KB179933

널 위한 ——— 문화예술

널 위한 —— 문화예술

가장 친절한 예술 가이드

미술관에서 길을 잃는 사람들을 위한

널위한문화예술 편집부 지음

whale books

쓸모 있는 '예술의 순간'은 어디든 존재한다

사람들은 흔히 예술을 '향유'한다고 말합니다. 그런데 향유의 뜻을 아시나요? 향유에는 '누리어 가진다'는 의미가 있습니다. 다시 말해 예술을 누리고 가진다는 뜻이죠. 그런데 저는 이 표현이 썩 달갑지 않습니다. 이 말이 일종의 특권처럼 여겨졌거든요. 사실 여전히 예술을 접하기 어려운 환경에 있는 사람이 많습니다. 시간과 돈이 없어서, 수도권에 살지 않아서, 진입 장벽이 느껴져서 등등. 각자의 타당한 이유로 예술을 향유하는 것이 어렵습니다.

예술을 향유한다는 표현은 저에게 마치 소수만이 누릴 수 있는 특권처럼 느껴졌습니다. 그래서 향유 대신 '경험'이란 말을 즐겨 썼죠. 어찌 보면 말장난 같이 느껴지지만 소수의 소유물로서의 예술보다, 접하는 경험으로서의 예술이 더 장벽이 낮아 보였거든요. 그래서 이 예술의 경험을 더 쉽고 친절하게 줄 수는 없을까 하는 고민을 하게 되었습니다.

2018년 5월, '널 위한 문화예술'은 유튜브를 비롯한 소셜 미디어를 통해 처음 예술 이야기를 시작했습니다. 사실 팀을 시작한 처음에는 얼

마나 우리가 성장할 수 있을까 걱정도 많이 했죠. 예술이라고 하면 왠지 '그들만의 리그' 같은 인상이 있잖아요? 이 때문에 예술을 좋아하는 사람은 소수일 거라 생각했거든요. 어느덧 시간이 지나 2021년 현재 '널 위한 문화예술'은 채널 통산 40여만 명의 구독자와 함께하고 있습니다. 멀게만 느껴지는 '예술'이라는 소재 안에서 이렇게 많은 사람을 만날 수 있다는 건 신기한 경험이기도 합니다.

사람들을 만나다 보면 다양한 반응 또한 볼 수 있는데요. '널 위한 문화예술을 보고 예술에 관심을 갖기 시작했다'와 같은 긍정적인 이야기도 많지만 때때론 부정적인 반응들을 접하기도 합니다. 특히나 '예술'이라는 장르 자체에 대해 혐오감을 느끼는 듯한 반응들도 적잖이 만나죠. "예술이 무슨 쓸모가 있어?" '널 위한 문화예술'을 시작하고 만났던 이 글은 사실 제 말문을 막히게 했습니다. 바로 반박은 하고 싶은데, 저도 딱히 명확하게 반박할 말이 떠오르지 않았거든요.

저 질문은 마치 풀리지 않는 수수께끼처럼 오래 남았습니다. 예술 이야기를 더 쉽고 친절하게 만들기 위해 노력하는 와중에도, '진짜 예술의 쓸모는 무엇일까' 고민이 끊이지 않았죠. 여전히 이 질문에 대한 하나의 명확한 해답은 내리지 못했습니다. 하지만 적어도 제게 예술이 쓸모 있는 이유는 어느 정도 알게 되었죠.

하나의 예술 콘텐츠를 완성하기 위해서 '널 위한 문화예술'은 정말 많은 정보와 자료, 작품을 찾고 봅니다. 국내외를 막론하고 논문과 서적은 물론, 몇백 년 전에 쓰인 고서, 몇십 년 전에 남겨진 인터뷰, 그리고 그 예술가가 남긴 명언과 작품을 보죠. 그러한 작업을 거치면 거칠수록 한

예술가가 하나의 명작을 만들기 위해 고민하고 노력한 과정들을 마주하게 됩니다. 이 순간이 매번 참 놀랍습니다.

예술가는 세상을 어떻게 바라보았는지, 다른 예술가와는 어떤 점이 달랐고 자신만의 영감과 표현은 어떻게 찾았는지. 일련의 과정 속에서 그 예술가의 예술 세계를 경험하게 되죠. 예술 세계에 빠져들면, 어느덧 저 또한 이전에는 생각해 보지 못했던 방식으로 세상을 한 번 더 바라보는 계기가 됩니다. 마치 그동안은 가져보지 못했던 카메라 필터를 선물받아, 세상을 새로운 각도로 찍고 간직하게 되는 기분이죠. 우리는 이 순간을 '예술의 순간'이라 부르게 되었습니다.

'널 위한 문화예술'은 많은 사람에게 이런 예술의 순간을 더 선물하고자 합니다. 반복되는 일상에서 벗어나 새로운 상상을 가능케 하고 이전과는 다른 각도로 세상을 바라보도록 돕는 예술의 순간들을 더 많은 사람이 경험했으면 하는 마음에서죠.

이 책을 내는 이유도 그렇습니다. 우리가 영감을 받았던, 새로운 상상의 출발점이 되었던 예술의 순간들을 두고두고 간직할 수 있길 바라는 마음에서 책을 준비했습니다. 예술가가 세상을 바라봤던 방식, 영감을 얻었던 것, 그리고 이를 자신만의 방식으로 표현하고자 했던 모습을 책 속에 담고자 했습니다. 수많은 작품과 예술가의 이야기가 저희에게 새로운 가능성을 열어주었듯, 당신에게도 새로운 가능성의 출발점이 되었으면 좋겠습니다. 이 책을 통해 예술이 당신의 삶 속에 조금 더 쓸모 있어지기를 바랍니다.

차례

명화의 비밀
: 보이는 것이 전부가 아닌 이유

PART 1 ───────────────────────

예술가의 이유

: 나와 닮은 예술가는 누구일까

PART 2

PART 1 명화의 ——— 비밀

 :
 보이는 것이
 전부가 아닌 이유

〈그랑자트섬의 일요일 오후〉 안에 벌어진 싸움

조르주 쇠라
〈그랑자트섬의 일요일 오후〉
1884~1886

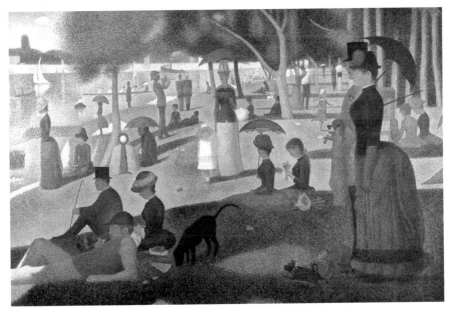

●●●

누군가는 내 그림으로부터 '시'를 본다고 말하지만,
나는 '과학'만을 본다.

_조르주 쇠라

누군가에게 이 그림을 보여주며 "이 그림의 인물들은 과연 어떤 요일을 살고 있을까요?"라고 묻는다면 백이면 백 "일요일"이라 답할 것입니다. 그만큼 평온하고 목가적인 풍경을 보여주고 있는 유명한 회화 작품. 바로 프랑스 화가 조르주 피에르 쇠라(1859~1891)의 〈그랑자트섬의 일요일 오후〉이지요.

그랑자트는 이 시기에 파리 사람들의 휴식처로 인기가 많았던 파리 센강 안의 섬입니다. 딱 일요일 오후 세 시쯤, 달아오른 지면의 열기가 발바닥에 와 닿고 위에서 내리쬐는 햇빛이 강물에 반사되어 눈이 부실 즈음, 그때의 나른한 일상을 쇠라는 고요한 무드로 포착하고 있습니다. 진짜 사람이 아니라 인형들을 빚어놓은 듯한 인물들은 캔버스 위를 걸어 다니지 않고 가볍게 부유할 것만 같아 보이죠.

과연 이 작품은 정말로 '고요하기만' 한 작품일까요? "이 작품 안에는 치열한 싸움의 흔적이 숨어 있습니다. 어떤 싸움이었을까요? 상상해 보실 수 있나요?"라고 묻는다면 누군가는 이렇게 대답할지도 모릅니다. "이

런 작품을 탄생시키기 위한 화가의 노력이 아마도 싸움 아니었을까요?"

물론입니다. 이 한 점의 작품을 위해 쇠라는 1884년부터 1886년까지 2년이라는 긴 시간을 투자했습니다. 60여 점에 이르는 습작을 그리며 자신의 표현법을 다듬었고, 매일같이 그랑자트섬에 드나들며 사람들의 모습과 풍경을 스케치했다고 합니다. 그림 한 장을 위해 2년의 세월 동안 수많은 인물이 쇠라의 곁을 엑스트라처럼 지나친 것입니다. 그리고 수많은 사람 중에서 쇠라는 자신의 화폭에 담을 인물을 고르기 위해 숱한 시행착오와 고민을 반복해야 했겠죠. 인물을 고른 후에는 어떤 구도로 어떻게 배치할 것인가를 두고 머리를 싸맸을 것입니다.

마침내 등장인물과 그들의 구도, 그리고 위치를 모두 결정한 후 쇠라는 먼저 텅 빈 풍경화를 그렸습니다. 그리고 그 위에 40여 명(과 강아지 몇 마리)의 인물을 채워나갔죠. 실재하는 사람들을 모델로 하되, 불순물을 없애고 매끈한 도자기 인형처럼 깔끔하고 청결한 조형물로 인물을 재탄생시켰습니다. 그러면서 이 작품의 고요함이 더욱 부각되었죠. 물론 그 과정에서 더욱 구도적으로 안정감 있는 작품을 만들기 위해 약간의 터치가 더해지기도 했습니다. 예를 들어 작품 왼쪽에서 낚시를 하고 있는 여성이 그렇습니다. 원래 모델은 남성이었으나, 오른쪽에 있는 양산 든 여인과의 균형을 맞추기 위해 성별이 바뀐 경우입니다.

여기까지 이야기하면 다른 누군가는 입을 비쭉 내밀며 이런 딴지를 걸 법도 합니다.

"그런데 꼭 쇠라만 그렇게 열심히 작품을 만든 건 아니잖아요. 모든

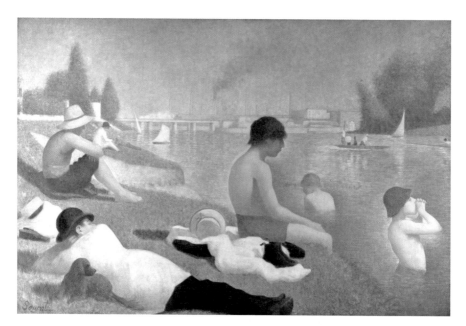

조르주 쇠라
〈아스니에르에서의 물놀이〉
1884

화가가 그럴 텐데, 그걸 가지고 '싸움'이라고 말하는 건 과장 아닌가요?"

물론입니다. 진짜 싸움은 따로 있으니까요. 바로 색채의 싸움입니다.

그 싸움을 좀 더 잘 이해하기 위해서는 먼저 쇠라가 〈그랑자트섬의 일요일 오후〉보다 앞서 그린 왼쪽 그림을 보는 게 좋겠습니다. 〈아스니에르에서의 물놀이〉라는 작품으로, 1884년에 그린 작품입니다. 그랑자트섬의 풍경을 포착하는 2년간의 작업을 시작하기 직전에 완성한 셈이죠.

이 작품을 그릴 때 쇠라는 아직 자신만의 기법을 정립하지는 못한 상태였습니다. 그래서 이후의 작품과 비교해 보면 인상주의적인 붓 터치가 아직 남아 있는 걸 볼 수 있죠. 그러나 이 그림에서 쇠라가 어떤 부분에 주의를 기울였는지를 자세히 살펴보면 그랑자트섬으로, 그 섬에서 쇠라가 벌여야 했던 싸움으로 연결되는 고리를 파악해 낼 수 있습니다.

그림 오른쪽 하단에서 강에 몸을 담근 채 손나팔을 불고 있는 아이를, 정확히는 그 아이가 쓰고 있는 빨간색 모자를 주목해 주세요. 이 모자는 아주 특별합니다. 별생각 없이 쓱 봤을 때는 빨간색 모자인 것 같지만, 눈을 가까이 대고 자세히 들여다보면 그 안에는 빨간색이 하나도 없다는 것을 관찰할 수 있죠. 주황색과 푸른색의 작은 점들이 각각

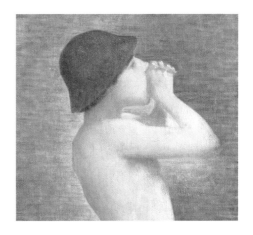

진했다, 연했다를 반복하며 무수히 많이 찍혀 있습니다. 두 색이 서로 섞이지 않은 채 서로에게 영향을 주며, 다시 말해 서로 '싸우며' 우리 눈에 빨간색 모자의 이미지를 전달하고 있는 것입니다.

그렇습니다. 쇠라는 색의 대비가 사람의 눈에 닿아 주는 영향을 연구하고 있었습니다. 그리고 이 그림에서의 실험을 거쳐 쇠라가 얻은 결론은 〈그랑자트섬의 일요일 오후〉에 이르러 완성되는 것이죠.

쇠라는 프랑스의 유기화학자이자 색채 이론가인 미셸 외젠 슈브뢸에게 큰 영향을 받았습니다. 1786년에 태어난 슈브뢸은 신인상주의 화풍에 큰 영향을 미친 학자죠. 쇠라가 색채를 연구하던 당시 이미 구십 대의 노학자였지만, 쇠라는 아랑곳하지 않고 그를 찾아가 직접 가르침을 받기도 했습니다. 슈브뢸은 세상 모든 색은 인접한 다른 색에 영향을 받으며, 특히 보색 관계의 색이 함께 있으면 두 색이 더욱 선명하게 인식된다고 주장했죠. 이 이론을 캔버스 위에 그대로 표현해 내기 위해 쇠라는 그토록 많은 습작을 그려내며 오랜 시간을 들여 연구한 것입니다.

다시 〈그랑자트섬의 일요일 오후〉를 자세히 들여다볼까요. 사람들 얼굴, 옷, 잔디, 강물 그리고 귀여운 강아지들까지. 어느 것 하나 빠짐없이 여러 개의 색점으로 구성된 것을 볼 수 있습니다. 쇠라는 팔레트 위에서 색을 섞는 기존 방식을 버리고, 캔버스 위에 원색의 점들을 찍어 대비시키면 감상자 눈을 거친 인식 속에서 그 두 색이 혼합되어 자신이 의도했던 색을 탄생시키게 된다고 믿었던 것입니다. 예컨대 빨강과 노랑을 함께 찍어놓으면 주황으로, 그리고 파랑과 노랑을 함께 찍어놓으면 초록

색으로 감상자가 받아들일 거라는 계산이었죠.

이것은 빛이 만들어내는 세상에 대한 쇠라의 철학이 담긴 이야기이기도 합니다. 어린 시절에는 그저 하늘은 파랗고 나무는 초록이며 사과는 빨갛다고 배우죠. 그러나 수채화를 배우면서 이야기가 달라집니다. 대상을 앞에 놓고 빛이 그 대상을 비추는 모양새를 곰곰이 들여다보면 하늘에는 파란색이 의외로 적다는 걸 알게 됩니다. 황금색, 보라색, 분홍색, 녹색과 노란색이 모두 들어가 있어요. 나무도 마찬가지입니다. 잎에는 군청색과 갈색이 어우러져 있죠. 빛을 직격으로 받는 사과의 표면은 하얗게 빛나고, 반대로 그림자 쪽은 검습니다.

이러한 관찰은 결코 쉽게 이뤄지는 것이 아닙니다. 오래도록 대상을 바라보고 현혹되어 마음을 뺏겨야만 알 수 있는 사실이죠. 여기서 쇠라의 진가가 드러납니다. 물론 당시의 색채 이론에 영향을 받은 화가는 쇠라 말고도 많았습니다.

예를 들어 인상주의 화풍을 정립한 클로드 모네가 그랬죠. 그러나 모네는 정밀한 관측에 의존하지 않고, 자신의 두 눈이 포착한 인상이 사라지기 전에 재빨리 그림을 그려냈습니다. 붓 터치는 거칠었고, 구도나 형태는 뭉개질 수밖에 없었죠. 쇠라는 달랐습니다. 오래 살피고, 미리 계획하고, 엄밀하게 계산했습니다. '극도의 계획성'이라고 표현해도 모자라지 않았죠. 그 때문에 1886년 이 그림이 인상주의 전시회에 출품되었을 때 일부 화가는 쇠라의 그림에 반발해 전시회 불참을 선언하기도 했다고 하는군요.

남들과는 다른 방식으로, 이토록 영원에 가까울 정도로 진득한 한순간을 담아내며, 쇠라는 무슨 생각을 마음에 담고 있었을까요.

비약일 수도 있겠지만 어쩌면 대상에 대한 사랑이 아닐까 상상해 봅니다. 우리는 점점 사랑이 가벼워지고 얕아지는 시대에 살고 있죠. 그러나 아무 말 없이 2년간, 하루하루의 빛이 어떤 방식으로 상대를 비추는지, 그리고 그에 따라 얼굴이, 옷이, 풀잎과 강물이 어떤 방식으로 색을 변화시키는지 관찰한 쇠라의 진정성은 사랑이라고 표현해도 전혀 모자람이 없을 것입니다.

어쩌면 그것이 〈그랑자트섬의 일요일 오후〉가 아직도 우리에게 로맨틱한 시 한 구절과 같은 감상을 전달해 주는 이유일지도 모릅니다. 그리고 아마 이 그림은 쇠라가 의도했던 것처럼 '순간이 모여 영원을 만들어내는' 시간들을 감상자와 함께할 수 있지 않을까요? 영원히 말입니다.

〈만종〉 속에 숨겨진
소름 돋는 비밀

장 프랑수아 밀레
〈만종〉
1857~1859

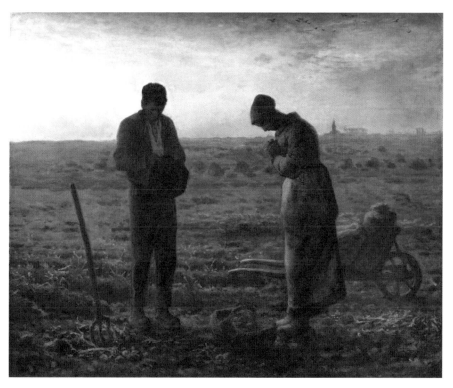

예술의 진정한 힘은
숭고함으로 평범함을 대하는 것이다.
_장 프랑수아 밀레

흔히 사람을 사회적 동물이라 합니
다. 너무나 당연하게 들리는 말이죠. 그 어떤 사람도 혼자 태어나서 혼자
살지 않으니까요. 끝없이 주변 환경에 영향을 받으며 성격과 관심사 그
리고 가치관을 형성해 나가는 것이 바로 인간입니다. 신이 똑같은 재료
로 두 사람을 빚어도 어느 시대, 어느 나라, 어느 계층에 떨어뜨려 놓느냐
에 따라 둘은 전혀 다른 인격체로 자라나게 될 것입니다. 그리고 그만큼
이나 다르게 세상을 감각하겠죠.

앞의 그림은 프랑스 화가 장 프랑수아 밀레(1814~1875)의 〈만종〉입
니다. 특유의 평화로워 보이는 분위기 때문인지 카페와 도서관처럼 정적
인 느낌을 연출해야 하는 곳에서 적잖게 만날 수 있는 그림입니다. 전 세
계에서 가장 많이 복제되고 팔린 작품으로 손꼽히기도 하죠. 해가 저무
는 저녁의 들판, 그 가운데서 하루 수확에 대한 감사 기도를 드리는 남녀.
주변의 농기구와 발아래 놓인 바구니는 이들의 성실함을 증명하는 듯 보
입니다.

이 그림은 사실 여러 개의 제목을 가지고 있습니다. 일단 〈만종〉은 한국, 중국, 일본에서 부르는 제목입니다. 프랑스어 원제는 따로 있습니다. 가톨릭에서 사용되는 기도문의 이름을 딴 〈안젤루스(삼종기도)〉죠.

"주님의 천사가 마리아께 고합니다.

성령으로 잉태하셨습니다.

은총이 가득하신 마리아님 기뻐하소서."

이는 마리아가 성령에 의해 예수를 잉태할 것임을 대천사 가브리엘이 알리는 '수태고지'의 장면을 담은 기도문입니다. 그림이 제작된 19세기 무렵 프랑스는 가톨릭 국가로, 아침, 점심, 저녁마다 교회에서 종을 치면 이와 같은 기도문을 읊으며 감사 기도를 올리곤 했습니다.

그리고 밀레가 그림을 그리기 전, 그림의 의뢰인이 지은 제목도 따로 있었다고 합니다. 아일랜드 출신 이주자였던 토머스 애플턴은 19세기 아일랜드에 불어닥친 감자 기근에서 영향을 받아 이 작품을 밀레에게 의뢰했는데, 그때 제목이 '감자 수확을 위한 기도'였다는 이야기가 전해지죠.

처음부터 이 작품이 사랑을 받은 것은 아니었습니다. 그림을 그리던 시기, 밀레는 물감을 사기 힘들 정도의 생활고에 시달렸다고 합니다. 게다가 의뢰인은 정작 그림이 완성되자 구입조차 하지 않았죠. 직격타를 맞은 밀레를 가엽게 여긴 한 수집가가 대신 〈만종〉을 사들이기는 했지만 작품은 여전히 인기가 없었고 그 이후에도 숱한 전시장과 수집가를 전전하며 짐과 같은 신세로 전락했습니다. 실제로 그중 한 명이었던 쥘 반프

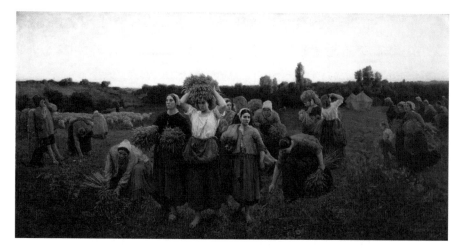

쥘 아돌프 애메 루이 브르통
〈이삭 줍고 돌아오는 여인들〉
1859

라에는 〈만종〉을 보고 있으면 시끄러운 종소리가 들리는 것 같다는 이유로 밀레의 다른 작품과 교환해 가기까지 했습니다.

왜 이런 일이 일어났을까요?

밀레가 그림을 그리기 시작했던 19세기 초에는 아름답고 낭만적인 화풍이 유행했습니다. 신이나 귀족과 같이 고귀한 신분의 사람들을 소재로 삼아 화려하고 웅장하게 표현해 냈으며, 그런 유행을 따라야만 의뢰인들을 만족시키고 생계를 유지할 수 있었습니다. 밀레도 초창기에는 그러한 화풍의 그림을 그렸죠. 먹고살아야 했으니 어쩔 수 없었습니다.

그러나 농촌에서 나고 자란 밀레는 낭만적인 화풍과 자신이 물과 기름처럼 어우러지지 못한다고 여겼습니다. 결국 19세기 중반에 들어서며 그의 관심은 도시를 떠났죠. 유년기를 가득 채운 농촌 풍경 그리고 그 안에서 땀 흘리며 일하는 농부들에게로 시선을 돌린 겁니다.

물론 노동자를 전면에 내세운 작품을 그린 사람이 밀레 하나뿐이었던 것은 아닙니다. 그러나 밀레에게는 다른 화가들과 차별화되는 면이 있었죠. 바로 사실적 표현이었습니다. 두 그림을 비교해 보면 쉽게 이해할 수 있습니다.

왼쪽 그림은 밀레와 동시대에 활동했던 화가 쥘 브르통의 1859년 작 〈이삭 줍고 돌아오는 여인들〉이고, 다음 그림은 밀레의 1857년 작 〈이삭 줍는 사람들〉입니다. 똑같은 주제와 소재를 담고 있는 두 작품이지만 분위기가 사뭇 다르게 보이지 않나요?

쥘 브르통의 그림에서는 풍년의 느낌이 가득합니다. 여자들은 보람찬 얼굴로 일을 마친 직후이고, 고단한 표정은 전혀 드러나지 않죠. 언뜻 보면 전장에서 승리해 돌아오는 것처럼 위풍당당함까지 느껴집니다. 그러나 밀레의 그림에서는 그러한 풍요의 기운이 없죠. 땡볕 아래에서 고된 노동을 계속했을 농부의 투박한 손은 검게 그을려 있고, 왼쪽의 여인은 굽힌 허리가 아픈지 등에 팔을 대고 있습니다. 멀리 보이는 말 탄 사람은 누구일까요? 바로 감독관입니다.

보수적인 평론가들이 누구의 작품에 더 큰 점수를 줬는지는 뻔합니다. 쥘 브르통은 환영받았고, 밀레는 계층 간의 갈등을 조장한다며 비난받았습니다. 심지어 세 여인의 모자 색이 파랑, 빨강, 흰색으로 프랑스 국

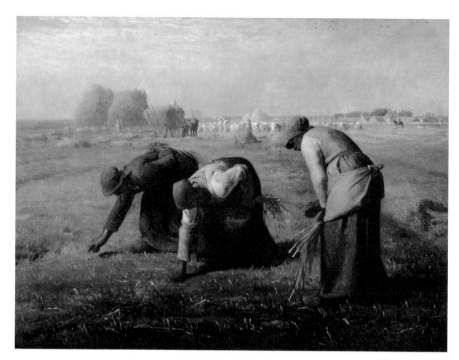

장 프랑수아 밀레
〈이삭 줍는 사람들〉
1857

기 색을 상징하는 듯 보인다며 프랑스 혁명을 상징적으로 담아낸 작품이 아니냐는 정치적 해석까지 나왔죠. 평론가들은 밀레를 사회주의 좌파로 규정해 버렸습니다.

사실 밀레는 정치에 대해 무관심했습니다. 그저 가난한 농부의 아들로 태어나 보고 자란 농민들에 대한 깊은 이해와 관심을 그림으로 나타낸 것뿐이었죠. 귀스타브 쿠르베처럼 의도적으로 노동자의 고통과 사회 비판을 작품에 담아내고 사회운동에 참여하는 화가들도 있었지만 밀레는 정치에 개입하는 것을 좋아하지 않았습니다. 그를 오독하고 매도한 것은 미술계의 권위주의자, 이른바 '꼰대'들이었던 거죠.

그러나 시대는 변하고 있었습니다. 사회가 점차 평등해지고 노동 현장에서 자란 경험이 있는 평민들도 권력을 쥐는 것이 가능해지면서, 새로운 권력 계층 사이에서 밀레 그림들이 인기를 끌기 시작합니다. 국가가 '노동'의 가치를 중시한다는 걸 과시하기 위한 용도로 정부가 직접 밀레 작품을 구매하기도 했죠. 이에 따라 무명의 가난한 화가였던 밀레의 명성도 점점 높아집니다. 밀레의 명성은 1867년 파리에서 열린 만국박람회에서 정점을 찍었고, 지금까지도 밀레의 작품에 대한 세계인의 사랑은 식을 줄 모릅니다.

이후의 많은 화가도 밀레의 그림을 칭송했습니다. 예를 들어 빈센트 반 고흐는 밀레를 만난 적도 없지만 '스승'이라 칭할 정도로 좋아했죠. 밀레의 〈씨 뿌리는 사람〉을 다음 그림처럼 자신의 스타일대로 모사하기도 했습니다.

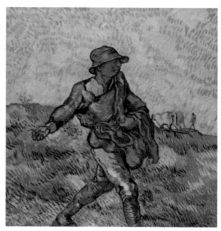

장 프랑수아 밀레
〈씨 뿌리는 사람〉
1850

빈센트 반 고흐
〈씨 뿌리는 사람〉
1889

　　20세기의 대표적인 초현실주의 화가 살바도르 달리도 밀레를 사랑한 사람으로 전해집니다. 특히 유독 〈만종〉에 깊은 관심을 가져서 이를 오마주한 작품을 발표하기도 한 달리는 더 나아가서 아주 독특한 가설을 내놓기도 했습니다. 사실 이 그림에 등장하는 농부들은 감자 수확에 대한 감사 기도를 올리는 것이 아니라는 거였죠.

　　죽은 아이를 땅속에 묻은 후 슬픔에 젖은 기도를 올리는 모습이라고 달리는 주장했습니다. "밀레가 과연 평화롭고 낭만적인 기도의 순간을 포착했을까? 고단한 현실을 적나라하게 표현했던 그 사실주의 화가가? 그럴 리가 없다. 이 작품 역시도 기근과 질병을 벗어나지 못하는 농민들의 피폐한 삶을 드러낸 내용일 것이다."

이것이 바로 달리의 근거였습니다. 이토록 파격적인 해석이 세간의 입방아에 오르자 작품을 소장하고 있던 루브르 박물관까지 나서서 직접 엑스레이로 작품을 분석했습니다. 결과는 어땠을까요? 놀랍게도 달리의 말처럼, 발치에 놓인 바구니 주변에 관과 비슷한 형태가 숨겨져 있는 것이 확인되었습니다. 아이 한 명이 들어갈 법한 아주 작은 형태의 틀이었죠. 그 형태가 불완전하여 정말로 관을 그린 것인지는 확인할 수 없었으나, 그림이 마냥 평화로운 순간을 포착한 것은 아니라는 달리의 주장만은 확실해진 셈이었습니다.

밀레는 후원자였던 알프레드 상시에게 비참한 농민들의 생활을 슬퍼하는 편지를 자주 보냈습니다. 〈만종〉을 작업하던 당시에 보낸 편지에는 이런 내용이 적혀 있기도 합니다. "돈을 벌면 무조건 아이들을 먹여야 합니다. 제 마음은 온통 어둠으로 뒤덮여 있습니다. 심한 편두통과 함께 머릿속은 자살에 대한 생각으로 가득합니다. 성경에는 앉은뱅이를 일으키는 사람이 나오는데 그 사람이 정말 내게도 찾아올지 모르겠습니다."

그렇습니다. 비참한 현실을 화폭에 담아내야만 하는 화가의 내면이 평화롭고 윤택할 수는 없었을 테죠. 얼마나 괴로웠을까요? 그러나 그 괴로움을 견뎌낼 수 있을 정도로, 밀레는 농촌과 농부들을 그려야만 했던 것입니다.

밀레는 숭고한 감정을 가지고 현실을 평범하게 담아내는 것이 오히려 진정성 있는 예술이라 말했습니다.

이제 주위를 한번 둘러볼까요. 당신을 둘러싼 세계는 어떤 방식으로 작용하고 있나요? 그리고 그 영향을 받는 당신이라는 '사람'은 어떤 방식으로 그 세계를 감각하며 해석하며 세계 안에서 움직이고 있나요?

세상에서 가장 아름다운
죽음을 표현한 〈오필리아〉

존 에버렛 밀레이
〈오필리아〉
1851~1852

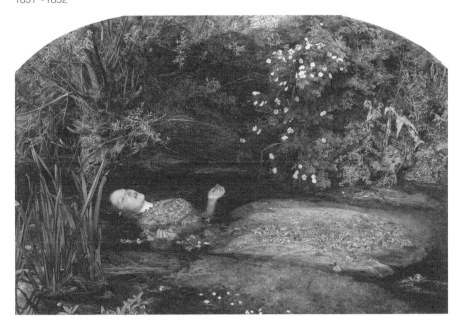

● ● ●

아름다운 오필리아! 숲의 요정이여,
그대의 기도 가운데
내 죄를 잊지 말아주오.
_《햄릿》 중에서

싱그러운 자연이 한눈에 들어옵니다. 하늘을 보고 누운 여자는 흐르는 강물에 몸을 맡기고 있죠. 고급스러운 은빛 드레스 옆으로 흩뿌려진 꽃들은 각기 다른 색을 자랑합니다. 여자의 손은 헤엄치기 위해 버둥대지 않습니다. 그저 편안히 물 위에 떠 있을 뿐이죠. 아무런 사전 지식 없이 이 그림을 본다면, 드레스를 입고 소풍을 나왔다가 뒷일은 생각하지 않고 강물에 몸을 풍덩 담그고 만, 엉뚱한 부잣집 딸을 상상해 볼 법합니다.

그러나 그림의 제목을 아는 순간, 아름답고 평화롭게만 보였던 장면은 전혀 다른 느낌으로 관객에게 다가오게 되죠. 아름다움과 그로테스크함을 넘나드는 묘하고 섬뜩한 분위기. 이 그림의 제목은 〈오필리아〉. 화가는 영국 출신의 존 에버렛 밀레이(1829~1896)입니다.

오필리아는 셰익스피어의 비극《햄릿》에 등장하는 비극적인 여성 캐릭터입니다. 원래는 햄릿의 연인이었죠. 아버지의 복수를 위해 햄릿이 일부러 미친 척을 하기 시작하자, 오필리아는 햄릿이 진짜 광기에 휩싸

인 것인지, 아니면 연기를 하는 것인지 알아내려 합니다. 이런 오필리아의 시도를 알아챈 햄릿은 악담을 퍼부으며 극도로 흥분하다가, 휘장 뒤에서 이러한 상황을 지켜보고 있던 오필리아의 아버지를 칼로 찔러 죽이고 말죠. 눈앞에서 벌어진 참극에 오필리아는 그만 정신을 놓고 맙니다. 자신이 누군지도 모른 채 매일 노래를 부르며 꽃을 따서 화관만 만들던 오필리아는, 꽃을 따기 위해 몸을 숙이다 개울에 빠져 익사하고 말죠.

아름다운 여성의 비극적 죽음이라는 이 소재는 당연하게도 많은 예술가의 사랑을 받았습니다. 화가들이 오필리아를 화폭에 담았죠. 하나같이 하늘하늘한 드레스를 입고 아름다운 꽃에 휩싸인 자연의 여신처럼 표현되어 있어요. 밀레이의 오필리아도 예외는 아닙니다.

놀랍게도 사실 〈오필리아〉는 이 당시에는 전혀 아름다운 작품이 아니었다고 합니다. 오히려 '아름다움에 반발'하여 탄생한 작품이었죠. 믿어지지 않는다면 당시 신문에 실린 혹평을 인용해 증명할 수 있습니다. "잡초가 무성한 배수로에 담겨 있다." "우유 짜는 여자를 연상시킨다!" 얼마나 굴욕적인 평가인가요? 그리고 얼마나 이상한 평가인가요? 아름답지 않다니! 왜 이 작품은 이토록 냉혹한 평가를 받게 되었을까요?

〈오필리아〉가 세상에 나올 무렵의 화가들은 르네상스 시대부터 내려온 정형화된 아름다움만을 '미'로 생각했습니다. 이 시기에 좋은 평가를 받는 그림을 그리려면 레오나르도 다 빈치, 미켈란젤로, 라파엘로와 같은 전성기 르네상스의 거장이 그리던 방식을 따라 해야만 했죠. 완벽한 비율의 신체, 대칭적 구조, 철저한 계산으로 딱 떨어지는 이상화된 구

성만을 아름다움이라고 주장했습니다. 한마디로 표현하자면 '공식화된 아름다움'이었죠. 그 공식에 따른 인체 표현만이 인정되던 시기였습니다. 고전의 아름다움을 추구한다고 해서 이러한 화풍을 '신고전주의'라 부릅니다.

그러나 밀레이는 이를 받아들이지 못했습니다. 열한 살부터 영국 최고의 예술학교인 왕립 아카데미에 다니며 그림을 배웠지만, 학교에서 가르치는 똑같은 구성과 테크닉으로만 그림을 완성해야 한다는 사실에 불만을 품게 됩니다. 각 그림 속에는 생각과 특징 그리고 창의성이 녹아 있어야 한다고 믿은 밀레이는 자신과 비슷한 생각을 하는 친구들을 모아 학교의 '아카데미 미술'에 반기를 들기로 계획합니다.

희대의 반항아 밀레이와 친구들. 절대 말만 늘어놓지 않았죠. 그들은 서로를 형제라 부르고, 모임의 이름을 짓습니다. "지금의 예술이 르네상스의 라파엘로에서부터 왔다고? 그러면 우린 라파엘로가 태어나기 이전의 예술로 돌아가자!" 이렇게 뜻을 합친 소년들은 모임의 이름을 '라파엘전(前)파'라고 짓고, 공식을 따르는 딱딱한 화풍만을 예술이라 칭하는 학교를 벗어나 산으로, 강으로 이젤을 들고 나갑니다.

그리고 보이는 그대로의 자연을 그리기 시작했죠. 꽃과 나무 본연의 모습을 담기 위해서 학교에서는 금기시되었던 색(청록, 자주, 보라색 등)도 마음껏 쓰며 억눌려 있던 에너지를 분출했습니다. 이렇게 밝고 다채로운 색의 활용은 아주 혁신적인 시도였습니다.

〈오필리아〉를 그릴 때도 밀레이는 마찬가지로 이젤을 손에 들고 강

가에 자리를 잡았습니다. 매일 열한 시간씩 주 6일, 꼬박 다섯 달 동안 한 자리에서 같은 곳만 보며 스케치에서 채색까지를 모두 완성했죠. 시간으로 따지면 무려 일만 시간입니다. 실제로 〈오필리아〉에 등장하는 꽃들의 실제 개화 시기가 모두 다르다고 하는군요. 밀레이가 얼마나 오랜 시간을 배경에 투자했는지 알 수 있는 대목입니다.

일만 시간 동안의 야외 작업. 어려움은 또 얼마나 컸을까요? 이는 밀레이가 친구에게 보낸 편지에도 자세히 나와 있습니다.

"서리의 파리들은 더 억센 것 같아. 사람 살을 뜯어 먹으려는 경향이 있어. 최근에는 남의 들판을 무단침입하고 건초를 망쳤다며 법정에 출두하게 될 수도 있다는 경고를 받았지. 그리고 강풍에 휩쓸려서 물에 빠질 뻔한 적도 많아. 이런 환경에서 그림을 그리는 것은, 살인자에게 교수형을 선고하는 것보다 더한 형벌일 거라고 확신해."

겨울이 닥쳐도 밀레이는 강가를 떠나지 않았습니다. 눈을 피하기 위한 움집을 짓고 그 안에서 계속 작업을 강행했죠. 이토록 집요한 관찰을 통해 표현해 낸 자연은, 딱딱한 공식만을 통해 만들어낸 인위적인 그림과는 전혀 달랐습니다. 어찌나 정교하게 그렸는지, 밀레이의 그림 속 꽃을 자른 이미지를 검색엔진에 넣어 검색해 보면 실제로 그 꽃이 검색 결과로 나온다고 하는군요.

또한 수많은 종류의 풀과 꽃은 그저 자연을 나타내기 위해 넣은 장치가 결코 아닙니다. 모두 오필리아와 관련된 꽃말을 지니고 있죠. 오필리아의 머리 위로 드리워진 수양버들은 '버림받은 사랑', 버드나무 가지 주

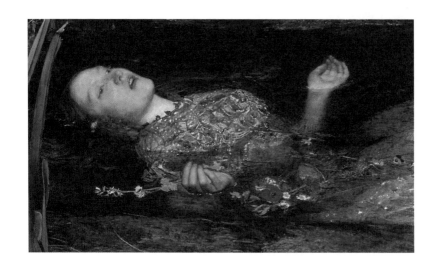

변에 자라고 있는 녹색의 쐐기풀은 '고통'. 목에 걸려 있는 제비꽃은 '육
체적 순결'과 '젊은 날의 죽음'. 오른손 주변에 떠 있는 붉은 양귀비는 '깊
은 잠'과 '죽음'. 흰 데이지는 '순결', 노란 팬지는 '공허한 사랑', 작고 붉은
복수초는 '슬픔'. 뺨 옆에 있는 장미는 오필리아의 오빠 레이어스가 동생
을 '5월의 장미'라고 부르던 것을 뜻합니다. 또한 그림 오른쪽 덤불 속에
움푹 팬 구멍 세 개는 죽음을 상징하는 해골의 형상을 연상케 합니다.

　밀레이는 자연을 그리기 위해 직접 자연을 찾았던 것처럼, 오필리아
의 모델 또한 실존 인물을 활용했습니다. 엘리자베스 시달이라는 이름의
모델로 하여금 드레스를 입고 물을 가득 채운 욕조 안에 들어가도록 한
다음 오랜 시간 관찰했죠. 드레스가 어떻게 물 위에 떠 있는지, 물을 먹은

옷자락이 어떤 모양으로 수면 아래를 향해 빨려 들어가는지를 눈과 스케치로 집요하게 좇았습니다.

처음에는 욕조 아래 초를 켜서 온기를 유지했으나, 그 초가 다 타고 물이 차갑게 식을 때까지 밀레이는 쉬지 않고 그림을 그립니다. 결국 모델은 독한 감기에 걸렸고, 밀레이는 병원비까지 물어줘야 했다고 하네요. 이렇게까지 해야 했던 이유는 라파엘 전파의 철학과도 일맥상통합니다. 진짜와 같은 생생함. 보지 못한 것은 그리지 못한다는 단호한 입장. 형식적 계산에서 벗어나 '보이는 그대로'를 그려내고자 한 마음.

그렇지만 조금 이상하기도 합니다. 왜 밀레이는 그림의 주인공으로 실제로 존재하지도 않았던 오필리아를 굳이 선택했을까요?

밀레이가 몸서리를 치던 딱딱한 신고전주의, 그 시대 그림들은 역사 사건을 기록하는 목적으로 제작되는 경우가 많았습니다. 화가가 말하고 싶은 메시지 또한 대부분 직관적이고 도덕적이었죠. 아주 단순했습니다. 그런 소재 따위로는 창의성을 담아낼 수 없다고 밀레이는 판단한 것입니다. 그래서 의도적으로 실제로 일어난 적 없었던 이야기, 실제로 존재하지 않았던 주인공을 설정하죠. 그래야만 더 풍부한 해석과 의도를 곁들일 수 있다고 여겼기 때문입니다.

《햄릿》에서 햄릿의 어머니는 오필리아의 죽음을 이렇게 전하죠. "그 애는 마치 인어처럼 늘 부르던 찬송가를 부르더라, 마치 자신의 불행을 모르는 사람처럼." 밀레이가 그려낸 오필리아는 이 구절대로, '자신의 불행을 모르는 사람처럼' 노래를 부르는 듯 입을 살짝 벌리고 있습니다. 모

든 감정을 이미 초월하고, 끝을 기다리고 있어요.

어떻게 죽음 앞에서 이렇게 초연할 수 있었을까? 이 죽음은 안타까운 사고일까, 아니면 스스로 선택한 길일까? 관객은 스스로 묻고 답하며 밀레이가 만들어놓은 세상에 몰입하고, 곳곳에 숨겨놓은 단서를 통해 그림의 서사를 스스로 직조합니다. 그 서사의 빛깔과 모양새는 관객마다 다를 테지요. 이미 만들어진 단순한 이야기가 아니니까요.

이제 다시 한번 〈오필리아〉를 천천히 들여다볼까요? 당신의 머릿속에 있던 물레가 천천히 돌아갑니다. 이 그림을 통해 당신은 어떤 질감의 이야기를 짜낼 수 있을까요?

파란색

구름 하나 없이 청명한 하늘의 빛. 그 아래 펼쳐진 너른 바다. 청량한 맛과 특유의 CF로 유명한 이온음료 브랜드. 몸에 편하게 감기는 청바지. 새콤한 맛의 블루베리. 희망을 상징하는 파랑새. 그러나 영어로는 '우울'을 의미하기도 하는 단어.

파란색을 떠올리면 생각나는 이미지들입니다.

파란색은 밝고 시원한 느낌 때문인지 세계적으로 많은 사람에게 인기 있는 색이죠. 아마 그 어느 집단에서든 가장 좋아하는 색을 투표한다면 세 손가락 안에는 들어오지 않을까요? 그만큼 다양한 물건의 디자인에 쓰이기도 합니다. 지금 저만 해도 주위를 둘러보니 펜, 표지, 인테리어 소품 등 파란색 물품을 아주 많이 찾아볼 수 있군요.

그러나 사실 파란색이 사랑받기 시작한 것은 놀랍게도 그리 오래되지는 않은 일입니다. 색의 3요소 중 하나이자 가장 기본적인 원색으로 분류됨에도, 다른 색에 비해 파란색의 역사는 의외로 상당히 짧은 편이죠. 심지어 세계의 몇몇 지역에서는 아직도 파란색을 지칭하는 단어가 존재하지 않습니다. 영어에 파란색의 개념이 등장하게 된 것도 겨우 11

세기의 일이었으니까요. 왜 이런 일이 일어났을까요?

사실 자연은 파란색을 생산하는 데 아주 인색합니다. "드넓은 하늘과 바다가 파란색 아닌가요?" 누군가 그런 질문을 할 수 있겠지만, 생각해 보면 그렇지 않습니다. 하늘과 바다는 모두 시시각각 색깔을 바꾸죠. 어떤 한 색깔로 고정되었다고 설명할 수 없습니다. 실제로 고대 그리스인들은 파란색을 그저 초록의 변종이라고 인식했죠. 호메로스는 《오디세이》에서 바다를 '진한 포도주 빛깔'이라고 표현했습니다. 파랑과는 거리가 먼 색입니다.

블루베리와 제비꽃과 같이 파란색이라고 우리가 생각하는 자연물의 색상 역시 사실은 완전한 파랑보다는 보라색에 가깝습니다. 지구상에 존재하는 6만 4천 종의 척추동물 중 파란 색소를 가진 동물은 단 두 종뿐이라는 연구 결과도 있죠.

이처럼 자연에서 보기 힘든 색상이다 보니 고대 그리스뿐만 아니라 대부분 서구 문화권에서는 녹색과 자주색 사이의 색을 일컫는 별도의 단어가 존재하지 않았습니다. 서구뿐만 아니라 동아시아, 유대교와 힌두교 문화권에서도 파랑이란 개념은 아주 늦게 등장했죠. 따라서 일부 학자들은 일부 고대인들이 파란색을 인지하지 못하는 부분적 색맹이었을 거라고 주장하기도 합니다.

최초의 파란색 염료는 여타 문명에 비해 색의 표현에 관심이 지대했던 고대 이집트인들이 만들어냈습니다. 파란빛을 내는 광물 터키옥을 통해 뽑아낸 이 색을 '이집션 블루'라 부르죠. 쉽게 보기 힘든 진귀한 색이었기에 오히려 부를 과시하기 위해 더 즐겨 사용되었고, 곧 로마 제국으로도 전파됩니다.

유럽인들은 터키옥 외에도 대청이란 꽃을 이용해 파란색 염료를 만드는 방법을 개발합니다. 그러나 중동이 원산지인 대청 역시도 터키옥만큼이나 구하기 어려웠죠. 그러니 파

란색이 부유한 귀족만이 즐겨 사용할 수 있는 색이라는 인식은 여전히 변하지 않았습니다. 옷을 염색하는 염료뿐만 아니라 화가들이 사용하는 물감 역시도 파란색만큼은 아주 값비쌌습니다. 따라서 아주 귀중한 대상을 그릴 때만 가끔씩 사용되었죠.

중세 시대 파란색을 가장 많이 입은 모델은 아마도 '성모 마리아'일 겁니다. 성스럽고 고귀한 성모 마리아의 옷을 파란색으로 표현하는 일이 잦았죠. blue가 우울을 뜻하는 단어가 된 이유가 바로 성모 마리아라고 추정하는 사람들도 있습니다. 눈물을 흘리며 아들의 죽음을 슬퍼하는 마리아가 항상 파란색 옷을 걸친 차림이었기 때문이라는 주장입니다.

14세기 들어 새로운 파란색 '울트라마린'이 등장하며 파란색은 본격적으로 화가들의 사랑을 받기 시작합니다. 당시에는 터키옥과 대청 말고도 다른 파란색 안료들이 개발된 후였지만 대부분 녹색 등 다른 빛깔이 섞인 듯한 파랑이었습니다. 그러나 울트라마린은 순수한 파란색이었죠. 게다가 오래도록 변색이 되지 않았습니다. 르네상스 세대의 이탈리아 화가 첸니노 첸니니는 "걸출하고 아름다우면서도 가장 완벽한, 모든 색을 능가하는 색"이라며 "입에 함부로 담거나 허투루 쓴다면 그 가치가 바랠 것이다"라고 울트라마린을 칭송했죠.

그러나 울트라마린 역시도 너무나 비싼 색이었습니다. 청금석이라는 보석을 갈아 안료를 만들었기 때문이죠. 1온스, 즉 28그램 정도의 안료가 당시 중산층 성인 남성의 11주치 급여와 맞먹었다고 합니다. 〈진주 귀걸이를 한 소녀〉로 유명한 얀 페르메이르는 울트라마린에 매료되어 빚더미에 올라앉기도 했죠. 14~15세기 작품 중 상당수는 울트라마린을 얻지 못해 결국 미완성작으로 남을 수밖에 없었습니다. 실제로 안료 도난 사건도 잦았다고 합니다.

파란색 품귀 현상은 몇백 년에 걸쳐 지속되었는데, 결국 1824년 프랑스에서는 6000프랑이라는 엄청난 상금을 건 공모가 열렸죠. 저렴한 합성 울트라마린을 개발하기 위한 공

모였습니다. 4년 뒤 확정된 우승자는 화학자 장 바티스트 기메. 그가 발견한 안료 가격은 기존 울트라마린의 무려 2500분의 1밖에 되지 않았습니다. 일약 혁명이었죠. 이 색을 '프렌치 울트라마린'이라 부릅니다.

현대로 넘어오며 마침내 인디고블루, 코발트블루 등 새로운 안료들이 등장해 가격 부담은 줄어들고 사용 스펙트럼은 넓어졌죠. 그러자 파란색을 즐겨 사용하는 화가가 폭발적으로 늘어납니다. 이 중에는 파블로 피카소도 끼어 있었죠.

아까 blue가 우울을 뜻하게 된 것이 성모 마리아 때문이라는 주장이 있다고 설명했는데, 마리아가 아니라 피카소 때문이라고 해석하는 사람들도 있습니다. 1901년 절친했던 친구가 스스로 목숨을 끊는 일이 벌어지면서 피카소는 우울증을 앓게 되었죠. 그 상태에서 무리해 가며 열었던 전시까지 흥행에 실패하자 우울증의 정도는 더욱 심해집니다. 그때부터 3년여의 세월 동안 피카소는 파란색으로만 그림을 그렸죠. 이를 '피카소의 청색 시대'라 부르기도 합니다. 극심한 우울증을 앓던 피카소와 화폭의 파란색이 연결되어 미술 애호가들이 파란색을 우울의 상징으로 인식하게 되었으며, 그 인식이 점차 대중에게까지 퍼져나갔다는 해석이 나온 이유입니다.

다시금 파란색이 걸어온 길을 곱씹어 보면 정말 신기합니다. 고개만 살짝 들어도 보이는 파란빛의 하늘. 이 아래서 매일을 보내던 이들이 파란색이란 개념을 정립하는 데 그토록 오랜 시간이 걸렸다는 사실이 말입니다. 생각의 지평을 힘써 넓히면 넓힐수록 얼마나 더 아름다운 삶의 요소들을 얻을 수 있게 되는 걸까요? 매일매일이 똑같고 지루한 하루처럼 여겨지고 지친 걸음으로 걷는 집까지의 길이 삭막하게만 느껴지지만, 만약 조금만 더 힘을 내어 닫힌 생각의 문을 두드린다면. 그 문이 조금씩 열리는 틈으로 우리는 전혀 다른 세상을 마주할지도 모릅니다.

〈아르놀피니 부부의 초상〉이
말하는 진실은?

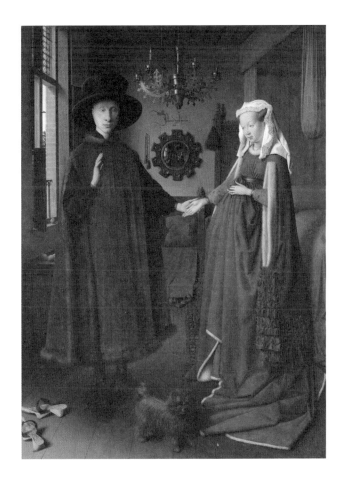

얀 반 에이크
〈아르놀피니 부부의 초상〉
1434

●●●

내가 본 그대로,
내가 할 수 있는 만큼 한다.
_얀 반 에이크

　　　　　　　　　　장르를 막론하고 예술 작품을 사랑
하는 팬들 중에서는 똑같은 작품을 몇 번씩 거듭 관람하는 사람이 많습
니다. 특히 최근에는 연극과 뮤지컬계에 그런 골수팬이 많죠. 거듭되는
재관람을 뜻하는, '회전문'이라는 그들 나름의 은어까지 있을 정도니까
요. 이미 음악도 다 들어봤고 이야기의 전개와 결말까지 모두 알 텐데, 무
슨 재미가 있을까? 팬들은 아마 이렇게 답할 겁니다.

　처음 관람에는 연기하고 노래하는 인물이 보이고, 두 번째에는 그 옆
을 자유롭게 노니는 앙상블들이, 세 번째에는 시시각각 변하는 무대 연
출이 눈에 들어온다고요. 그리고 몇 번을 더 관람하고 나면 배우 각자가
해석한 인물의 차이가, 빛과 그림자의 조작이 만들어내는 명확한 의도
가, 연출가가 곳곳에 숨긴 상징성이 차례로 보이겠죠. 그리고 그 극장을
나온 사람들은 자신이 포착한 디테일을 알리고 자신이 놓친 무언가를 찾
아내기 위해서 각종 SNS를 통해 같은 공연을 본 사람들과 열띤 대화를
나눕니다.

　그림도 예외가 아닙니다. 더 많이 들여다보고 더 많이 배울수록 더

많이 보이죠. 여러 사람이 유추한 상징성을 공부하는 재미도 쏠쏠하고, 자신 나름의 해석을 덧붙이는 행위도 흥미진진합니다. 바로 앞 그림을 통해 그런 재미를 느껴볼 수 있죠. 15세기 유럽을 대표하는 회화로 손꼽히는 작품, 네덜란드 화가 얀 반 에이크(1395년경~1441)가 그린 〈아르놀피니 부부의 초상〉입니다.

이 작품은 섬세한 표현으로도 손꼽히지만, 그만큼이나 다양한 상징이 숨겨진 그림으로도 잘 알려져 있습니다. 뭔가 미스터리한 분위기 때문일까요? 구글 검색창에 '아르놀피니 부부의 초상'을 치면 연관 검색어에 '아르놀피니 부부의 초상 상징', '아르놀피니 부부의 초상 해석' 등이 함께 뜹니다. 그만큼 숨겨진 상징이 많고 해석이 다양한 그림으로 유명하단 이야기죠. 이 그림의 어떤 점이, 몇백 년 지난 지금까지도 감상자들의 호기심을 자극하는 걸까요?

가장 먼저 보이는 것은 두 인물입니다. 오른편에 침대가 보이는 걸로 보아 장소는 침실이고, 두 사람은 손을 꼭 붙잡고 있습니다. 경건한 표정과 남자가 들어 올린 손으로 미뤄보건대, 남녀는 은밀한 서약이라도 하는 듯합니다. 그래서 많은 사람이 이 장면을 '결혼식'이라고 단정 지었습니다. 과거에는 〈아르놀피니 부부의 결혼식〉으로 불리기도 했고요.

일단 그림을 더 뜯어볼까요. 과거 결혼식은 다 이러했는지 모르겠지만, 두 사람은 신발을 벗고 있습니다. 남자의 나막신은 남자의 발 옆에, 여자의 붉은 신발은 뒤편의 소파 앞에 있죠. 서양권 문화에서는 방 안에서도 신발을 벗지 않는다는 걸 생각해 보면 의미심장합니다. 이는 이 순

간 이 공간이 보통의 침실로 사용되지 않았다는 사실을 의미합니다. 두 사람은 뭔가 특별한 순간을 함께하고 있는 것이죠.

여인의 머리 근처를 한번 자세히 보면, 용을 밟고 서 있는 조각상을 확인할 수 있습니다. 출산의 수호신인 성녀 마르가리타의 조각상입니다. 이 조각상 덕에 관객은 두 사람이 부부라는 것을 확신할 수 있게 되었죠.

두 사람의 머리 위에는 샹들리에가 있습니다. 초는 단 한 개만 켜져 있군요. 당시는 기독교 사회였죠. 기독교에서 단 하나의 촛불은 신의 눈을 의미했습니다. 즉, 바로 지금 신의 가호 아래 성스러운 서약이 이뤄지고 있다는 이야기입니다.

샹들리에 아래 거울은 아마도 이 그림에 담긴 수많은 상징 중 가장 유명할 터입니다. 거울을 자세히 보세요. 두 주인공의 뒷모습이 보이죠. 그런데 그 사이에 또 다른 사람이 있습니다. 이 사람은 누구일까요? 분명 그림 속에는 두 사람 외에는 아무도 없었는데요.

그렇습니다. 당연히 이 그림을 그리고 있는 당사자 얀 반 에이크가 이 공간에 함께 있었겠지요. 거울은 그림의 공간감을 한층 넓혀주는 동시에, 서약 증인이자 화가의 존재

감을 드러내주는 역할을 합니다. 거울 위에 적힌 문구의 내용 역시 "얀 반 에이크가 여기에 있었다"라는 뜻이죠. 자신의 그림에 직접, 서약 증인으로서의 자기 자신을 슬쩍 숨겨 그려 넣은 겁니다. 거울을 통한 아이디어, 정말 기발하죠.

얀 반 에이크 옆에는 아주 작게 또 한 명이 있습니다. 그가 누구인지에 대해서는 아직 논란이 많죠. 조수일 수도 있고, 이 그림을 지켜보는 관람객을 표현한 거라는 멋진 가설도 있습니다. 어쨌든 이 결혼의 순간에 하객이 존재하는 것은 분명하네요.

사람인 하객만 있는 것은 아닙니다. 두 사람의 발 사이에는 강아지 한 마리가 그려져 있죠. 마치 부부를 지키겠다는 듯, 작지만 당차게 정면을 향한 모습입니다. 실제로 개는 신뢰와 충실함을 상징하기도 하죠. 이는 결혼 서약의 제1 의무이고요. 기특한 강아지에게 상이라도 내리듯, 얀 반 에이크는 강아지의 털을 한 올 한 올 섬세하게 모두 그려냈습니다. 어느 부분도 뭉개거나 허투루 붓을 놀리지 않았죠. 물결치듯 흐르는 털을 보면 섬세한 묘사에 감탄이 나옵니다.

그림에는 부를 상징하는 요소도 많습니다. 오늘날까지도 결혼식은 '칼 가는 듯' 준비해 성대하게 보여줘야 하는 행사라는 인식이 남아 있는데, 이 당시에도 그런 인식이 있었나 봅니다. 아르놀피니가 얼마나 부자였는지 과시하기에는 얀 반 에이크의 섬세한 붓이 제격이었겠죠.

옷차림을 한번 볼까요. 그림이 대강 어느 계절 즈음에 그려졌는지, 옷차림을 보고 예상되나요? 그렇습니다. 꽤 두툼하고 따스해 보이는 옷을

입은 걸 보니 겨울이 아닐까 싶은데요. 두 사람은 모피 코트를 걸치고 있죠. 모르긴 몰라도, 영롱한 색채와 화려한 디테일을 보아하니 상당히 비싼 듯합니다.

그러나 이상합니다. 왼편에 살짝 열린 창문 밖으로 나무 한 그루가 슬쩍 보이죠. 나무에는 붉은 열매가 매달려 있습니다. 모피 코트를 입어야 할 정도로 추운 겨울날인데, 밖에는 열매를 맺은 나무가 서 있다? 무언가 맞지 않습니다. 즉, 따뜻한 날씨에도 불구하고 두 사람은 자신이 가진 가장 좋은 옷을 입고 화가 앞에 선 것입니다. 부유함을 화폭에 드러내야 하니까요.

여인의 배가 불룩한 것도 사실은 의상이 이유입니다. 임신한 것이라고 추측하는 관객들도 있지만, 그림을 자세히 들여다보면 손이 둥근 배 위에 올라와 있는 것이 아니라 옷을 감싸 안고 있죠. 이는 당시 상류층 여성에게서 유행하던 복장입니다. 비싼 천으로 드레스를 아주 길게 만든 다음 손으로 치켜올려 부여잡고 다녔다고 합니다. 최고급 천을 많이 쓸 수 있는 재력을 과시하기 위해서였을까요? 우리의 주인공 역시 긴 초록색 드레스 자락을 손으로 잡아 올린 자세를 취하고 있습니다.

창틀과 그 아래의 서랍장에는 과일이 굴러다닙

니다. 그냥 과일이 아니고 오렌지죠. 당시 브뤼헤에서 오렌지는 수입으로만 구할 수 있는 매우 값비싼 과일이었습니다. 마치 옛날 우리나라에서 바나나와 파인애플이 그랬던 것처럼 말이죠. 그렇게 귀하신 몸인데, 이 집에서는 창틀과 서랍 위에 아무렇게 굴러다니도록 내버려 두었습니다. 오렌지 정도야 쉽게 사 먹을 수 있다는 자신감의 표출이죠.

이토록 다양한 곳에 섬세한 터치로 상징을 숨겨놓은 얀 반 에이크. 그런데 석연찮은 점이 있습니다. 그렇게 섬세하다고 하기에는 인물들의 구도나 신체 비율이 조금 이상하지 않나요?

이 그림이 그려진 것은 1434년으로, 인간 중심으로 생각하는 르네상스 시대가 도래한 후입니다. 과학적 접근을 중시했고, 숱한 연구를 통해 정확한 구도의 그림을 그려내려고 모두가 애썼죠. 이 시기 이탈리아 그림들을 보면 사람과 공간 모두 정확한 비례와 구도를 지니고 있습니다. 레오나르도 다 빈치의 여러 작품이 대표적인 예죠.

그러나 조금 더 북쪽에 자리 잡은 네덜란드의 얀 반 에이크는 '현실을 반영한다'는 맥락에는 동의했으나, 그 방법은 조금 달리했습니다. 해부학적 완결성보다는 빛이 만들어내는 '질감'에 더 집중했죠. 그래서 그는 지금까지도 빛을 잘 쓴 화가로 손꼽힙니다.

창문에서 쏟아진 빛은 주인공 두 사람을 비출 뿐만 아니라 벽에 걸린 유리 묵주와 천장의 샹들리에, 그리고 개의 눈동자에까지 반사됩니다. 이러한 표현을 위해서는 기존에 이탈리아 화가들이 주로 쓰던 템페라(물감에 달걀을 섞어 쓰는 기법)로는 역부족이었죠. 그래서 에이크는 기름을 이

용합니다. 유화 물감을 아주 얇게 여러 번 덧칠하며, 여러 겹의 질감이 가려지지 않고 모두 투명하게 비치도록 노력했습니다. 오늘날 유화 기법의 시초라고 할 수 있죠.

이렇게 많은 소재와 상징을 표현하기 위해서는 다른 르네상스 화가들처럼 소실점에 집착할 수는 없었습니다. 고민하던 에이크는 '하나의 소실점만이 화폭에 존재해야 한다'는 원칙을 버리고, 한 그림 안에 여러 개의 소실점을 사용합니다. 바닥과 천장, 창문을 모두 조금씩 다른 각도에서 바라본 뒤 한 화면에 담은 것이죠. 그런데 오히려 이 점이 그림을 더욱 매혹적으로 만듭니다. 빛 표현은 극도로 현실적이고, 붓은 섬세한데, 구도는 몹시 낯설도록 비현실적이니까요.

앞에서 이 그림을 두고 많은 관객이 '결혼식'이라고 해석한다고 말했습니다. 그러나 2000년대 들어 다른 해석이 대두되었습니다. 바로 이 그림이 '죽은 아내를 기리는 초상화'라는 설이죠.

그림의 남자는 지오반니 아르놀피니. 당시 그 가문에는 똑같은 이름을 가진 사람이 둘 있었습니다. 둘은 사촌지간이었죠.

만약 그림의 남자가 사촌인 지오반니라면, 옆의 여자는 그림이 그려지기 1년 전 세상을 떠난 아내가 됩니다. 너무 지나친 해석일까요? 그러나 증거들이 있습니다. 놀랍게도 결혼을 가리키는 듯했던 수많은 상징이 이번에는 애도를 나타내게 되니까요.

샹들리에를 다시 볼까요. 초는 여전히 하나뿐이지만, 아내 쪽의 초를 살펴보면 받침대 끝자락에 흘러내린 촛농 자국이 남아 있습니다. 즉 남

편 쪽의 초는 아직 살아 있고, 아내 쪽의 초는 타버린 거죠. 거울도 마찬 가지입니다. 거울을 두른 원형 장식은 예수가 수난을 겪은 열두 장면을 표현한 것입니다. 손톱의 반절 정도밖에 안 되는 크기지만 무슨 장면인 지 모두 알아볼 수 있을 정도로 공들여 그려놓았습니다. 그런데 남자 쪽 의 여섯 무늬는 모두 예수의 삶, 그리고 여자 쪽의 여섯 무늬는 모두 예수 의 죽음에 대한 장면입니다. 과연 우연일까요?

마냥 귀여웠던 강아지 역시 다르게 보입니다. 중세 시대에는 여성의 무덤에 개를 많이 조각해 두었거든요. 그림 속 강아지 역시 남자를 등지 고 여자 주인을 향해 있죠.

이렇게 수많은 상징이 어우러진 그림은 미술 연구자들의 혼을 쏙 빼 놓았습니다. 평생에 걸쳐 이 작품 단 하나만을 연구하는 학자도 꽤 많죠. 가설은 계속 발생하고, 풀리지 않은 난제는 넘쳐납니다. 그래서 그림은 시간이 갈수록 더 회자되고 사랑을 받을 수밖에 없는 것이죠.

가장 재미있던 해석(은 아니고, 패러디라고 해야 할까요?)을 소개하며 마 치겠습니다. 그림 속 남자의 얼굴이 러시아 대통령 블라디미르 푸틴을 꼭 닮았다고들 하네요.

논란의 중심에 선
〈비너스의 탄생〉

산드로 보티첼리
〈비너스의 탄생〉
1485년경

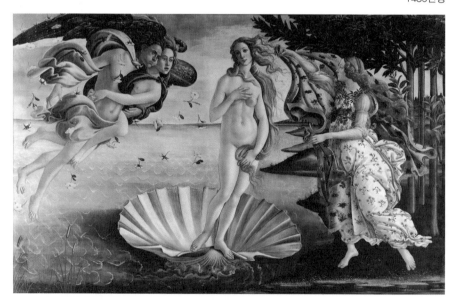

• • •

인간의 얼굴을 하지 않은 소녀
서풍의 신 제피로스에 의해 해변으로 이끌려
조개 위에 살며시 돌아서 있으니
하늘도 기뻐하는 듯 보이네.
_안젤로 폴리치아노

'아름답다'는 단어는 정확히 무엇을 의미할까요. 표준국어대사전에서 '아름답다'를 찾아보면 이렇게 설명합니다. '[형용사] 보이는 대상이나 음향, 목소리 따위가 균형과 조화를 이루어 눈과 귀에 즐거움과 만족을 줄 만하다.' 얼핏 보면 너무나 당연한 뜻풀이입니다. 그러나 자세히 뜯어보면 뜯어볼수록 궁금한 점이 많아집니다.

균형은 무엇일까? 어떤 게 조화로운 것이고, 어떤 게 아닌 거지? 눈과 귀가 즐거워지는 기준은 사람마다 천차만별 아닐까? 이런 질문을 가지는 것은 이상한 일이 아닙니다. 당연한 의구심이고, 몇천 년의 세월이 흐르는 동안 인류가 내내 고민해 온 대상이기도 하니까요.

그런 의미에서, 기원전부터 지금에 이르기까지 '아름다움'을 일컫는 고유명사로 굳건히 자리매김하고 있는 누군가의 이름을 부르는 것은 상당히 경이로운 일이 아닐 수 없습니다. 이야기로, 시구로, 그리고 지금 우리 눈앞에 있는 화폭으로 전해져 내려오는 아름다움의 상징. 바로 그리스 로마의 신 비너스입니다. 사실 비너스는 영어식 발음이고 원래는 베누스라고 합니다. 채소밭을 지키는 여신이었는데, 로마가 그리스 문화의

영향을 받으면서 전부터 숭배되던 그리스 신 아프로디테와 동일시되고 아름다움과 사랑을 관장하는 신이 되었죠.

앞 그림은 이탈리아 화가 산드로 보티첼리(1445~1510)의 작품, 〈비너스의 탄생〉입니다. 1485년경에 만들어진 작품이니 르네상스 사조를 따랐다고 셈할 수 있죠. 르네상스! 미술사를 잘 모르는 사람도 그 단어를 듣는 순간 거대한 예술가들의 무리가 저마다의 빛을 내뿜으며 유럽을 휘젓고 다니던 모습을 상상하게 될 터입니다. 그만큼이나 우리 뇌리에는 '예술적인 무언가가 폭발하는 모습'으로 르네상스라는 단어가 각인되어 있는 거죠. 마치 '아름다움' 하면 비너스인 것처럼 말입니다.

그런데 르네상스가 정확히 어떤 식의 사조였던 것일까요?

이 그림을 처음 본 사람에게 가장 강렬한 인상을 주는 것은 바로 정중앙에 배치된 비너스의 나신입니다. 지금에야 나신을 표현한 회화 작품을 흔하게 볼 수 있지만, 이 당시만 하더라도 이른바 '누드화'는 보기 드물었습니다. 특히나 작품 전면에 전신의 나체를 내세운 경우는 더욱 없었죠. 그 이유는 유럽의 역사를 통해 확인할 수 있습니다.

5세기부터 15세기까지 약 천 년에 걸친 기간을 유럽 역사에서는 '중세'라 칭합니다. 중세 시대의 유럽을 지배하는 것은 바로 종교, 그중에서도 가톨릭이었습니다. 교황의 말 한마디 한 마디가 신의 것과 같았고, 교리를 어기는 자들은 죽어 마땅한 사람들이었죠. 종교가 인간의 자유를 억압하다 보니 그만큼 '금욕'이 신자로서 반드시 지켜야 할 의무이기도 했습니다. 이는 개개인의 생활뿐만 아니라 예술에도 영향을 크게 미쳤

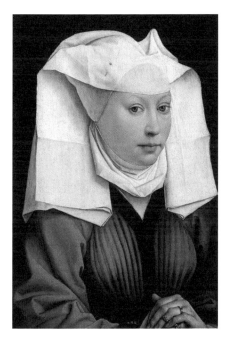

로히어르 판데르 베이던
〈날개 달린 보닛을 쓴 여인의 초상〉
1440년경

죠. 겉치레와 화려한 장식은 지양되었고, 특히 성적인 표현은 아예 금기였습니다. 이 시대의 예술 작품을 살펴보면 어느 분야에서건 딱딱하게 경직되었다는 인상을 지울 수 없습니다.

그러나 풍선을 계속 누르다 보면 언젠가는 터지기 마련이죠. 기나긴 중세 시대가 끝나고 마침내 15세기를 전후해 새로운 시대가 도래합니다. 그것이 바로 '르네상스 시대'입니다.

르네상스는 프랑스어로 재생, 소생, 거듭남, 부흥 등을 의미하는 단어입니다. 이 단어처럼, 르네상스 시대의 예술가들은 인간의 '부활'을 꿈꾸었습니다. "무거운 종교의 짐을 벗고, 다시 '사람'으로 돌아가자!" 그렇게 인간 본연의 아름다움에 초점을 맞추다 보니 자연히 이전의 어느 한 시대에 주목하기 시작하는데, 그게 바로 고대 그리스와 로마 시대의 철학과 예술이었죠. 가톨릭이 사람을 옭아매기 전, 종교가 삶을 잠식하기 전의 풍요롭고 본능적이며 또한 관능적이었던 시대 말입니다.

특히 고대 그리스와 로마의 예술가들은 가장 순수하고 때 묻지 않은 형태 속에서 인간의 아름다움을 담아내기 위해 나신을 표현한 작품을 많이 남겼습니다. 이 작품들이 '사람'에게 초점을 맞추기 시작한 르네상스

시대의 예술가들에게 큰 영향을 미쳤을 것은 당연하겠죠. 즉 보티첼리의 작품은 나신의 비너스를 정면에 내세운 것부터 고대 그리스와 로마 시대에 대한 경외를 보여주고 있는 것입니다.

그러면 이제 비너스를 조금 더 자세히 살펴볼까요. 한 손으로 가슴을, 다른 손으로 음부를 가리고 있는 비너스의 자세 역시 고대 예술의 양식에서 비롯되었습니다. 이 자세의 이름은 '베누스 푸디카'로, '정숙한 비너스'라는 뜻의 라틴어입니다. 기원전 7세기경 제작된 그리스의 비너스 상에서 발견할 수 있는 자세죠. 조금 짓궂게 생각하자면 아직 르네상스 시대의 보티첼리는 비너스에게 자신의 모든 것을 드러낼 온전한 자유를 줄 만한 대담함은 지니지 못했다고 여길 수도 있겠습니다. 실제로 그 이후에 활동한 화가들의 작품을 보면 자기 신체의 아름다움을 도발적인 포즈로 드러내는 비너스를 만날 수 있거든요. 아직은 중세 시대의 굴레를 온전히 벗지는 못한 것일지 모릅니다. 실제로 〈비너스의 탄생〉은 그려진 당시에도 매우 파격적인 작품이었기에 논란의 중심에 서기도 했죠.

또 다른 시각으로 비너스의 자세를 바라볼까요. 비너스는 왼발에 좀 더 무게중심을 둔 채 고개와 다리의 방향을 부자연스럽게 꺾고 있습니다. 어딘가 불편해 보이기도 하는데요. 이 포즈에도 이름이 있습니다. 바로 '콘트라포스토'이며, 앞서와 마찬가지로 고대 미술 작품에서 흔히 볼 수 있는 포즈입니다.

아까 불편해 보인다고 말했지만 사실 콘트라포스토는 고대 미술의 발전에 크게 기여한 포즈입니다. 두 다리에 동일한 무게중심을 둔 채 우

뚝 선 인체는 쉽게 그리거나 빚어낼 수 있지만 영 딱딱해 보이죠. 그러나 콘트라포스토를 도입하면서 사람들은 하체에서 올라오는 곡선을 표현하고, 인체 조형에 자유를 주게 됩니다. 단순히 멈춰 있지 않고 '무언가 하기 시작할 것 같은' 인상을 줌으로써 생동감을 불어넣게 된 것입니다. 즉 고대의 이 포즈를 자신의 작품에 적용한 보티첼리는 인간 중심의 시선을 한결같이 유지했다는 뜻이 되겠죠.

이제 비너스의 주위를 한번 살펴볼까요? 왼쪽에서 볼을 부풀려 힘차게 입김을 부는 남자는 서풍의 신 제피로스이고, 그의 연인이 함께 있네요. 오른쪽에서 비너스의 몸을 가리려는 듯 서둘러 천을 들고 비너스를 맞이하는 여인은 봄의 신 호라입니다. 비너스는 물결치며 거품을(역사가들은 아프로디테가 거품을 뜻하는 'aphros'와 여성형 접미사인 'dite'가 합쳐진 형태라고 설명합니다. 다시 말해 '거품에서 올라온 여인'이라는 의미라는 겁니다) 일으키는 파도 사이에서 커다란 조개껍데기를 디딘 채 서 있고, 주위에는 분홍색 꽃이 나부끼는 중이죠. 제목은 〈비너스의 탄생〉이지만 정확히는 탄생 직후 키프로스 해변에 도착해 환대를 받고 있는 모습을 그려낸 것입니다.

탄생을 축하받고 환대받는 신. 희망과 기대가 만발하는 순간. 과연 보티첼리가 이 순간과 구도를 우연히 고안해 냈을까요? 그럴 리가 없습니다. 이 모습은 우리가 익히 알고 있는 신성한 장면 하나를 연상케 합니다. 바로 '세례'의 장면이죠. 결국은 가톨릭을 완벽히 벗어날 수는 없었던 것 같죠?

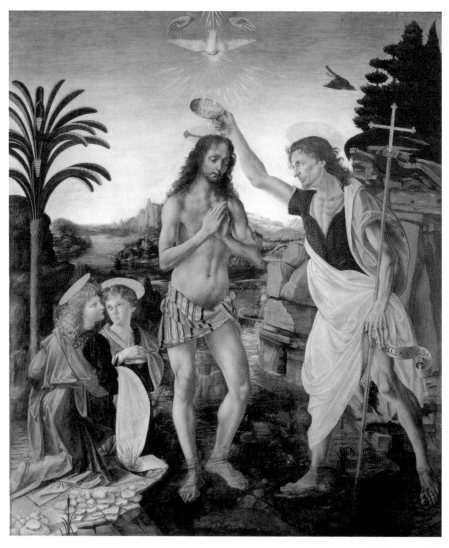

레오나르도 다 빈치
안드레아 델 베로키오
〈그리스도의 세례〉
1470~1475년경

세례는 정화와 생명을 상징하는 물을 사용해 몸을 씻어내는 가톨릭의 의식입니다. 그중에서도 세례자 요한에게 세례를 받는 예수 그리스도의 모습이 신자들에게는 성서 속에서 가장 성스러운 순간으로 손꼽히곤 합니다. 왼쪽 작품을 한번 볼까요.

레오나르도 다 빈치와 안드레아 델 베로키오의 작품 〈그리스도의 세례〉입니다. 이 구도가 〈비너스의 탄생〉에 그대로 적용됩니다. 직접 팔을 들어 물을 흘리는 세례자 요한은 봄의 신 호라로, 왼쪽의 천사들은 제피로스와 그의 연인으로, 그리고 중앙에 위치한 예수 그리스도는 순수한 아름다움의 상징 비너스로 치환되는 거죠. 가장 성스러운 순간을 아름다움이란 개념의 탄생과 동일시함으로써, 보티첼리는 그 두 가지 개념이 상충하지 않음을 증명해 내고 싶었던 것은 아닐까요.

보티첼리는 자신이 생각한 '아름다움'을 담아내기 위해 일부러 왜곡을 가미하는 모험을 하기도 했습니다. 르네상스 시대에는 예술뿐만 아니라 과학도 폭발적으로 발전했기에 새로운 기술들이 작품에 적용되곤 했습니다. 2차원으로만 표현되던 기존의 예술에서 벗어나, 원근법을 활용해 온전한 3차원을 작품 속에 담기 시작했죠. 해부학도 널리 알려져서 인체 표현이 훨씬 자연스러워지던 시기였습니다.

그러나 이 작품은 그러한 경향과는 상반됩니다. 이상하게 평면적으로 보입니다. 모든 인물이 동일 선상에 일렬로 서 있는 것처럼 느껴지죠. 신체의 구조나 비율도 자세히 들여다보면 조금 어색합니다. 팔은 겨드랑이에 꼭 붙은 것처럼 보이고, 발목에는 뼈가 없는 듯합니다.

설마 보티첼리가 당시의 예술가들에게 큰 영향을 미친 과학을 홀로 잘 몰랐던 걸까요?

그렇지는 않습니다. 보티첼리 역시 훌륭한 스승들에게서 르네상스 예술과 과학의 기반을 배웠습니다. 인체의 비례를 정확히 알았고, 원근 법과 해부학에도 능통했습니다. 그러나 앞서 말했듯 보티첼리가 이 작품을 통해 보여주고 싶었던 것은 단 한 가지, '아름다움'이었던 것입니다. 그 때문에 〈비너스의 탄생〉을 둘러싼 모든 요소는 굳이 현실에서의 과학을 따를 필요가 없었던 것이죠. 자신만의 관점에 맞춰 모든 요소를 촘촘히 재편집하고, 의도에 맞는 설계를 따른 겁니다.

다시 그림을 앞에 두고 볼까요. 보티첼리의 설계에 따라 관람객은 곡선의 시선으로 그림을 보게 됩니다. 비너스의 몸 외곽을 타고 흐르는 선, 제피로스의 입에서 불어오는 바람, 그 바람에 따라 흔들리는 비너스의 머릿결과 호라의 손에 들린 천. 인체나 구도가 조금 어색할지는 몰라도 오히려 이를 통해 우리는 이 세상이 아닌 것만 같은 아름다움의 근원을 발견하게 되는 것입니다. 이 밖에도 보티첼리가 더욱 선명하고 부드러운 색감을 위해 달걀에 물감 안료를 섞어서 그리는 템페라 기법을 사용했다거나, 금세공법을 배웠던 것을 십분 활용해 화려한 금빛을 그림 곳곳에 표현했다는 사실로도 우리는 '아름다움'에 대한 그의 열망을 충분히 들여다볼 수 있습니다.

재미있는 사실 하나를 덧붙이며 마무리하고자 합니다. 이 비너스는

당시 실존했던 최고의 미인 '시모네타 베스푸치'를 모델로 하고 있다는군요. 아마도 중세 시대에 예수 그리스도의 자리에 비너스의 나신을 배치한 이런 그림을 그렸다면, 무엇보다 그 비너스의 모델이 실존 인물이었다면 정말 큰일이 났을 터입니다. 그러나 르네상스 시대였기에 가능했죠.

그렇습니다. 인간이라는 대상을 향한 애정, 집중 그리고 끝없는 열망. 사람들은 계속 발전했고, 그에 따라 더욱 인간다워졌습니다. 그 변화의 방향이 '아름다움'을 향해 있던 시대가 있었습니다.

지금은 과연 어떨까요?

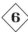

역주행의 아이콘이 된
〈모나리자〉

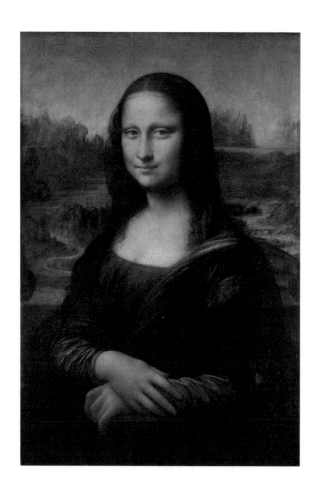

레오나르도 다 빈치
〈모나리자〉
1503

● ● ●

영혼이 손과 함께하지 않는다면,
그것은 예술이 아니다.
_레오나르도 다 빈치

'역주행'이라는 단어가 화제입니다. 발매 당시에는 인기가 없었던 노래가 몇 년 후 어떠한 계기로 뒤늦게 차트 상위에 오르는 현상을 나타내는 단어죠. 미술계에도 당연히 역주행한 작품들이 있습니다. 그중에서 최고의 '역주행 스타'를 꼽으려면, 이 이야기를 들려드려야 할 것 같습니다.

매년 천만 명의 관람객이 찾는다는 프랑스 루브르 박물관. 세계 3대 박물관 중 하나인 이곳에는 38만 점이 넘는 작품이 전시되어 있어 모든 작품을 보려면 일주일이 걸립니다. 주요 작품 위주로만 돌아도 하루를 꼬박 써야 하는 아주 거대한 전시관이죠. 그러니 얼마나 많은 유명 예술 작품이 이 박물관에 전시되어 있는지요.

그중 가장 많은 사랑을 받는, 정확히 말하자면 대부분 관람객이 '루브르에 오는 목표'로 삼는 작품은 아마도 이 그림일 것입니다. 세로 77센티미터, 가로 53센티미터의 작은 사이즈. 이 작은 그림을 보기 위해 하루에도 2만 명이 넘는 사람이 두 시간씩 줄을 서서 기다립니다. 대부분

의 다른 작품과는 달리 방탄유리로 둘러싸여 있고, 이 작품만을 위한 별도의 경비원까지 배치되어 있죠. 바로 레오나르도 다 빈치(1452~1519)의 〈모나리자〉입니다.

　그런데 이 그림은 왜 그렇게 유명해진 걸까요? 루브르 박물관에 입장하는 관객 중에서는 분명 이런 의구심을 가지고 두 눈으로 확인하려드는 사람이 많을 것입니다. "대체 얼마나 대단하기에 그렇게 유명한 거야? 크지도 않고 다른 미술 작품에 비해 탁월하게 아름답다거나 하지도 않은 것 같은데. 직접 봐야만 알겠어." 너무나 유명한 작품들은 너무 익숙해져서, 오히려 대중에게 그 가치를 인정받지 못하는 경우가 종종 있습니다. 익숙함에 속아 소중함을 잊는다는 말처럼요.

　사실 〈모나리자〉가 절대적인 명성을 얻게 된 것은 오롯이 작품의 예술성 덕분만은 아니었습니다. 100년 전만 해도 이 작품의 존재감은 그저 루브르에 있는 수많은 그림 중 하나에 불과했죠. 그러나 1911년 6월 21일 박물관에서 감쪽같이 사라지면서 〈모나리자〉는 오히려 일약 스타덤에 오르게 됩니다.

　미술뿐만 아니라 음악, 문학 등 예술 분야를 막론하고 작품을 떠우는 것은 의외로 작품 그 자체보다는 스토리인 경우가 많습니다. 작품을 완성한 예술가의 사생활이나 작품에 얽힌 미스터리한 뒷이야기 같은 것들말이죠. 사람들은 누구나 흥미진진한 이야기를 좋아하고, 그 이야기 속에 스며든 작품의 가치를 아무 이야기 없이 밋밋한 작품보다 더 높이 평가하게 됩니다. 그러니까 1911년 6월 21일이 〈모나리자〉의 새로운 생일

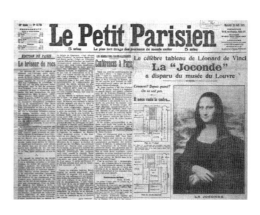

이었다고 말해도 과언은
아닐 것입니다.

　루브르 박물관 측에
서는 스물네 시간 동안이나 도난 사실을 알지 못했습니다. 그만큼이나
평범한 취급을 받던 소장품이었던 것이죠. 뒤늦게 이 사실을 알아챈 프
랑스 정부는 박물관을 임시로 폐관하고 국경을 봉쇄하는 특단의 조치를
내립니다. 대중 사이에서도 슬슬 〈모나리자〉의 이름이 오르내렸겠죠. 루
브르 박물관의 폐관도, 국경 봉쇄도 보통 일이 아니었으니까요.

　만약 신문이라는 매체가 유행하기 전이었다면 그림의 제목만 입에
오르내리다가 잊혔을 것입니다. 하지만 1910년대 초는 신문이 본격적으
로 유행하기 시작한 시기였습니다. 미국과 유럽에서 신문을 구독하는 사
람들이 급증했고, 인쇄술이 발전하면서 중요한 사건을 보도할 때 사진이
나 그림을 이용하기 시작한 것도 이즈음이었죠. 바로 이때 〈모나리자〉가
사라지면서 유명 신문사들은 앞다투어 이 사건을 대서특필합니다. 〈모
나리자〉의 사진을 전면에 내세워서 말입니다.

　프랑스 주요 신문사들은 삼 주 내내 신문의 1면에 모나리자에 대한
기사를 냈고, 유럽 전역과 미국의 신문들도 합세했죠. 아이러니하게도,

미스터리하게 존재를 감추는 바람에 〈모나리자〉는 유명세를 타게 된 겁니다.

당연히 용의자가 누구일지 이목이 쏠렸습니다. 그리고 정부가 지목한 용의자 중 한 사람이 기름에 던진 불씨가 되었죠. 바로 현대 미술의 거장 파블로 피카소였던 겁니다.

"다 빈치가 그리고 피카소가 훔친 그림! 이 그림이 그 정도로 걸작이었단 말인가?"

사실 피카소는 범인이 아니었고 그저 과거에 루브르 박물관에서 흘러나온 장물을 거래한 전적이 있어 용의자로 지목된 것뿐이었습니다. 곧 증거 불충분으로 풀려났지만, 사람들의 뇌리에 이미 〈모나리자〉는 피카소가 탐낸 그림으로 자리 잡았습니다. 이 사실이 두말할 것 없는 '걸작 보증 수표'였죠.

〈모나리자〉의 행방이 계속 묘연하면서, 사람들은 슬슬 〈모나리자〉가 되돌아올 희망을 접습니다. 허망하게 〈모나리자〉의 빈자리를 바라보러 루브르에 몰려드는 사람들의 사진이 신문에 실렸을 정도였죠. 암시장에서는 어마어마한 가격의 위작이 판쳤습니다. 명성은 점점 높아졌습니다. 사람이란 원래 결코 가질 수 없는 것을 더욱 욕망하기 마련이니까요.

그러나 2년 뒤, 마침내 〈모나리자〉가 루브르 박물관으로 돌아오는 기적이 일어납니다. 진범이 검거되었기 때문이죠. 바로 루브르 박물관에서 일하던 이탈리아인 빈센초 페루자였습니다. 워낙 유명한 사건이었기에 페루자의 얼굴을 지금도 인터넷에서 쉽게 찾아볼 수 있습니다. 자신

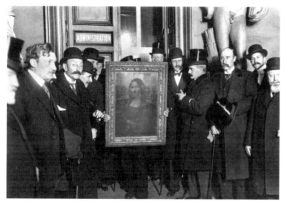

루브르 박물관으로
반환되고 있는 〈모나리자〉

〈모나리자〉를 훔친
빈센초 페루자의 머그샷

의 조국인 이탈리아의 한 화랑에서 그림을 팔려던 그는 곧바로 검거되었는데, "프랑스에 있는 〈모나리자〉를 다 빈치의 조국인 이탈리아로 되돌려 놓고 싶었다"라고 범죄의 이유를 밝혔습니다. 프랑스에서는 범죄자 취급을 받았지만 이탈리아에서는 환호를 받았죠. 페루자는 비록 〈모나리자〉를 영원히 빼돌리는 것은 실패했지만, 이탈리아의 영웅이 됩니다. 물론 그 말이 진심인지, 아니면 그저 절도 행각을 정당화하기 위한 것이었는지는 알 수 없지만 말입니다. 실제로 이 발언 덕에 페루자는 겨우 1년 15일의 형을 선고받았으며 7개월만 복역하고 사회로 복귀했습니다.

자, 그동안 무성한 소문 속에서 볼 수도 만질 수도 없이 존재감만 키워왔던 희대의 걸작 〈모나리자〉가 다시 루브르에 걸렸습니다. 사진에서

도 볼 수 있듯 실크해트를 쓴 신사들이 〈모나리자〉가 돌아오는 자리를 빛내줍니다. 이제 이 작품은 더 이상 루브르의 평범한 소장품이 아니었죠. 2년 새 '역주행의 아이콘'이 되어버린 겁니다. 〈모나리자〉를 보러 온 사람들로 루브르는 그야말로 인산인해를 이루었죠. 그리고 오늘날까지도 인기는 전혀 식지 않았습니다. 루브르 박물관에 가보면 〈모나리자〉 앞에서 스마트폰을 들고 사진을 찍는 수많은 사람을 볼 수 있죠. 한 사람당 겨우 몇 초밖에 볼 수 없는데도 말입니다.

이처럼 전 세계인이 다 아는 작품이 된 〈모나리자〉는 기존 미술을 비판하거나 재해석, 재구성을 하는 현대 미술가들에게 좋은 소재가 되기도 했습니다.

마르셀 뒤샹, 살바도르 달리, 앤디 워홀 그리고 뱅크시에 이르기까지 다양한 예술가가 이 작품을 기반으로 자신의 작품을 창조해 냈죠. 유명해서 재해석되고, 재해석된 그 작품들로 인해 더욱 유명해지고…. 역주행한 스타 〈모나리자〉, 이제 왕좌에서 내려오려야 내려올 수가 없게 된 거죠.

"정말 그렇게나 유명한 이유가… 이게 전부인 건가요? 작품의 예술성 때문이 아니고요?"

이런 질문이 나올 법하죠. 그러나 '역주행'한 가수들의 기본 조건이 뭘까요? 바로 노래가 좋다는 겁니다. 〈모나리자〉도 마찬가지죠. 그림이 특별히 아름답지 않았다면 인기의 거품은 빠르게 빠졌을 겁니다.

〈모나리자〉를 다시 한번 볼까요. 표정이 정말 오묘하죠. 무슨 감정을

품고 있는지 통 알 수가 없습니다. 〈모나리자〉의 미소에 83퍼센트의 행복, 9퍼센트의 혐오감, 6퍼센트의 두려움, 그리고 약간의 분노와 무표정이 담겨 있다고 분석한 과학자도 있다고 하는군요. 사실 사람의 감정이란 게 다 그렇지 않을까요? 어떻게 100퍼센트의 행복이나 100퍼센트의 절망 같은 게 존재할 수 있을까요? 살아 숨 쉬는 인간이라면, 다채롭게 뒤섞인 감정을 매분 매초 느끼며 삶을 살아갈 것입니다. 즉 다 빈치는 진짜 '살아 있는 인간의 감정'을 화폭에 표현한 것이죠. 그는 그림을 진실에 가까운 대상의 본모습까지 담아내는 것이고, 사람의 본질은 감정이라고 주장했습니다.

이러한 다 빈치의 믿음은 초상화의 새로운 판도를 만들었습니다. 〈모나리자〉를 그리기 전까지 유행하던 전형적인 초상화와 비교하면 다 빈치의 시도가 얼마나 파격적이었는지 확인할 수 있죠.

다음 그림은 다 빈치와 같은 시대에 활동했던 이탈리아 화가 피에로 델라 프란체스카의 초상화입니다. 서로 바라보고 있는 두 사람은 우르비노의 통치자 페데리코 다 몬테펠트로와 아내 바티스타 스포르차죠.

〈모나리자〉와 비교하면 아주 많은 차이점이 보입니다. 가장 큰 차이점 하나. 바로 '사람 같지 않아 보인다'는 겁니다. 이목구비 비율이 이상합니다. 인형이나 캐릭터 같죠. 이와 달리 〈모나리자〉의 인물이 실제 사람과 같이 정확한 비율을 가진 것은 다 빈치가 저명한 해부학자였기 때문입니다. 그는 기존에 그려두었던 수많은 해부학 스케치에 기반해서 그림을 완성했죠. 눈동자 하나, 손가락 하나도 허투루 그려진 것이 없습니다.

두 번째 차이점. 초상화의 인물들은 이목구비와 얼굴선이 굉장히 또

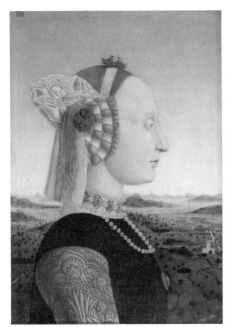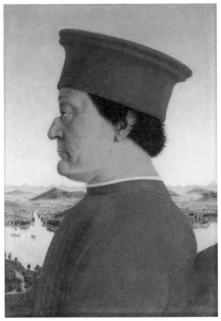

피에로 델라 프란체스카
〈페데리코 다 몬테펠트로와 바티스타 스포르차의 초상화〉
1467~1472

렷해 보이지만 〈모나리자〉는 그렇지 않습니다. 이것은 다 빈치의 의도였죠. 그는 선을 사용하지 않고 그림을 그렸습니다. '인간의 몸에는 완전한 선은 존재하지 않는다'라는 신념 아래, 경계를 구분하기 위해서 선을 찍 긋는 대신 얇은 덧칠을 서른 번 이상 하는 수고를 반복했죠. 이 기법을 '스푸마토'라고 합니다. 얼굴 윤곽이 선에 의해 댕강 잘리는 것이 아니라, 연기처럼 그림자 속으로 사라지게끔 만드는 거죠. 이로 인해 그녀가 가진 미소의 오묘함이 더해집니다.

인물뿐만 아니라 배경 표현에서도 다 빈치가 '진짜 세계'를 반영하고자 했던 노력이 엿보입니다. 초상화에서는 배경 역시 인물처럼 깔끔하고 선명하죠. 멀리 있는 공간인데도 잘 보입니다. 그러나 〈모나리자〉의 배경은 다릅니다. 뒷배경의 산은 뿌옇게 뭉개져 있고, 세세한 질감은 느껴지지 않죠. 현실의 성실한 반영입니다. 우리는 어디에 있든, 먼지와 수증기가 가득한 대기에 가려진 풍경을 보니까요. 풍경이 멀어질수록 대기 때문에 대상의 모습은 흐릿해지죠.

마지막 차이점. 바로 포즈입니다. 이 당시에는 귀족 계급만이 초상화를 의뢰했기 때문에, 감정을 드러내기보다는 엄숙한 권위만을 강조했죠. 포즈는 딱딱하고 시선은 관람자를 신경 쓰지 않습니다. 그러나 〈모나리자〉의 주인공은 정면을 향해 앉아서 관람자를 똑바로 바라보고 있어요. 전혀 권위적이지 않고 부드러운 미소를 띠며 마치 "무슨 일이 있었는지, 나에게만 이야기해요"라며 속삭이는 듯 보이기도 하죠. 그러면 관람객은 서서히 그 눈과 미소에 마음을 뺏기게 되는 겁니다.

코로나바이러스가 아니었다면 지금도 루브르 박물관에는 〈모나리자〉를 보기 위해 전 세계에서 몰려든 수많은 사람이 줄을 서겠죠. 몇 초 동안이라도 그녀와 눈을 마주하기 위해 노력하고, 미소에 응답하고, 누군가는 〈모나리자〉와 셀카를 찍기도 할 것입니다. 떠들썩한 사건으로 유명해진 〈모나리자〉이지만 이를 아는지 모르는지, 옅고 오묘한 미소는 변함이 없을 테고요.

사실 모든 역주행의 아이콘이 그렇지 않을까요. 예술의 가치는 변하지 않습니다. 다만 사람들이 변할 뿐이지요.

분홍색

파란 하늘 아래 만개한 봄의 벚꽃. 어린아이의 상기된 볼. 향기로운 복숭아. 달콤한 딸기우유. 부드러운 느낌의 생기를 주는 립스틱의 색. 진창에 핀 연꽃. 사랑의 상징과도 같은 빛깔.

분홍색을 생각하면 떠오르는 장면들입니다.

분홍은 아주 부드러운 느낌부터 아주 강렬한 인상까지 다양한 스펙트럼을 가지고 있죠. 예컨대 흔히 '딸기우유 색'이라 불리는 연한 분홍색은 파스텔 톤 계열의 색깔 중에서도 특히 부드러운 이미지를 가지고 있죠. 반면 '핫핑크'라 불리는 아주 높은 채도의 쨍한 분홍색으로 칠한 아이템은 빨간색보다도 더 눈에 잘 띄고 강렬해 보입니다. 스펙트럼이 다양하니 그만큼 분홍색이란 빛깔 자체가 상징하는 의미도 여러 가지죠.

분홍색을 지칭하는 영단어 pink의 어원은 꽤 독특합니다. 다른 색상과 달리 pink라는 단어가 분홍색 자체를 뜻하게 된 것이 몇백 년 되지 않았기 때문이죠. 17세기 무렵이

다 되어서야 분홍색을 pink라 부르기 시작했으니 겨우 400년 정도밖에 되지 않은 셈입니다.

물론 그 이전에 분홍색이란 개념 자체가 없었던 것은 아니죠. 이름이 달랐습니다. 분홍색은 pink 대신 장미를 뜻하는 rose나 rosa로 지칭되었죠. 기원전 800년에 쓰인 호메로스의 대서사시 《오디세이》에서 이미 rosy라는 표현을 발견할 수 있습니다. 해가 떠오르기 전의 새벽의 빛깔을 묘사하는 단어였죠. 《오디세이》 외에도 다양한 고대 문헌 속에서 새벽을 rosy라 칭하는 경우가 많았습니다.

그렇다면 pink는 어디서 온 단어일까요? 완전히 새로 만들어진 단어일까요? 아니면 이전에는 다른 개념을 가리켰을까요?

유치원이나 초등학교 미술 시간에 자주 쓰던 핑킹가위를 기억하나요? 날이 마치 공룡의 이빨처럼 생겨서, 지그재그 무늬 모양으로 색종이를 자를 수 있는 신기한 가위죠. 바로 그 핑킹가위가 분홍색을 의미하기 이전에 쓰이던 pink의 뜻을 따른 단어죠. 즉, '지그재그 무늬를 만들다'는 의미의 동사로 먼저 쓰인 것입니다. 톱니바퀴 모양의 꽃잎을 가진 pinks flower에 어원을 둔 단어였죠. 우리말로는 패랭이꽃이라 부르는, 익숙한 꽃입니다.

이렇게 톱니바퀴 모양의 무늬를 만든다는 뜻으로 먼저 자리 잡은 pink란 단어에, 패랭이꽃의 색을 지칭하는 의미가 추가된 것은 앞서 이야기한 것처럼 17세기에 이르러서였죠.

사실 중세 시대까지 분홍색은 크게 각광받는 색이 아니었습니다. 아기 예수나 천사의 옷 등 신성성을 표현해야 하는 그림에서 조금씩 모습을 드러내거나 결혼식과 같은 특별한 행사에서만 사용되곤 했죠. 16세기 들어서는 빨간색과 흰색 사이의 색을 표현하기 위한 용도로 쓰였습니다. 그러나 그때에도 분홍색보다는 주황색이 더 많이 사용되었고, 분홍

색은 가끔 '조금 더 가벼운 주황색' 정도의 느낌을 낼 뿐이었죠.

분홍색이 본격적으로 주목받은 것은 18세기부터였습니다. 파스텔 톤의 색들이 유럽 전역에서 유행했기 때문이었죠. 그리고 그중에서도 분홍색이 주도권을 잡게 된 것은, 당시 프랑스 황제였던 루이 15세의 정부 마담 드 퐁파두르의 사랑을 독차지했기 때문이었습니다.

퐁파두르는 도자기를 만드는 회사 '세브르'의 큰 후원자이기도 했습니다. 세브르는 후원자인 퐁파두르를 위해 새로운 색감의 분홍색을 띠는 도자기를 계속해서 개발해 선물했죠. 덕분에 분홍색의 갈래가 더욱 세부적으로 갈라져 뻗어나갔고, 이를 표현하는 기술도 껑충 뛰어오릅니다. 세브르에서 만들어낸 분홍색 중 아직도 '로즈 퐁파두르'라 불리는 색상이 있으니 얼마나 중요한 후원자였는지 짐작할 수 있습니다. 퐁파두르 덕에 귀족들 사이에서 분홍색은 점점 고급스러운 이미지로 굳어지게 되고, 모델의 남녀노소를 불문하고 귀족의 초상화를 그릴 때에 자주 애용되는 색상이 되죠.

오늘날에는 선입견에서 벗어나자는 주장이 점점 설득력을 얻고 있지만, 사실 분홍색은 주로 '여성'을 상징해 왔습니다. 그러나 의외로 분홍색이 여성의 전유물로 여겨진 것은 얼마 되지 않았죠. 앞서 이야기했듯 '귀족'의 색이었지, '여성만의' 색은 아니었던 겁니다. 분홍색이 여성을 상징하게 된 것은 20세기 초였습니다. 프랑스 최고의 여성복 디자이너 폴 푸아레가 분홍색 컬렉션을 선보이죠. 워낙 인기 있던 디자이너였기 때문에 이 컬렉션은 뜨거운 반응을 얻습니다. 그걸 보고 마케터들은 지금껏 내지 못한 아이디어를 내게 되죠.

"만약 컬러가 성별을 상징하게 된다면, 옷을 더 많이 팔고 더 큰 이윤을 얻게 될 수 있지 않을까?"

그렇습니다. 분홍이 그저 색의 한 종류가 아니라 '여성성'을 상징하게 된다면, 분홍색 옷

에 관심이 그다지 없던 고객들도 한 번쯤은 분홍색 옷에 손을 뻗겠죠. 이에 마케터들은 "여자아이에게는 분홍, 남자아이에게는 파랑"이라는 모토를 만들어놓고는 대량의 마케팅과 광고를 대중에게 노출했습니다. 결과는 대성공이었죠. 아직도 그들이 만들어낸 선입견이 사라질 줄 모르니 말입니다. 즉 분홍이 여성성의, 파랑이 남성성의 상징이라는 오해는 그저 아주 크게, 전 지구적으로 성공해 버린 마케팅 결과일 뿐이라는 뜻이죠.

어떻게 생각해 보면 분홍색으로서는 참 억울한 일이 아닐 수 없습니다. 이름도 늦게 붙었고 다른 색에 비해 인정받은 시기도 늦은 데다가, 마케터들의 농간 때문에 금세 고정된 성 역할에 갇혀버렸으니 말이죠. 억울한 분홍색의 한을 풀어주려면 아무래도 사람들이 머리가 조금 더 말랑말랑해지고, 시야는 조금 더 넓어져야 할 것 같습니다. 왜 모두들 배운 그대로로만 생각하며 살아가려고 할까요? 분홍색 벚꽃이 흐드러지게 피는 봄의 생명력을 닮아, 우리도 언제나 과거의 나 자신과는 다른 새로운 싹을 틔워 키워보는 건 어떨까요? 지금의 여자아이나 사랑과는 다른 '생명력'과 '강인함'을 분홍색이 상징하게 될 머지않은 미래를 상상하며 말입니다.

인간보다 더 인간처럼
〈민중을 이끄는 자유의 여신〉

외젠 들라크루아
〈민중을 이끄는 자유의 여신〉
1830

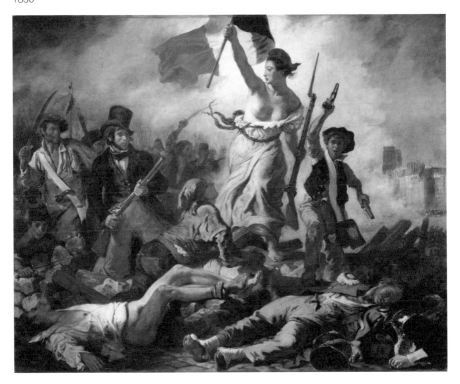

학창 시절의 역사 시간을 떠올려보
면 가끔 이상한 생각이 들곤 합니다. 피비린내 나는 전투, 고통받는 사람
들, 목숨을 바쳐서라도 이뤄내고 싶던 세계 전복. 그토록 강렬한 서사가
왜 교과서의, 또 칠판 위의 활자로만 표현되면 그렇게 지루하게 느껴졌
을까요? 아직 묵직한 역사의 무게감을 느끼기에는 어린 학생이었기 때
문일까요? 아니면 그걸 사람의 이야기가 아니라 '암기해야 할 지식'으로
만 여겼기 때문일까요? 만약 교과서와 필기 노트 말고 조금 더 다양한 소
재를 통해 그때의 시대상을 느껴볼 수 있었다면 어땠을까요?

그런 면에서 사실 프랑스 혁명은 다양한 예술 작품을 통해 가장 많이
표현된 역사적 순간이 아닐까 생각합니다. 우리나라에서도 600만 명에
가까운 관객을 모았던 영화 〈레 미제라블〉을 가장 친숙한 예로 들 수 있
겠네요. 그리고 앞의 명화 역시도 많은 사람에게 너무나 익숙한 그림일
것입니다. 프랑스 화가 외젠 들라크루아(1798~1863)가 그린 〈민중을 이
끄는 자유의 여신〉입니다.

한 손에는 삼색기를, 다른 손에는 총검을 든 여자가 사람들을 이끕니다. 사람들은 모두 여자를 홀린 듯 우러러보는 중이죠. 여자를 선두로 전진하는 이들의 발밑에는 전투의 잔해와 시체가 아무렇게나 뒤엉켜 있습니다.

1830년 7월에 일어난 프랑스 시민혁명을 포착한 이 그림은 세로 260센티미터, 가로 325센티미터에 달하는 거대한 크기를 자랑합니다. 현재 파리의 심장인 루브르 박물관에 소장되어 있지만, 사실 프랑스를 상징하는 곳이라면 어디에서든 쉽게 찾아볼 수 있습니다. 포장지, 우표, 화폐. 또 세계적으로 유명한 영국의 록 밴드 '콜드플레이'의 앨범 표지로도 익숙합니다. 이 앨범의 타이틀곡 〈Viva La Vida〉가 프랑스 혁명으로 처형을 앞둔 루이 16세의 이야기를 담고 있죠.

프랑스 사람들은 오랜 세월에 걸쳐 숱한 시민혁명을 통해 계속 세상을 바꿔온 것으로 유명합니다. 오죽하면 '프랑스인 세 명만 모여도 혁명이 시작된다'는 말이 있을까요? 프랑스에 거주하는 외국인들은 툭하면 파업으로 도시가 멈춰버리는 것에 종종 불편함을 호소하기도 하지만, 자기 권리를 찾고 더 나은 삶을 영위하기 위해 적극적으로 혁명을 일으키길 주저하지 않는 시민의 모습은 바로 프랑스 정체성 그 자체이기도 합니다.

그리고 〈민중을 이끄는 자유의 여신〉은 혁명의 상징이라 할 수 있죠. 프랑스 혁명을 주제로 한 그림은 아주 많지만 유독 이 작품이 큰 사랑을 받고 있습니다. 왜 유달리 사랑받는 작품이 되었을까요?

이 작품 곳곳에는 상징이 숨겨져 있습니다. 일단 지금 프랑스 국기이기도 한 '삼색기'가 여기저기 나부끼죠. 삼색기 색깔은 현재 각각 자유, 평등, 박애를 상징하지만 이 그림이 그려질 당시의 의미는 조금 달랐습니다.

흰색은 왕의 가문을, 빨간색과 파란색은 파리와 파리 시민을 상징하는 색이었죠. 왕가를 상징하는 색과 다른 색을 동등하게 배치한다니! 이는 왕과 어깨를 나란히 하며 동등한 위치에 서겠다는 파리 시민의 포부를 전면에 드러내는 행위였습니다.

삼색기가 등장한 때는 그림의 배경보다 좀 더 앞선 1789년 혁명부터였습니다. "빵이 없으면 고기를 먹으면 되잖아?"라는 말로 유명한 왕비 마리 앙투아네트와 루이 16세가 단두대에서 처형된, 바로 그 혁명이었죠. 그리고 나폴레옹이 대신 나라를 통치합니다. 주변국의 왕들은 프랑스 혁명의 파도가 자신의 국민에게까지 영향을 미칠까 두려워했죠. 자신들의 왕위를 굳건히 유지하려면 '나쁜 선례'를 두고 볼 수 없었습니다. 그래서 프랑스를 상대로 끝없이 싸움을 벌여옵니다. 결국 나폴레옹은 권력을 잡은 지 15년 만에 스스로 왕좌에서 내려오고, 주변국의 왕들은 루이 16세의 부르봉 가문을 다시 프랑스 왕위에 올립니다. 혁명 이전으로 돌아간 셈이죠. 피를 흘리며 자유를 쟁취해 낸 프랑스 사람들로서는 기가 막힐 노릇입니다.

그러나 이미 한 번 왕을 끌어내린 희열을 맛봤던 프랑스 국민은 이제 혁명이 두렵지 않았습니다. 부르봉 가문이 다시 집권하게 된 1815년부터 파리에서는 끝없이 봉기의 깃발, 바로 삼색기가 나부끼게 됩니다. 시

민군의 목표를 가장 압축적으로 나타낸 상징물이라 할 수 있었죠.

들라크루아는 삼색기를 이 작품 속에 세 번이나 등장시켰습니다. 일단 아주 찾기 쉬운 커다란 삼색기가 있죠. 그림의 한가운데서 여자가 높이 들고 있는 깃발입니다. 두 번째 삼색기는 안개 속에 서 있는 건물 꼭대기에서 찾아볼 수 있죠. 그리고 세 번째는 여인의 발밑에서 간청하는 듯, 혹은 경외심을 표현하는 듯 무릎을 꿇고 있는 시민에게 입혔습니다. 바로 옷의 색깔을 통해 삼색기를 표현한 거죠.

다른 인물들의 복장도 한번 살펴볼까요. 그림의 가장 왼쪽에 있는 남자는 앞치마를 두르고 있습니다. 공장에서 일하다 거리로 뛰쳐나온 노동자 계급을 상징하는 거죠. 그런데 그 옆의 남자는 복장이 사뭇 다릅니다. 정장 차림에 고급스러운 모자까지 착용하고 있어요. 서민 출신이지만 전문적인 직업을 통해 막대한 부를 축적한 부르주아 계급을 표현한 겁니다. 부르주아는 귀족과 비슷한 재력을 지니고 있음에도 신분이 낮다는 이유로 엄청난 세금을 내는 등 부당한 취급을 받기 일쑤였기에 혁명 때마다 왕족과 귀족에게 맞서는 주동 세력으로 거리에 나섰죠.

여인의 발밑에 나동그라진 시체들의 복장을 통해서도 여러 가지 사실을 확인할 수 있습니다. 일단 오른쪽의 두 시체는 군복을 입고 있죠. 왕가의 편에서 싸우던 근위병들인 듯합니다. 그러나 왼쪽의 시체는 바지는

물론 속옷과 신발까지 온데간데없이 사라져 거의 헐벗고 있습니다. 셔츠만 남아 있는데, 공장 노동자의 것과 비슷하게 허름해 보이니 아마도 이 남자는 시민군 소속이었을 것이라고 짐작만 할 수 있습니다.

왜 이 남자는 헐벗은 채 죽어 있을까요?

그 질문에 대해서는 여인과 함께 돌격하는 두 인물의 복장이 대신 답합니다. 그림 왼쪽의 돌무더기 위, 상체만 드러난 이 청년은 시민군 편에 서 있지만 뭔가 이상합니다. 군모를 쓰고 있고, 손에는 역시 군인의 것으로 추정되는 좋은 칼을 들고 있죠. 여인 옆에 우뚝 서서 소리를 치는 듯 입을 벌린 어린 소년도 마찬가지입니다. 양손에 권총을 들고, 어깨에는 왕의 문장이 새겨진 가방을 메고 있습니다.

이는 들라크루아가 시민군의 열악한 실상을 사실적으로 드러내기 위해 사용한 장치입니다. 제대로 된 무기나 군복 없이 전쟁에 뛰어든 시민들은 자신을 보호하기 위해 전사자의 물품을 약탈할 수밖에 없었습니다. 쓰러진 자들의 무기를 주워 들고 그 옷을 걸친 채 싸움을 이어나가야만 했죠. 보호해 주는 어른 하나 없이 최전방에 서서 광기 어린 표정을 짓는 소년을 보고 있노라면 생존의 과정이 얼마나 참혹했을지, 뼈저리게 느낄 수 있습니다.

우리뿐만 아니라 프랑스의 대문호 빅토르 위고도 그림 속 이 소년에게서 눈을 뗄 수 없었던 모양입니다. 이 작품이 발표된 이후에 집필된 빅토르 위고의 소설 《레 미제라블》에는 혁명의 최전선에서 싸우다 최후를 맞는 구두닦이 소년 가브로슈가 등장하죠. 가브로슈는 바로 들라크루아

가 그려낸 소년에게서 영감을 얻은 등장인물이라고 합니다.

이제 한가운데 위치한 주인공만이 남았습니다. 바로 최전방에서 시민군을 이끄는 여성이자, 그림 제목이 말하는 대로 '자유의 여신'이죠. 가슴을 드러낸 의상과 신발을 신지 않은 모습을 통해 이 여인이 현실 세계의 인물이 아니라 그리스 시대의 여신임을 드러내고, 여인이 쓰고 있는 프리지안 모자(Phrygian bonnet)를 통해 '자유'를 상징함을 표현했습니다. '자유의 모자'라고도 불리는 프리지안 모자는 고대 로마의 노예들이 주인에게서 해방된 후 이를 알리기 위해 착용했던 모자입니다. 즉 이 여인은 들라크루아가 상상해 낸 고대 그리스의 자유의 여신인 셈이죠.

그러나 지금껏 다른 화가들이 표현했던 여신과는 분명한 차이가 있습니다. 우아한 포즈도, 도도한 표정도, 도자기처럼 깨끗한 피부도 없죠. 피부에는 군데군데 얼룩이 묻어 있고, 높게 뻗은 팔 아래에는 털의 흔적도 확인할 수 있습니다. 전장의 흙을 온몸에 묻혀가며 시민군을 주도하는, 인간보다도 더 인간적인 모습의 여신이라니! 주로 머리 위를 떠다니며 고고한 자태로 인간을 구경하는 초월적 존재로 그려졌던 여신들과는 전혀 다른 모습이죠. 아마 '인간보다 더 인간 같은' 여신의 존재가 이 작품을 '프랑스 혁명의 상징'으로 자리매김하게끔 한 원동력이 아닐까 싶습니다.

여신의 존재를 제외한다면, 사실 이 그림은 아까 살펴본 대로 몹시 참혹합니다. 그 어느 쪽도 미화하지 않은 채 자국민들끼리 서로 약탈하고 죽이는 비극적인 장면을 택했죠. 비록 여신은 시민군의 손을 들어주

었지만, 잃은 것도 아주 많아 보입니다. 이것이 바로 들라크루아가 화가로서 이 혁명에 참여하는 방법이었던 겁니다. 승리의 희열만을 기억하며 현실을 왜곡하기보다는, 말살된 인간성에 대한 슬픔과 분노를 함께 담아내는 것이죠.

이것은 들라크루아의 화풍과도 연결됩니다. 이 당시 유행했던 화풍은 신고전주의. 역사적 사실을 있는 그대로 재현하고, 선과 형태를 강조하며 색은 그저 그 사이를 채우는 장식적인 요소이기 때문에 절제해서 사용해야 했습니다. 그러나 들라크루아는 선과 형태가 불분명한 대신 강렬한 색채와 빛의 효과를 활용해 감정을 폭발적으로 전달하며 감상자를 자극하는 방법을 택했습니다. 이러한 화풍에는 낭만주의, 영어로는 '로맨티시즘(romanticism)'이라는 이름이 붙었죠. 여기서 Romantic은 중세 문학 장르 중 기사도 소설을 일컫는 용어인 '로망스'에서 따온 말입니다.

오른쪽 두 작품을 보면 당시 화가들과 들라크루아의 차이를 확연히 구분할 수 있죠. 왼쪽의 그림은 당시 활동하던 신고전주의 화가 도미니크 앵그르의 작품이고, 오른쪽은 들라크루아의 것입니다. 둘 다 바이올리니스트 파가니니를 그려낸 초상화인데 전혀 다른 인물처럼 보이죠. 파가니니는 '악마에게 영혼을 팔았다'는 소문이 돌 정도로 광기 어린 연주를 선보이는 연주자였습니다. 누가 더 이러한 파가니니의 캐릭터를 잘 표현해 낸 것처럼 보이나요?

여러 가지 상징, 참혹한 현실에서 애써 눈을 돌리고 외면하려 하지 않는 성격 그리고 넘쳐흐르는 감정을 표현하는 강렬한 색채. 이를 통해 〈민중을 이끄는 자유의 여신〉은 화가와 감상자 사이의 '소통'을 이루어

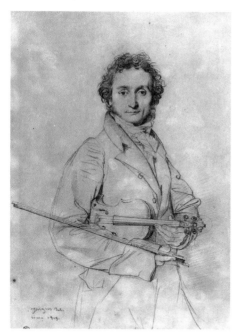

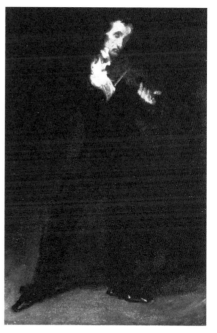

장 오귀스트 도미니크 앵그르
〈니콜로 파가니니의 초상, 바이올린 연주자〉
1819

외젠 들라크루아
〈파가니니〉
1831

냈습니다.

혁명은 언제나 성공한 듯 보였지만 다시금 실패했고, 새로 앉힌 지도자는 하나같이 선해 보였던 탈을 벗으며 또 다른 왕이 되기를 꿈꾸었죠. 한 번 승리했다고 해서 바로 나은 세상이 되지는 않았고, 사랑하는 사람들은 죽어나갔으며, 일상은 파괴되었습니다.

그러나 절망은 없습니다. 시민과 어깨를 나란히 하고 함께 흙먼지를

묻히며 나아가는 여신이 있으니까요. 깨끗하며 고귀한 승리는 세상에 존재하지 않지만 그럼에도 모두는 용기 내어 이기리라는 말. 그 말을 들라크루아는 화폭을 통해 건네고 싶었던 것이 아닐까요?

들라크루아의 작품을 통해 우리는 지금도 혁명이 진행 중이라는 것을 느끼고, 자유를 얻기 위해 무엇을 포기해야 했는지, 우리는 어떤 자세로 지금의 삶을 살아야 할지 조심스레 되돌아보게 됩니다.

〈생각하는 사람〉의 모델은
단테이다?

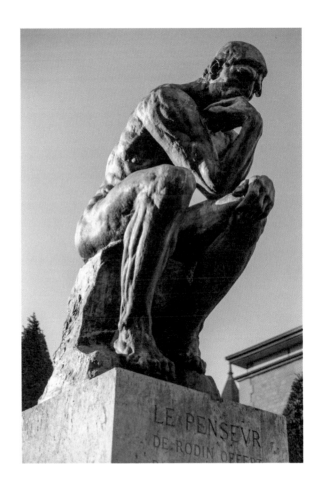

오귀스트 로댕
〈생각하는 사람〉
19세기경

작품은 이미 대리석 블록 안에 있습니다.
나는 필요하지 않은 것을 잘라낼 뿐입니다.
_오귀스트 로댕

이 남자의 모습, 너무나 익숙하지 않나요? 고심에 빠진 표정과 턱을 괸 팔. 세세하게 표현되어 금방이라도 꿈틀거릴 듯한 근육질 몸. '생각'이라는 단어를 표현할 때 가장 먼저 떠오르는 이미지로 자리매김한, 때로는 지식과 철학을, 또 때로는 "나는 생각한다, 고로 나는 존재한다"라는 말처럼 인간의 존재 그 자체를 상징하는 듯한 작품. 세상에서 가장 유명한 작품 중 하나일 오귀스트 로댕(1840~1917)의 〈생각하는 사람〉입니다.

앞 사진은 프랑스 파리의 로댕 미술관 정원에서 만날 수 있는 〈생각하는 사람〉입니다. 덴마크 코펜하겐의 글립토테크 미술관에도 〈생각하는 사람〉이 있습니다. 우리나라에도 있습니다. 경기도 용인에 위치한 호암미술관의 수장고에 보관되어 있죠. 그 밖에도 샌프란시스코, 부에노스아이레스, 스톡홀름과 같은 세계 각국의 도시에서 사람들은 이 작품을 마주할 수 있습니다. 적어도 28개 이상의 〈생각하는 사람〉이 지구상에 존재한다고 하는군요. 어쩌면 이렇게 많기 때문에 이 작품이 더욱 유명해질 수 있었던 것일지도 모릅니다.

그렇지만 어느 하나가 원작이고, 다른 것이 모조품인 것은 아닙니다. 28개의 조각상이 모두 '로댕'의 원작이죠. 그러나 작품들 중에서는 로댕이 직접 만들지 않은 것도 있고, 심지어 로댕 사후에 제작된 것도 있습니다. 어떻게 이런 일이 일어났을까요?

오귀스트 로댕. 지금은 가장 유명한 작품을 남긴 조각가로 평가받지만, 사실 로댕은 작품 활동을 시작한 초기에 주류 미술계로부터 인정을 받지 못했습니다. 파리의 살롱에 전시를 신청했지만 세 번이나 퇴짜를 맞았다는 일화도 전해 내려오죠.

자연스럽게 로댕은 당시 주류 미술과는 멀어졌고, 대신 상업적인 스튜디오에서 작업을 하기 시작합니다. 주문을 받아 수집가들이 원하는 방식대로 작품을 제작하며 생계를 유지한 것입니다.

아마 자존심도 많이 상했을 로댕은 그러나 좌절하지 않았습니다. 오히려 이를 기존 관습에서 탈출해 새로운 조각 방식을 익히는 중요한 기회로 삼았죠. 사람들 눈길을 끌어야 하니 자신만의 개성을 십분 끌어올려야 한다는 과제에 직면하면서, 실마리를 '현실적인 사람의 몸'에서 찾게 됩니다. 그리고 실마리를 던져준 사람은 바로 400여 년 전 르네상스 시대에 활동했던 이탈리아 조각가 미켈란젤로였죠.

로댕은 미켈란젤로를 '위대한 마법사'라 부르며 깊이 존경했고, 1876년에는 그의 발자취를 좇아 이탈리아로 여행을 떠나기도 했습니다. 오로지 미켈란젤로의 작품들을 보러 떠난 그 여행에서 로댕은 큰 영감을 받았죠. 인간 내면의 깊은 감정을 담아내기에 가장 적합한 그릇은 바로

'인간 육체'라는 사실을 깨달은 것입니다. 아무것도 감추지 않는 투명함, 역동성 그리고 무엇보다 누구에게나 가장 밀접하게 다가갈 수 있는 소재. 나체를 유독 많이 그리거나 조각했던 미켈란젤로의 영향이었습니다.

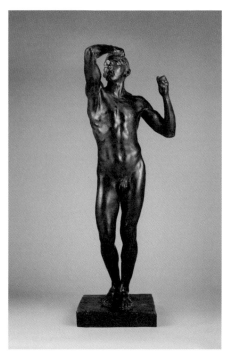

오귀스트 로댕
〈청동 시대〉
1875

1877년 서른일곱 살의 로댕이 파리 전시회에 출품한 작품 〈청동 시대〉에는 인간의 나신에 대한 로댕의 열망이 오롯이 표현되어 있습니다. 이 작품은 그때까지 사람들이 보았던 조각과는 완전히 달랐죠.

신화 속 존재나 우상이 아닌 일반 청년의 모습이었고, 아주 현실적이고 생생한 촉감을 활용해 세상에 진짜 존재할 법한 인물을 만들어낸 결과물이었습니다. 너무 현실적이어서인지, 실제 사람에게 찰흙을 붙여 모델링한 것이 아니냐는 의혹을 사기도 했습니다. 로댕이 모델이 된 군인의 누드 사진을 제시하며 해명해 해프닝은 일단락되었고, 이러한 사건으로 로댕은 오히려 명성을 얻습니다. 다들 생각한 거죠. "얼마나 조각을 잘했길래 그런 오해를 받았던 거야?" 하고 말입니다.

스타덤에 오른 로댕에게 드디어 대작을 만들어볼 기회가 주어집니다. 1880년 파리의 한 박물관에 들어가는 입구를 장식할 만한 작품을 만들어달라는 의뢰를 받은 것이죠. 박물관 측에서는 단테의《신곡》을 주제로 작품을 제작해 달라고 했습니다.

《신곡》, 단테가 12년간 매달려 완성한 대서사시로 인류 문학사에서 가장 위대한 작품이라고 평가받습니다. 여행자 단테가 저승 세계를 여행하는 이야기로, 서구 기독교 문명을 집대성한 걸작이자 대작이죠. 단테를 사랑했던 미켈란젤로 역시도《신곡》에서 영감을 받아 〈최후의 심판〉을 그려내기도 했으니 로댕은 피가 끓었을 겁니다. 예술가로서 절대 놓칠 수 없는 기회를 잡은 거죠.

로댕은《신곡》에 등장하는 지옥의 모습에서 모티브를 따 〈지옥의 문〉이라는 작품을 제작합니다.《신곡》속에 모습을 드러내는 190여 명의 등장인물과 그 서사를 한데 담았죠. 마치 문을 뚫고 나올 듯 생명력이 넘치고 생생한 로댕 조각의 특징이 뚜렷하게 드러납니다. 그리고 로댕은 그 정중앙에 우뚝 솟은 남자 하나를 조각해 넣었습니다. 다음 사진이 바로 〈지옥의 문〉입니다. 가운데 앉아 있는 남자를 보면, "어? 이 사람!" 하고 왠지 모를 반가움에 탄성을 지르게 됩니다. 그렇습니다. 바로 〈생각하는 사람〉입니다.

사실 이 시기에는 이 남자를 '생각하는 사람'이라 부르지 않았습니다. 로댕이 붙인 원래 명칭은 '시인'. 다시 말해《신곡》을 집대성한 당사자인 단테였습니다. 자신이 불러낸 창조물들에게 둘러싸여 지옥의 문을

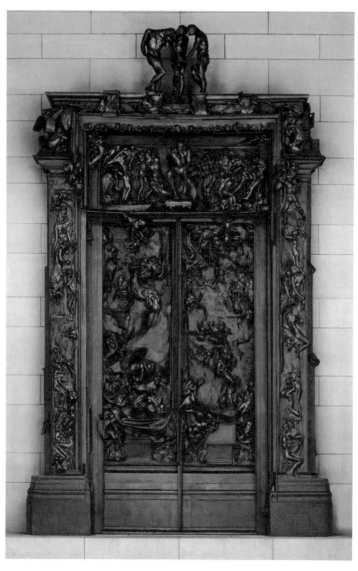

오귀스트 로댕
〈지옥의 문〉
1880~1917

바라보며 고뇌하는 모습을 담고 있는 창조주이자 시인을 표현해 그에 대한 경외심을 나타낸 것이죠.

사실 사람들에게 익히 알려진 단테의 모습과 이 남자의 외형에는 큰 차이가 있었습니다. 단테는 보통 가녀리고 나이 든 모습에 가운으로 몸을 꽁꽁 싸맨 모습으로 표현되곤 했죠. 그러나 〈지옥의 문〉에서 표현된 단테는 근육질의 나신입니다. 과연 이게 단테일까? 의구심을 표현하는 사람들에게 로댕은 이렇게 대답했다고 합니다.

"가운을 입은 가녀린 단테는 무의미하다. 나는 또 다른 '생각하는 이'로서의 단테를 떠올렸다. 바위 위에 앉은 벌거벗은 사람. 생각들이 그의 머리에 차오른다. 그는 더 이상 꿈꾸기만 하는 이가 아니다. 그는 '창조하는 사람'이다."

즉 로댕은, 사유를 통해 새로운 세계를 창조해 낸 시인 단테를 근육질의 나체로 재탄생시킴으로써 '생각'의 강인함과 깊이를 담고자 했던 것입니다.

1884년 한 수집가가 이 '시인'의 형태만을 따로 담은 조각상 제작을 주문하면서 〈생각하는 사람〉은 단독 작품으로 더 유명해지기 시작합니다. 〈생각하는 사람〉을 소장하고자 하는 사람들의 요구가 빗발쳤고, 여러 가지 크기로 거듭 제작되었죠. 형태도 조금씩 변해갔습니다. 본래 〈지옥의 문〉에서 시인이 쓰고 있던 모자는 단테의 상징이나 다름없었는데, 단독 작품인 〈생각하는 사람〉에서는 조금 더 평범한 모자로 바뀌기도 했습니다. 작품이 모태였던 《신곡》을 떠나 '생각' 그 자체를 의미하는 독립

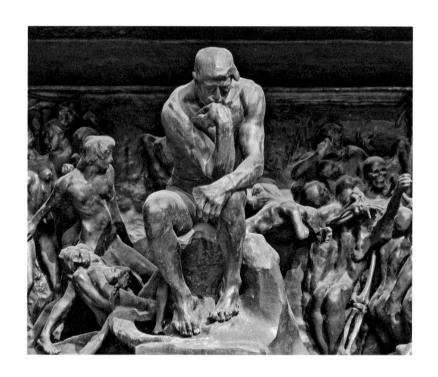

적인 모습으로 발전한 것이죠.

그런데 왜 〈생각하는 사람〉이 로댕의 수많은 작품 중에서도 독보적인 인기를 끌었을까요? 어쩌면 로댕의 작품들 중 두드러지는 차별점을 지니기 때문일지도 모릅니다. 원래 로댕은 극도의 자연스러움을 추구하는 조각가였습니다. 의도된 장면보다 대상의 순간적 모습을 빠르게 포착해 조각하는 것을 즐겼고, 모델들에게도 포즈를 취하기보다 마음대로 작업실 안을 돌아다니며 연기를 하라고 주문했죠.

그러나 〈생각하는 사람〉은 보면 볼수록 이상합니다. 뜯어보면 부자

연스러운 점이 한두 군데가 아니죠. 일단 대단히 불편한 자세를 취하고 있습니다. 턱을 괴고 있는 오른팔이 왼쪽 다리에 닿아 있죠. 따라 해보기도 힘들 정도입니다. 게다가 팔은 일반적인 사람의 팔보다 훨씬 두껍게 묘사되어 있습니다. 아무리 근육질이라 해도 좀 심한 게 아닌가 싶을 정도입니다. 이는 이상적이거나 사실적인 모습만을 담던 기존 주류 조각 방식과도, 로댕 자신의 방식과도 달랐습니다. 사실적인 묘사에만 치중하지 않고, 인물의 고뇌를 외형 왜곡을 통해 더 극적으로 표현하고자 했던 로댕의 실험이었죠. 그리고 대중은 그에 폭발적으로 반응한 셈입니다. 로댕은 수요에 보답하기 위해 숙련된 조각공들을 조수로 고용해 팀을 꾸리고, 원본 석고상을 본뜬 청동상을 계속해서 제작합니다. 그게 바로 오늘날 세계 곳곳에서 로댕의 작품을 만나볼 수 있는 이유죠.

이 작품은 이후의 현대 조각사에 지대한 영향을 주었습니다. '자유의 천사', '빛의 거인' 등 그 개수만큼이나 별칭도 다양합니다. 치열한 사유를 통해 거대한 세계를 완성한 단테, 그리고 그 고뇌를 놀랍도록 선명하고 묵직한 존재감의 육체로 표현해 낸 로댕. 너무나 유명하고 익숙해서 어쩌면 누군가에게는 크게 감흥을 주지 않을 〈생각하는 사람〉이지만, 그 남자의 모습에 담긴 거장의 서사를 읽을 눈을 가진 누군가에게는 전혀 다른 의미로 다가오게 되지 않을까요?

살인으로 영웅이 된
〈홀로페르네스의 목을 베는 유디트〉 속
여성들

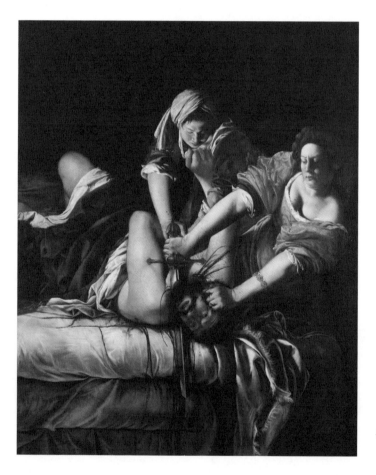

아르테미시아
젠틸레스키
〈홀로페르네스의
목을 베는 유디트〉
1620

나의 저명한 군주님.

제가 여성이 무엇을 할 수 있는지 보여드리겠습니다.

_아르테미시아 젠틸레스키

'피해자다움'. 최근에 이만큼이나 뜨거웠던 단어가 있을까요. 그리고 또 이만큼이나 폭력적인 단어가 있을까요. 젠더 이슈를 다룰 때 많이 쓰이는 단어이지만 비단 한 종류의 사안에만 국한된 것은 아닙니다. 몇천 년 전, 모여 살며 서로에게 영향력을 행사할 때부터 사람들은 '~답게 행동할 것'을 타인에게 쉽게 요구해 왔죠. 지금 헤아리면 어떻게 그토록 잔인할 수 있었을까 싶었던 굴레를 쉽게 씌웠습니다. 천민답게, 노예답게. 그리고 아직도 그런 굴레는 다 사라지지 않았죠. 난민답게, 유색인답게 그리고 여성답게. 사회 분위기가 조금씩 변하고 있지만 아직도 그 속도는 더디기만 합니다. 지금도 이럴진대 400여 년 전 17세기 사람들의 인권 의식은 얼마나 낮았을까요?

금빛 드레스를 입은 여자가 거침없이 남자의 목을 베고 있습니다. 두건을 쓴 여인은 그 옆에서 여자를 도와 남자가 움직이지 못하게끔 몸을 누르고 있죠. 두 여자에게 제압당한 남자는 잘려나가고 있는 목에서 피를 철철 흘리며 마지막 저항을 하고 있지만 역부족으로 보입니다. 사방에 낭자한 피와 대비되는 여자들의 다부진 표정. 17세기 최초의 여성 직

업 화가였던 아르테미시아 젠틸레스키(1593~1653)의 〈홀로페르네스의 목을 베는 유디트〉입니다.

'너무 사실적이어서 섬뜩한데. 지나치게 잔인한 것 아닌가?' 누군가는 그림을 보고 이런 생각을 할지 모르겠습니다. 그러나 젠틸레스키에게는 이 그림을 그려야 할 이유가 분명했죠.

1612년, 화가를 꿈꾸던 열아홉 살 소녀 젠틸레스키는 강간 사건의 피해자로서 재판정에 서게 됩니다. 가해자는 젠틸레스키의 미술 선생이었던 아고스티노 타시였죠. 상상해 봅시다. 무려 400여 년 전, 장소는 이탈리아 로마였습니다. 강간을 당했다며 스승을 법정에 세운 소녀. 과연 당시 대중은 이를 받아들일 수 있었을까요? 그만큼 깨어 있었을까요?

그랬을 리가 없습니다. 당시 로마에서 성범죄를 당한 여성이 피해를 호소하기 위해서는 고문을 받아야 했다고 합니다. 다시 말해, 극한의 고통 속에서도 온전한 정신으로 자신의 말이 진실임을 외칠 수 있어야 진정한 피해자라는 거죠. 피해 사실을 증명하기 위해 피해자가 고문을 받다니, 경악스러운 일이 아닐 수 없습니다.

젠틸레스키는 그 고문을 감내했습니다. 손가락을 부러뜨리는 고문 기구를 낀 채로 타시가 자신에게 한 짓을 낱낱이 증언해야 했죠. 고통 속에서도 이렇게 외칩니다. "사실입니다! 사실입니다! 사실입니다!" 당시 법정 기록문에 젠틸레스키의 이 외마디가 고스란히 적혀 있습니다.

그럼에도 이미 잔뜩 썩어버린 권력층은 소녀의 외마디를 밟아버릴

니다. 7개월간의 지리멸렬한 재판 끝에 타시는 겨우 2년 형을 선고받지만, 교황의 인맥을 활용해 곧 사면을 받죠. 남은 것은 고통과 좌절 그리고 분노와 낙인이었습니다. 열아홉의 젠틸레스키가 세상에 기대했던 정의는 이미 온데간데없었던 거죠.

그래서 젠틸레스키는 대신 붓을 듭니다. 바로 이 〈홀로페르네스의 목을 베는 유디트〉를 그리기 위해서 말입니다.

그림의 주인공들은 모두 실제로 성서에 등장하는 인물입니다. 금색 드레스를 입은 여자가 '유디트'로, 아름다운 외모를 지닌 과부였죠. 유디트는 마을을 침략한 아시리아의 장군 홀로페르네스를 없애기 위해 계략을 세웁니다. 장군에게 술을 대접해 만취하게 한 후 시녀와 함께 목을 베어버린 겁니다. 삽시간에 대장을 잃은 아시리아 군대는 완패했고, 유디트는 마을을 구한 영웅으로 칭송을 받게 되죠.

사실 유디트의 이야기는 수많은 화가에게 사랑받아 온 소재입니다. 클림트의 〈유디트〉가 아마 가장 유명한 작품이 아닐까요? 그 외에도 보티첼리, 렘브란트 그리고 젠틸레스키의 또 다른 스승이었던 카라바조까지 다양한 화가들이 자신만의 방식으로 해석한 유디트를 화폭에 담았습니다.

그러나 이들이 표현한 유디트에는 모두 공통된 한계가 있습니다. 적장의 목을 벤 영웅의 면모보다 장군을 유혹한 아름다운 여성의 모습을 강조했다는 점이죠.

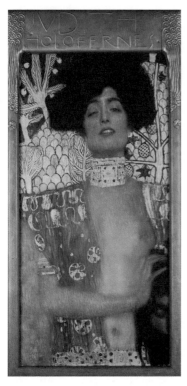

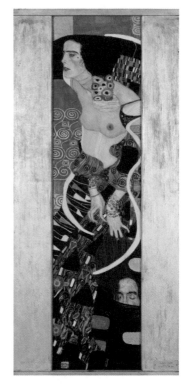

구스타프 클림트
〈홀로페르네스의 머리와 유디트〉
1901

구스타프 클림트
〈유디트 II (살로메)〉
1909

위 두 그림은 모두 〈키스〉로 유명한 오스트리아의 화가 구스타프 클림트가 표현한 유디트입니다. 약간의 구성적 차이는 있지만 야릇한 표정을 한 여인이 가슴을 드러낸 채 장군의 머리를 들고 서 있는 것은 동일하죠. 전리품일 장군의 머리는 잘 보이지 않는 구석에 있고, 승리의 기쁨 대신 그저 유디트의 미모와 여성적 매력을 부각했습니다. 에로틱한 분위기

마저 느껴지죠. 나라를 위해 막 살인을 저지른 영웅으로 보이지는 않습니다.

이탈리아의 르네상스 화가 산드로 보티첼리가 해석한 유디트는 아래와 같습니다. 클림트가 표현한 유디트에 비해 훨씬 전사의 이미지를 풍기긴 하지만, 마치 여신과도 같이 정결하고 고고한 모습이죠. 핏자국은 어디에서도 찾아볼 수 없습니다. 시녀가 든 머리를 보지 못했다면 방금 적장의 목을 벤 사람인지도 몰라봤을 겁니다.

산드로 보티첼리
〈베툴리아로 돌아가는 유디트〉
1472~1473

아래는 바로크 시대 네덜란드의 화가 하르먼스 판레인 렘브란트가 그린 그림입니다. 담비 모피와 진주, 금으로 화려하게 치장한 채 당당한 풍채를 자랑하는 여자의 모습이죠. 이 때문에 그림은 얼마 전까지만 해도 여왕과 하녀를 그린 것으로 추정되기도 했습니다.

그러나 점차 다른 해석이 등장합니다. 잘 보이지 않던 디테일이 새로운 가능성을 제시한 것이죠. 유디트 뒤편의 검은 배경을 자세히 보세요. 잔을 들고 몸을 낮춘 여자 시종 말고, 한 사람이 더 어둠 속에 몸을 숨기고 있습니다. 허름한 모습에, 손에는 자루를 든 채로 서 있죠. 이 하녀의 존재 때문에 그림은 여왕이 아니라 유디트를 그린 것이라는 가설이 설득력을 얻기 시작합니다.

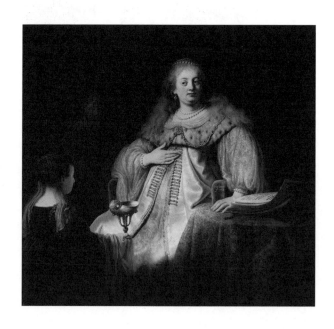

하르먼스 판레인 렘브란트
〈아르테미시아〉
1634

장군의 머리를 담을 자루를 든 하녀가 뒤에서 몸을 숨기고 있다는 해석이었죠. 결국 작품을 소장한 프라도 미술관이 이 그림을 일컬어 홀로페르네스의 목을 베기 전 그의 연회에 참석한 유디트라고 확언하면서 논란에 종지부를 찍었다는 일화가 있습니다.

렘브란트의 유디트는 클림트의 두 유디트보다는 좀 더 당당하고 강해 보입니다. 그러나 결정적인 장면을 연출한 것이 아니므로 상대적으로 극적인 면은 떨어지죠.

젠틸레스키의 스승이었던 카라바조가 표현한 유디트가 아마도 젠틸레스키의 유디트와 가장 닮았을 터입니다. 다음 그림에서 금발 소녀 유디트가 결연한 표정으로 장군의 목을 베어내고 있습니다. 이미 잘린 장군의 머리를 트로피처럼 곁에 두고 조각상처럼 서 있던 다른 유디트보다 훨씬 생동감이 느껴지죠. 목에서 뿜어져 나오는 피를 보니 비명이 들리는 듯 생생합니다.

그러나 이 그림에도 뭔가 어색하고 석연찮은 면이 있습니다. 바로 유디트의 자세 때문입니다. 유디트는 가녀린 소녀로 표현되었는데, 마치 몸에 더러운 피를 묻히기 싫다는 듯 몸을 멀찍이 떨어뜨린 채로 손쉽게 장군의 목을 잘라내고 있죠. 마치 버터를 자르는 것처럼 아무 힘을 들이지 않은 것만 같습니다. 이는 유디트가 장군을 죽이는 그 순간에도 순수함을 잃지 않았다는 것을 강조하기 위한 장치로 해석됩니다.

저마다 다르게 해석된 많은 유디트를 만나보았으니 이제 우리의 주

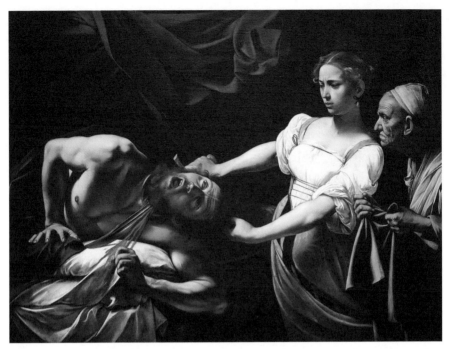

카라바조
〈홀로페르네스의 목을 치는 유디트〉
1598~1599

인공, 젠틸레스키가 화폭에 담은 유디트에게로 돌아옵시다. 곧바로 이 유디트만의 차별점을 확연히 느낄 수 있을 것입니다. 시선은 목표물에 또렷하게 고정한 채이고, 양손의 거센 악력이 오롯이 표현되었죠. 얼굴 역시 마냥 아름답지 않고, 분노로 일그러져 있습니다. 바로 강인한 영웅 상이죠.

젠틸레스키는 유디트의 강인함을 강조하기 위해 이 밖에도 다양한 구성을 활용했습니다. 장군을 제압하는 시녀의 팔과 칼날 그리고 천을 타고 흐르는 피가 모두 일직선상에 놓여 그림의 중앙을 가로지르고, 특히 정중앙에는 칼을 쥔 유디트의 손이 위치하고 있죠. 그래서 감상자는 유디트라는 존재가 가진 힘에 압도당하게 됩니다. 여성의 육체적인 힘을 포착해 능동적으로 표현한 이와 같은 그림은 서양 회화사에서 전례가 없었다고 말해도 과언이 아니죠.

남성을 제압하는 대담하고 거침없는 유디트는 당연하게도 젠틸레스키 본인을 투영한 것이기도 합니다. 이 그림은 젠틸레스키의 재판에 맞물려 그려졌습니다. 자신이 유디트의 모델임을 확실히 하기 위해 젠틸레스키는 유디트의 팔찌에 힌트를 숨겨두기까지 했습니다.

팔찌에는 활을 쏘는 그리스 여신 아르테미스가 그려져 있죠. 젠틸레스키의 이름이 '아르테미시아'인 걸 떠올리면 의미심장합니다. 또 인물들이 기원전 옷이 아니라 17세기 복장을 하고 있죠. 마치 최근 일어난 일인 것처럼 표현한 겁니다. 그러니 홀로페르네스의 모델이 누구였을지도 상상해 볼 수 있겠죠.

재판에서는 원하는 만큼의 결과를 얻지 못하고 좌절했지만, 진취적
이고 능동적인 화가 젠틸레스키는 곧 유명해집니다. 로마를 떠나 피렌체
로 거처를 옮기면서 곧 메디치가의 귀족들과 갈릴레오 갈릴레이와 같은
거장들과 활발하게 교류하기 시작했습니다. 1616년에는 여성 최초로 이
탈리아 화가 협회 아카데미아 델 디세뇨(Accademia Del Disegno)의 회원
자격을 얻기도 했죠. 1630년경에 그린 〈자화상〉에서는 젠틸레스키가 화
가로서의 자신에 대해 얼마나 자부심을 가졌는지가 여실히 드러납니다.

이때까지의 여성 화가들은 자화상을 그릴 때 자신을 귀부인으로 묘사해 왔습니다. 하지만 젠틸레스키는 붓과 팔레트를 든 모습을 그려냈죠. 구도 역시 정면이 아니라 대각선으로 배치해 그림을 그리고 있는 포즈가 잘 드러나도록 했습니다. 이루 말할 수 없이 당당해 보이죠. 남성이 지배하고 있던 미술계에서 당당히 자신만의 획을 긋는 여성 화가를 이보다 잘 표현해 낼 수도 없었을 겁니다.

비뚤어진 사회가 자신에게 요구하던 '~다움(물결 안에 들어갈 수 있는 것이 얼마나 많은가요. 소녀, 피해자, 여자 등등)'을 모두 깨뜨리고 자신만의 길을 개척한 젠틸레스키. 그의 화폭에 담긴 여성들 또한 자신의 창조자를 닮아 다른 어떤 그림 속 여성들보다도 능동적으로 행동하는 주체로서의 강렬한 기운을 뿜어냅니다. "사실입니다! 사실입니다! 사실입니다!"고통에 몸부림치면서도 뱉어냈던 진실한 외침이 지금 그림을 보는 우리 귀에도 들려오는 것 같지 않나요. 그렇다면 400여 년 후를 사는 우리는 젠틸레스키의 그림과 그 인물들에게서 무엇을 배울 수 있을까요?

흰색

깨끗하고 순수함. 귀하며 고결함. 무(無). 하늘에서 내리는 눈. 갓난아이의 우유병. 죽은 이의 몸을 덮는 천. 병원과 수의. 백색의 천사. 무엇이든 쓰고 그릴 수 있는 원초의 바탕. 쉽게 더럽힐 수 있는 나약함. 하얀 거짓말. 백색 소음. 무해한 것들.

흰색이 가진 이미지들입니다.

다양하게 혼합할수록 탁하고 어두워지는 색으로는 절대 만들어낼 수 없는 색인 흰색. 색이 아니라 빛의 삼원색을 혼합해야만 만들 수 있으니 아주 특별한 색이죠. 그만큼이나 인류와 함께한 역사도 깊고 상징성도 다양합니다. 흰색은 어떤 길을 걸어왔을까요?

'백의민족.' 누구나 학교에서 귀가 닳도록 들어봤을 단어입니다. 우리나라 사람들은 아주 오래 전부터 흰색을 사랑했습니다. 인접한 국가의 역사서에조차 그 사실이 명확하게 기록되었을 정도였죠. 예를 들어볼까요. 3세기 중국 진나라의 진수가 편찬한 《삼국지》의 〈위서〉 동이전은 한반도 고대 국가에 대해 남아 있는 기록 중 가장 오래된 사료 중 하나

로 꼽힙니다. 고구려와 부여, 옥저, 삼한 등 철기 시대 국가의 생활상이 기록된 이 책에는 고구려와 부여의 사람들이 흰옷을 즐겨 입었다는 기록이 다음과 같이 남아 있죠. "나라에서는 옷을 입을 때 흰색을 숭상하여, 흰색 포목으로 만든 통 큰 소매의 도포와 바지를 입고 가죽신을 신는다." 흰색을 콕 집어 숭상했던 이유는 명확히 서술되어 있지 않지만, 백의민족이란 개념을 가장 먼저 찾아볼 수 있는 사료입니다. 그리고 우리가 역사책을 통해 익히 알고 있듯, 조선 시대에 이르기까지 흰옷에 대한 선조들의 사랑은 변할 줄 몰랐죠. 특히 개인의 절제를 미덕으로 여기던 조선 시대 유교 사회에서 흰옷의 수요는 폭발적일 수밖에 없었습니다.

왜 한반도 사람들은 흰옷을 사랑했을까요? 흰색이 어떤 의미를 가졌던 것일까요?

여러 가지 설이 있지만 동이전이 편찬된 3세기경 고구려와 부여에서는 태양을 숭상하던 원시 신앙이 있었다고 합니다. 그리고 흰색은 '태양의 밝고 환한 빛'을 뜻했죠. 즉 태양을 닮고자 했던 사람들의 마음이 흰옷을 즐겨 입는 풍습으로 발전했다고 볼 수 있는 셈입니다. 특히 염색이 힘들어서 흰옷을 입었을 것이라는 일부의 선입견과 달리, 흰옷을 만드는 일은 매우 복잡한 공정과 다량의 염료가 있어야 하는 일이었죠. 그럼에도 불구하고 흰옷을 즐겨 입었던 사실은 그 의복이 가진 상징성이 뚜렷하다는 뜻입니다. 그렇다면 과연 한반도에서만 흰옷이 유행했을까요?

'어디든 사람 사는 것은 비슷하다'고들 합니다. 한반도뿐만 아니라 비슷한 시기 서구 사회에서도 흰색이 가지는 의미는 비슷했으니까요. 흰색은 사실 인류 역사상 가장 먼저 쓰인 색으로 꼽히죠. 구석기 시대 동굴 벽화에서도 흰색을 쉽게 발견할 수 있으니까요. 배경을 그리거나 강조하고 싶은 대상을 표현하기 위해 흰색을 사용했습니다.

고구려, 부여와 유사하게 흰색을 태양과 동일시했다는 기록이 명확히 남아 있는 곳은 고대 이집트입니다. 이집트 신화에서 가장 숭상받는 신 이시스. 그 어느 신보다도 이집트

의 문화 예술에 가장 큰 영향을 준 이 여신은 나일강의 풍요와 해돋이를 상징했죠. 이집트인들은 이시스를 나타내는 색으로 흰색을 자주 사용했습니다. 특히 이시스를 받드는 사제들은 반드시 흰색 리넨으로 만든 옷을 입었죠. 사제뿐만 아니라 일반 시민도 흰색 옷을 즐겨 입었고요.

이집트와 많은 영향을 주고받은 고대 로마에서도 흰색 의복은 큰 사랑을 받았습니다. 특히 이곳에서 흰색은 청렴결백함을 의미했기에, 공직자들이 공식 자리에서 입는 의복에 주로 쓰였죠. 이때 입었던 옷의 이름은 '토가'. 현대로 치자면, 정장과 같은 기능을 했습니다. 즉, 흰색의 토가를 입고 줄줄이 앉아 있는 로마 공직자들을 그린 〈카틸리나를 탄핵하는 키케로〉는 정장을 갖춰 입고 모인 국회의원들을 찍은 오늘날의 사진과 유사한 의미의 기록인 셈이죠.

중세 유럽 사회에서도 청렴과 고결함과 같은 미덕을 상징하는 흰옷의 이미지는 계속 이어집니다. 또한 종교가 모든 것의 우위에 있던 시기이니만큼, 성서에 등장하는 주요 인물들을 나타내는 상징으로도 자주 쓰였죠. 15세기 전후의 성화에선 등장인물의 의상이나 그들의 뒤에서 비치는 후광에 흰색을 사용하는 모습을 종종 볼 수 있습니다.

그렇다면 신이 아니라 인간으로 관심사가 옮겨간 르네상스 시대에는 흰색이 과연 어떤 역할을 했을까요? 이전처럼 그저 '성스러움'만을 표현할 필요는 없었으니 말입니다.

이때부터 흰색은 색채를 더욱 다양하고 돋보이게 만드는 기능적인 역할을 합니다. 15세기 전후만 하더라도 화가들이 색을 섞어 쓰는 경우는 드물었습니다. 대개 안료의 색을 그대로 사용했죠. 그러나 르네상스 시대부터 화가들은 서로 다른 색의 안료를 섞게 되었고, 이때 흰색은 다른 색과 섞여 더 많은 색을 만들어낼 수 있는 도구로 크게 주목받기 시작했습니다. 이전엔 하나의 단조로운 파랑만 사용했다면, 이제 흰색을 섞어서 화가들은 아주 다채로운 파랑을 표현할 수 있게 된 겁니다. 그러니 '고결함'만 상징하던 흰색의

쓰임은 오히려 더욱 커진 셈이네요.

다른 색을 더욱 풍요롭게 돋워주는 흰색의 기능은 19세기 유행했던 바로크와 로코코 양식의 건축에서 정점을 찍습니다. 배경을 흰색으로 만들자 다른 장식적 요소들의 화려함이 더욱 부각된 것이죠. 이 때문에 권력자들이 앞다투어 지어 올린 건축물들에서 흰색을 찾아보기는 아주 쉬운 일이 되었습니다.

흰색에도 여러 종류가 있습니다. 아이보리에 가까운 부드러운 흰색이 있는가 하면, 형광기가 잔뜩 가미된 흰색도 있고, 푸른빛이 도는 차가운 흰색도 있죠. 19세기 말에 발견된 새로운 안료 '티타늄 화이트'는 지금까지의 흰색과는 전혀 달랐습니다. 더 순수하고, 더 완전했죠. 다른 색의 안료를 이길 정도의 강한 흰색이었습니다. 현대 화가들은 이 컬러의 발견에 반색하며, 티타늄 화이트를 이용해 세련되고 도시적인 느낌을 맘껏 표현할 수 있었죠. 이 시기 작품에서 흰색을 주요 컬러로 사용한 모습을 볼 수 있는 것도 이 덕분입니다. 의미에서 도구를 넘어 진정한 주인공으로서의 '목소리를 가진' 흰색이 탄생하는 순간이었죠.

어린 시절, 흰색 크레파스를 가장 소중히 여겼던 기억이 납니다. 서로 다른 색이 열 가지밖에 없는 크레파스 세트였지만, 흰색을 어떻게 쓰느냐에 따라 그 색은 스물, 서른, 마흔 개로 늘어나곤 했죠. 게다가 다른 색을 칠한 후 그 위에 흰색 크레파스를 대면 금세 물들어 더는 완벽한 흰색을 쓸 수 없게 되었기 때문에, 무조건 가장 먼저, 그리고 아껴 써야 했습니다. 그러고 보니, 어쩌면 어린 시절 우리 마음 안에는 흰색을 사용해 더 완벽히 인간적인 현실을 표현해 낸 르네상스 시대의 화가들이 들어가 있었는지도 모르겠군요. 우리 안에 흰색 안료를 손에 들고 생각에 잠긴 예술가가 있던 겁니다. 당신 내면의 예술가는 지금 무엇을 하고 있나요?

〈올랭피아〉가 사람들을
화나게 한 진짜 이유

에두아르 마네
〈올랭피아〉
1863

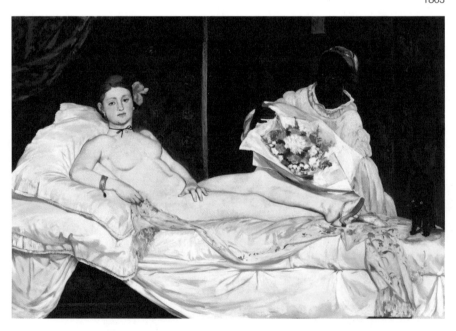

...

사람은 누구나 현재에 충실해야 하고
자신이 보는 것을 그려야 한다.
_에두아르 마네

사람들은 언제나 '좋은 사람', '선한 사람', '이성적이고 합리적인 사람'으로 보이기를 원할까요? 일상생활에서는 저마다 다르겠지만, 적어도 예술 작품을 감상할 때는 확실히 그런 면모를 대부분 사람이 알게 모르게 가지고 있는 것 같기도 합니다. 고상해 보이고 싶은 거죠. 아름다운 작품으로부터 파도처럼 밀려오는 감동을 오롯이 느끼며, 빛나는 말로 그 감정을 치렁치렁 수식합니다. 하지만 그게 전부일까요?

어쩌면 사람들의 깊숙한 내면에는 분명히 충족되지 못한 욕망이 자리하고, 그 욕망을 채우기 위해 끝없이 새로운 작품을 탐색하고 탐미하는 것이 아닐까요? 그런데 만약 그 욕망을, 아무에게도 드러내지 못했던 은밀한 비밀을 어느 작품이 속속들이 세상에 까발린다면 어떨까요? 과연 사람들은 그 작품의 예술적 가치를 인정해 줄까요? 아니면 외설적이라며 비난할까요?

침대 위에 비스듬히 누워 캔버스 밖을 똑바로 응시하고 있는 나체의

여성이 있습니다. 옆에는 흑인 하녀가 시중을 들고 있고, 발치에는 검은 고양이가 꼬리를 세우고 있죠. 언뜻 보면 서양 미술사에서 너무나도 흔히 만나는 누드화와 다를 바 없어 보입니다. 그러니 이 그림에 대한 당시 평론가들의 혹평을 보면 입이 딱 벌어질 정도죠. "배가 누런 창녀!" "인도산 고무로 만든 암컷 고릴라!"

19세기 파리에서 이 그림이 전시되었을 때는 매일 수많은 사람이 작품 앞에 굳이 모여들어 욕설을 퍼부었습니다. 온갖 험한 말과 날카로운 저주가 가득했고, 심지어 그림을 훼손하려는 사람도 있었죠. 이 때문에 결국 주최 측은 그림을 살롱의 가장 외진 곳으로 옮기기도 했습니다.

에두아르 마네(1832~1883)의 〈올랭피아〉. 지금의 우리 눈에는 얌전한 누드화일 뿐인 이 그림이, 대체 왜 당시의 사람들을 그토록 화나게 했던 걸까요? 몇백 년 전의 르네상스 시대부터 누드화는 수도 없이 그려졌고, 그 예술성을 이미 충분히 인정받았는데 말입니다.

에두아르 마네는 19세기 중반 프랑스에서 주로 활동했습니다. 당시 프랑스는 절대왕정에서 민주주의로 옮겨가는 정치적 격동기를 겪고 있었죠. 전쟁과 혁명이 잇따라 일어났고, 이런 분위기는 예술계 전반에 큰 영향을 미쳤습니다. 〈민중을 이끄는 자유의 여신〉을 그린 외젠 들라크루아나 사실주의에 몰두했던 귀스타브 쿠르베 같은 화가들이 모두 이때 활동했습니다. 들끓어 오르는 분노와 의지를 화폭에 던지듯 담아낸 거죠.

그러나 마네는 이들과 달랐습니다. 혁명은 전혀 그의 관심사가 아니었죠. 프랑스 상류 부르주아 가문에서 태어난 마네는 주류 사회의 일원

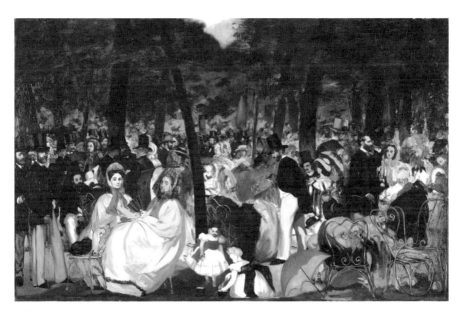

에두아르 마네
〈튈르리 정원의 음악회〉
1862

으로서 인정받고자 하는 의지가 강했습니다. 즉 화가로서의 성공과 명예의 획득을 누구보다도 바랐던 사람이었던 거죠. 이러한 경향은 마네의 작품에서도 잘 드러납니다. 1862년에 발표한 작품 〈튈르리 정원의 음악회〉를 살펴보면 마네의 관심사가 어디에 있는지 쉽게 알 수 있죠.

하나같이 멀끔한 정장을 차려입은 사람들이 우뚝 서서 음악을 듣고 있습니다. 화폭의 가장 눈에 잘 띄는 곳에는 우아한 부인들이 앉아 있고, 그 옆에는 새하얗고 깨끗한 옷을 차려입은 아이들이 작은 손을 움직이며 자기들끼리 놀고 있죠. 이 그림에는 마네와 그의 부인도 등장합니다. 그

림의 가운데, 베일로 얼굴을 가린 여성이 바로 마네의 부인 수잔 렌호프입니다. 화폭의 왼쪽에 우뚝 서 있는 남자가 바로 마네 자신이고요. 나머지 등장인물도 마네의 친구들과 형제입니다. 모두 잔뜩 신경 써서 멋을 부린 채 튈르리 정원의 음악회에 참석해 공원 어딘가에서 연주하고 있을 오케스트라의 소리를 들으며 서로 정담을 나누는 중이죠. 공원 밖에서 혁명의 피바람이 불고 있을 거라고는 상상조차 할 수 없을 정도로 평화롭고 부유한 모습입니다.

이런 그림을 그렸던 마네가 과연 의도적으로 논란을 불러일으키기 위해 〈올랭피아〉라는 작품을 발표했을까요?

그렇지 않았습니다. 〈올랭피아〉가 조롱거리로 전락했을 때 마네는 진심으로 낙담했죠. 자신은 그 작품이 전혀 외설적이라고 생각지 않았고, 자부심을 가지고 출품했는데 뜻하지 않게 구설수에 올랐으니 말입니다. 잘못 발표한 작품으로 한순간에 자신의 지위를 잃는 것은 아닐까, 마네는 굉장히 불안했을 겁니다. 어떤 오해를 받았을까요?

당시 관객과 평론가들은 〈올랭피아〉에 성적인 암시가 너무 많다고 해석했습니다. 흑인 하녀가 백인 여성 모델에게 꽃다발을 건네는 모습은 '뻔한 상징'이라고 공격받았고, 제목 자체도 19세기 파리 유곽에서 일하던 여성들이 즐겨 사용하는 이름을 그대로 따온 것이라며 경악했죠. 급기야는 발치의 고양이마저 퍼즐의 한 조각이 되었습니다. '암컷 고양이'는 프랑스어로 여성의 성기를 뜻하는 은어로도 쓰이는데, 이 때문에 굳이 다른 정물이나 동물이 아닌 고양이를 그려 넣은 것은 화가의 불순한

의도를 상징한다는 해석이었습니다.

　그러나 마네로서는 펄쩍 뛸 노릇이었습니다. 〈올랭피아〉는 16세기 베네치아에서 활동했던 화가 베첼리오 티치아노의 〈우르비노의 비너스〉에서 모티브를 빌려온 작품이었고, 그 작품은 이미 고전의 반열에 오른 명작이었으니까요. 실제로 두 작품을 나란히 놓고 비교해 보면 여인의 자세며 하녀의 위치, 손의 모양과 팔찌, 침대 시트가 베개 밑으로 딸려 들어간 디테일까지 똑같습니다. 자신의 재해석은 그저 여신 비너스를, 주변에서 흔히 만날 수 있는 평범한 여인으로 바꿨다는 것뿐이었죠. 튈르리 정원을 그린 그림처럼 말입니다. 대체 사람들이 왜 그토록 분노하는지 마네는 알 수가 없었습니다.

　'주변에서 흔히 만날 수 있는 평범한 여인', 그게 바로 문제였습니다

　그간 사람들이 찬사를 보냈던 수많은 누드화도, 〈우르비노의 비너스〉도 모두 신화라는 가면을 쓰고 있죠. 관객들이 여인의 벗은 몸을 감상하려는 욕망을 채우기 위해 그림을 찾았지만, '나는 신화 속 인물의 아름다움에 경탄하는 거야'라며 자신의 관음증을 합리화했습니다. 그러나 마네의 〈올랭피아〉는 모델을 이상화하지 않았죠. 이 때문에 관객들은 자신이 쓰고 있던 가면이 벗겨지는 듯한 불쾌감을 느꼈던 겁니다. 자신의 민낯을 마주했을 때의 당혹감이 화가와 작품에 대한 분노로 엉뚱하게 표출된 것이죠. 화가도 작품도 잘못이 없는데 말입니다.

　그러나 이렇게 논란만 일으키고 끝났다면 〈올랭피아〉가 지금껏 회자되는 명작이 될 이유가 없었을 것입니다. 재미있게도, 오늘날 〈올랭피아〉는 당대보다도 훨씬 더 반역적인 작품으로 평가되고 있죠. 외설이나

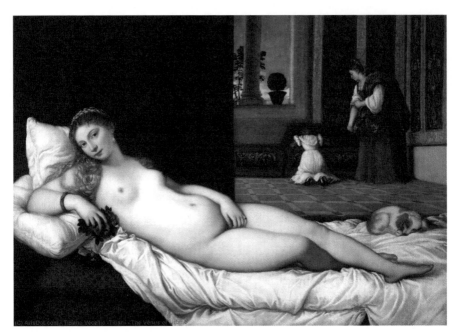

베첼리오 티치아노
〈우르비노 비너스〉
1538

성적 요소 때문이 아닌, 전혀 다른 면에서 말입니다.

이 작품은 르네상스 이후 약 400년간 이어졌던 서양 미술의 흐름을 바꾼 '분기점'으로 여겨집니다. 그리고 열쇠는 전혀 입체적으로 보이지 않는 모델의 몸에 있습니다.

〈올랭피아〉 이전의 화가들에게 가장 중요했던 과제는 '어떻게 실제처럼 보이게 할 것인가'였습니다. 그들은 세상에 일종의 이상화된 본질이 존재하고, 현실은 그 본질의 복제이며, 그림은 또다시 그 현실을 복제하는 것이라 생각했습니다. 따라서 화가들에게 가장 중요한 목표는 현실을 넘어 이상화된 본질에까지 다가가는 것이었고, 이를 위해 원근법과 명암법 등 가장 세밀하고 정확하게 눈에 보이는 것을 그대로 포착할 수 있는 다양한 장치를 개발했습니다.

그렇지만 마네가 그린 여인의 그림은 '그림'이지 절대로 '현실'로 보이지 않습니다. 타치아노의 그림에서는 바닥의 격자무늬가 작품에 원근감을 주고, 비너스의 팔꿈치나 다리 밑에는 그림자가 드리워져 있죠. 그러나 마네의 그림에서 원근감은 찾아볼 수 없고, 여인 역시 뚜렷한 윤곽선과 온통 노란 빛을 띠는 평평한 면으로만 표현되어 있습니다. 2차원의 화폭에 3차원을 재현하려고 했던 오랜 전통을 완전히 전복하고 오히려 2차원의 평면성을 보란 듯 드러낸 것입니다. 그 자신이 전복적인 인물도 아니었던 마네가 왜 이런 시도를 했을까요?

당시 파리에서 유행하고 있었던 일본의 판화, '우키요에'의 영향을 받았다는 설이 유력합니다. 19세기 중반은 유럽과 일본 사이에 통상조약이 체결되던 시대였습니다. 그러면서 유럽인들은 한없이 이국적으로

보이는 일본의 각종 문화에 매료되었죠. 특히 원근법과 명암법을 사용하지 않은 우키요에의 기법은 파리의 젊은 예술가들에게 새로운 표현법의 가능성에 대한 영감을 심어주었습니다. 마네도 물론 그중 하나였고요.

결국 〈올랭피아〉를 시작으로 서양 미술은 입체감 대신 화폭만이 가질 수 있는 2차원 평면의 특성과 매력을 강조하는 방향으로 나아가게 됩니다. 이 역시 유행을 따랐을 뿐인 마네가 예상하지 못했던, 그 당시 조롱과 비난에 밀려 상상하지 못했던 〈올랭피아〉의 성과였을 것입니다.

언제나 주류 사회의 일원이 되고 싶어 하던 마네. 그런 그가 의도치 않게 사람들의 민낯을 드러내는 그림을 그렸고, 그 그림이 서양 미술을 뒤엎는 혁명의 신호탄이 되었다는 사실은 굉장히 의미심장합니다. 어쩌면 마네가 평범한 사람의 욕망을 너무나 잘 알고 있었기 때문에 그 본질을 자신도 모르게 꿰뚫을 수 있던 것은 아닐까요?

장화와 무기로 무장한 채 온몸으로 혁명을 부르짖던 동료 예술가들이 놓쳤거나 외면하려 했던, 아주 깊숙한 바닥에 모래처럼 깔린, 그곳까지 맨발을 대보지 않고는 절대 느낄 수 없는 욕망의 감촉을, '보통 사람'을 닮았던 마네만이 표현할 수 있던 것은 아닐까요?

인류 3대 사과 중 하나인
〈병과 사과 바구니가 있는 정물〉

폴 세잔
〈병과 사과 바구니가 있는 정물〉
1890~1894

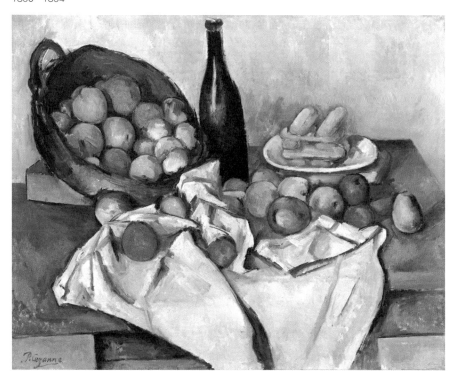

역사상 유명한 사과가 셋 있다.
첫째는 이브의 사과, 둘째는 뉴턴의 사과,
그리고 셋째는 세잔의 사과이다.
_모리스 드니

어린아이들이 미술 학원에 가면 수없이 그리게 되는 그림이 바로 정물화죠. 그중에서도 가장 초반에 접하는 대상이 바로 '사과'입니다. 연필로 데생도 하고, 수채화로도 그리죠. 기본 도형인 구를 연습할 수 있으면서도 응용 난이도가 제법 있는 좋은 소재이기 때문이지만, 하도 그리다 보니 나중에는 조금 지겨워질 정도죠.

그러나 이렇게 고색창연한 사과가 현대 미술의 판도를 바꿨습니다. 프랑스 상징주의의 거장 모리스 드니가 '인류의 3대 사과' 중 하나로 꼽은 세잔의 사과가 가득한 이 그림은 폴 세잔(1839~1906)의 〈병과 사과 바구니가 있는 정물〉입니다. 세잔의 입장에서는 자신이 그린 수많은 사과 그림 중 한 점일 뿐이겠지만요.

금방이라도 쏟아질 듯 기울어져 있는 바구니. 그리고 제멋대로 구겨진 하얀 천 위에 놓인 각양각색의 수많은 사과. 언뜻 보면 아무런 규칙도 볼품도 없어 보이기만 합니다. 오른쪽 그림 〈사과와 프림로즈 화분이 있는 정물〉 역시 비슷하죠. 병이 화분으로 바뀐 정도의 차이가 있을 뿐입니다.

아예 사과만 그린 작품들도 수두룩합니다. 사실 검색창에 '폴 세잔

폴 세잔
〈사과와 프림로즈 화분이 있는 정물〉
1890년경

사과'만 쳐도 다양한 사과의 그림을 접할 수 있습니다. "나는 사과 하나
로 파리를 놀라게 하겠다!"라 외쳤다고 전해지는, 세잔의 사과에 대한 애
정 혹은 집착이 엿보이죠.

　대체 별것도 아닌, 너무나 익숙한 소재인 사과가 어떻게, 무슨 이유
로 현대 미술의 판도를 바꾸었다고 평가받는 것일까요? 이를 알아보기
위해서는 먼저 정물화가 만들어지고 변해온 과정을 살펴보아야 합니다.

　정물화. 말 그대로 '움직이지 않은 채 정지된 사물을 그리는' 장르죠.
오늘날에는 풍경화, 인물화와 함께 대표적인 회화 장르로 손꼽히지만 사
실 처음부터 주요 장르였던 것은 아니었습니다.

　초기 정물화의 가장 큰 목적은 당연히도 실제 사물을 대체하는 것이
었습니다. 마치 그곳에 정말 사물이 있는 것처럼 보이도록 장식적 기능

을 해야 했죠. 그러다 보니 그저 실제 사물에 가장 가까운 방식으로 표현하기만 하면 그만이었습니다. 중세 시대에는 종교화의 한구석에 속물처럼 등장했고, 르네상스 시대에는 더더욱 푸대접을 받았습니다. 인간 그 자체에 몰두하기 시작한 르네상스 시대의 사람들이 생명력 없는 물건을 소재로 쓸 리가 없었으니까요. 이 당시 정물화는 그저 '팔리지 않는 그림'이었습니다.

정물화가 주목받기 시작한 것은 17세기에 이르러서였습니다. 부유한 상인들이 새로운 시민계급으로 떠오른 네덜란드를 중심으로 붐이 일어났죠. 저택을 방문한 손님들에게 자신의 부를 맘껏 뽐내고 싶지만 값비싼 사물을 늘어놓는 건 왠지 천박해 보이는 것 같아 꺼리던 상인들이, 그런 사물을 화폭에 담아낸 정물화를 대신 걸어놓기 시작한 겁니다. 부를 은근히 자랑하는 동시에 자신의 예술적 감각도 과시할 수 있는 수단이었죠.

다음과 같은 정물화가 당시 일반적인 스타일이었습니다. 윌렘 클라스존 헤다의 〈포도주 잔과 시계가 있는 정물〉이죠. 섬세한 잔과 식기 그리고 값비싼 시계를 은근슬쩍 보여주고 있습니다.

정물화를 그린 목적이 이렇다 보니 사물은 몹시 사실적으로 묘사되어야 했습니다. 그려지는 사물이 실제 사물과 똑같을수록 높이 평가받았습니다. 고객 요구를 충족시켜야 했던 화가들은 앞다투어 자신의 묘사력을 뽐냈죠. 이러한 경향은 200여 년이 지난 세잔의 시대까지 이어집니다.

그러면 다시 세잔의 사과들을 볼까요? 이제 무엇이 다른지 느껴지나요? 비뚤어진 배치와 어색하게 구겨진 식탁보. 사과들은 몹시 불안정해

윌렘 클라스존 헤다
〈포도주 잔과 시계가 있는 정물〉
1629

보입니다. 더 솔직히 말하자면 전혀 사실적이지 않습니다. 분명 같은 정물화인데 그림을 그린 목적은 아주 달라 보이죠.

지금에서야 높이 평가받지만, 사실 세잔의 그림은 당시 조롱과 멸시의 대상이었습니다. "원근법도 못 지키는 그림!" 그의 작품이 받은 평이었죠. 회화의 기본 요소도 제대로 지키지 못하는 화가를 어떻게 화가라 할 수 있겠냐며, 관객뿐만 아니라 동료 화가에게도 배척을 당했습니다. 당시의 화가 에밀 베르나르가 세잔의 작품을 두고 '자살행위'라고 칭할

정도였죠.

그러나 세잔이 정물을 이렇게 그린 이유는 분명했습니다.

1839년, 사진기가 발명되며 미술계에 거대한 파장이 일었습니다. 그림보다 대상을 더 사실적으로 포착하는 매체가 나타났으니 현실을 묘사하는 '기술로서의 예술'의 의미는 더 이상 유효하지 않게 되었죠. 미술의 존재 위기까지 거론될 정도였죠. 그러나 세잔은 포기하지 않고 역으로 질문을 던집니다.

"우리가 보는 것이 '사실'인가?"

"사진은 '현실'을 담아내는가?"

현실, 사실, 본질에 대한 의심과 탐구를 시작한 세잔. 물음에 대한 해답을 스스로 찾기 위해 대상을 끝없이 응시합니다. 그 집요한 응시 끝에 마침내 깨닫죠. 우리가 관찰하는 사물과 자연은 모두 '불완전'하다는 사실을 말입니다. 그게 무슨 뜻일까요?

우리의 눈은 항상 똑같은 상태로 고정되어 있지 않습니다. 때로는 눈꺼풀을 깜빡여야 하고, 때로는 시선을 움직여야 하죠. 이 때문에 매순간 우리는 아주 미묘하게 다른 세상을 마주하게 됩니다. 즉 기존의 정물화나 사진이 담아내는 찰나의 순간과 눈으로 접하는 '현실 세계'는 같을 수 없다는 것이죠.

이제 세잔의 과제는 분명해집니다. 그는 우리 눈이 마주하는 여러 순간을 하나의 화폭에 동시에 담아내고자 했습니다. 그러기 위해서 작품을 그릴 때 정물들이 놓인 테이블 주위를 돌며 여러 방향에서의 시선을 탐

폴 세잔
〈체리와 복숭아가 있는 정물〉
1885~1887

구했죠. 이러한 행위가 사물의 본질을 포착하는 방식이라고 여겼습니다. 그 결과, 위에서 본 것처럼 어딘가 모르게 일그러진 형태의 정물화가 탄생한 것입니다.

원근법을 일부러 지키지 않은 것도 그 때문이었습니다. 자신의 눈이 바라본 현실과 본질에만 집중하는 세잔에게 고루한 옛 기술이나 법칙은 족쇄일 뿐이었습니다. 〈체리와 복숭아가 있는 정물〉에는 원근법을 벗어나고자 하는 세잔의 도전이 더 잘 드러나 있죠.

체리가 담긴 접시와 복숭아가 놓인 접시를 번갈아 보면 뭔가 이질적이지 않나요? 체리 접시는 위에서 내려다본 구도로 그려져 있죠. 반면 복숭아 접시와 물 주전자는 그보다 낮은 시점에서 바라본 것처럼 보입니다. 원근법이 완전히 뒤틀려 있죠. 여러 각도에서 응시한 장면을 한 화면에 담아내고자 한 세잔의 의도가 명확히 드러나 있습니다.

세잔의 이러한 방식은 후대 예술가들에게도 지대한 영향을 끼쳤습니다. 특히 피카소를 필두로 여러 방향에서 본 3차원의 시점을 2차원의 화면에 담아내는 입체주의 화풍은 세잔이 없었다면 탄생하지 않았을지도 모릅니다.

형태와 구도뿐만 아니라 정물의 빛깔 또한 파격적이었습니다. 세잔 이전에 사과를 그린 화가들은 모두 붉은 색채를 사용해 빛과 그림자를 넣어 사과를 묘사했습니다. 그러나 세잔의 사과는 붉지 않은 경우가 더 많아 보이지 않나요?

이것 역시 특정 정물에 대한 선입견을 탈피해, 보는 각도에 따라 달라지는 빛을 드러내고자 한 세잔의 의도였습니다. 이토록 자유로운 색채의 사용은 후대의 예술가, 특히 빛의 움직임에 따라 순간순간 변하는 색을 포착하는 인상주의와, 화가 자신의 감상대로 색과 감정을 표현하는 야수파의 탄생에 영향을 주었죠.

사실 세잔 역시 다른 화가들처럼 종종 인물을 그리기도 했습니다. 그러나 세잔이 원하는 방식대로 포즈를 취해줄 모델을 찾기는 지극히 어려웠습니다. 세잔이 여러 구도에서 자신을 뜯어보는 아주 오랜 시간 동안 포즈를 고정한 채 절대 움직여서는 안 되었으니까요. 실제로 모델이 조금만 움직여도 세잔은 불같이 화를 내곤 했죠.

날씨에 영향을 받는 풍경은 더더욱 마음대로 그릴 수 없었습니다. 그러니 세잔으로서도 결국 오랜 시간 편하게 사물을 응시할 수 있으며 시간과 날씨에 구애받지 않는 정물을 선택하는 게 최선이었죠. 정물 중에서도 입체감이 뚜렷한 대상은 과일이었고, 다른 과일보다 구하기 쉬우며 잘 썩지 않던 사과가 세잔의 사랑을 받은 건 당연했습니다. 이게 바로 세잔이 백 점 넘게 사과만을 그리며 '집착'해 온 이유입니다.

세계가 변화하는 속도가 점점 빨라지면서 '한 우물만 판다'는 말이 칭찬처럼 들리지 않게 된 지 오래입니다. 모두 더욱 새롭고 파격적이며 특이한 대상을 찾기 위해 혈안이 되어 있죠. 그러나 과연 그게 옳은 방향일까요? 결국 세상의 본질은 변하지 않을 텐데 말입니다. 아주 간단하고 평범한 대상인 사과에서 독창적인 자신만의 길과 철학을 찾아낸 세잔처

럼, 새로움에 목마른 우리도 어쩌면 주변의 평범한 무언가를 응시하는 단순한 행위부터 시작해야 하는 건 아닐까요? 그러다 보면 어느 순간, 누구도 찾아내지 못한 움직임을 포착하게 될지 모릅니다.

예술가의 ——— 이유

:
나와 닮은
예술가는 누구일까

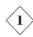

바스키아 작품에는
왜 왕관이 많을까?

장 미셸 바스키아
〈무제(왕관)〉
1982

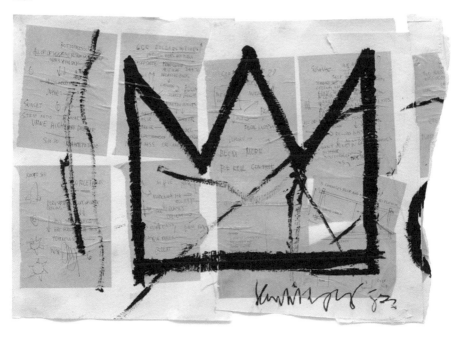

●●●

나는 흑인 예술가가 아니다.
나는 예술가이다.
_장 미셸 바스키아

　　　　　　　　　　　파격, 특히 그간의 권위에 대항하는
젊은 예술가들의 파격은 종종 대중의 오해나 반감을 사곤 합니다. 그러
나 시간이 흐르면서 점차 그 예술성을 인정받고, 때로는 주류 문화의 자
리에 올라서기도 하죠. 물론 그 속도가 예술가들이 인식의 지평을 넓히
는 것보다는 떨어지고, 그렇기에 자주 논란과 분쟁이 일어나지만 역사에
걸쳐 그런 방식으로 예술은 계속해서 발전해 왔습니다.

　그라피티. 1990년대 중후반 힙합과 펑크록 등이 점령했던 홍대 앞을
필두로 하여 서울 곳곳의 벽에 낙서가 등장할 때 기성세대는 기겁을 했
죠. 지금은 그때처럼 그라피티에 대해 아주 큰 혐오감이나 불쾌감을 표
하는 사람은 드물어졌지만, 아직 우리나라에서 대부분 그라피티는 경범
죄처벌법 적용 대상이기도 합니다.

　그런데 미국에는 이러한 그라피티를 시작으로 이름을 알려 일약 스
타덤에 오른 1960년생의 화가가 있습니다. 1988년에 겨우 스물일곱의
나이로 사망했으니 우리나라에 그라피티가 상륙하기 한참 전에 이미 당
당한 예술가로 인정을 받은 거죠. 인정 정도가 아니라 '검은 피카소', '비

운의 천재', '현대 예술의 악동'이라는 휘황찬란한 수식어를 달며 살아 있는 내내 화제를 몰고 다녔던 그, 바로 장 미셸 바스키아(1960~1988)입니다.

스물일곱이라는 짧은 나이로 생을 마감했지만, 바스키아의 화풍은 대중에게도 익숙합니다. 패션 브랜드에서도 바스키아의 그림을 담은 티셔츠를 많이 출시해 거리에서 심심찮게 그의 그림을 걸치고 다니는 사람들을 만나볼 수 있었습니다. 특히 그의 시그니처라 할 수 있는 '왕관' 이미지는 의류뿐만 아니라 가방과 핸드폰 케이스처럼 다양한 소품에 활용되곤 하는데요. 실제로 바스키아는 왕관을 자신의 상징처럼 여겨 화폭에 여러 번 등장시켰습니다.

바스키아는 왜 '왕관'을 상징으로 삼은 걸까요? 또 다른 상징이 있었을까요? 그걸 알기 위해서는 어린 시절부터 형성된 성격, 그 내면을 향해 깊숙이 다이빙해 보아야 합니다.

사실 바스키아의 그림에서 왕관보다 더 자주 등장하는 상징이 있습니다. 바로 해골이죠. 다음 작품은 1982년 작 〈전사〉입니다. 전신이 뼈로 표현된 것을 확인할 수 있죠.

낙서를 휘갈긴 듯한 선과 강하고 분명한 색을 통해 어렵지 않게 바스키아의 성격을 짐작할 수 있지만, 원래 바스키아는 뉴욕 브루클린의 평범한 중산층 가정에서 태어났습니다. 유년 시절에는 크게 모나거나 특이하지 않은 아이였죠. 그러나 여덟 살 무렵 차에 치이는 사고를 당하면서 바스키아의 인생이 바뀝니다. 사고는 다행히도 목숨에 지장을 주지 않는

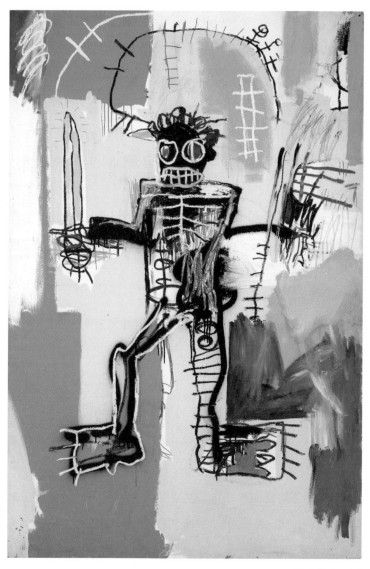

장 미셸 바스키아
〈전사〉
1982

경미한 정도였지만, 병원 신세를 지면서 해부학 책을 접하게 된 것이 인생의 전환점이었죠.

여덟 살짜리 아이는 병원 침대에 누워 온갖 장기와 뼈가 그려진 해부학 책을 탐독합니다. 읽고, 읽고, 또 읽었죠. 해골과 장기의 이미지, 그리고 이 이미지가 내포한 죽음이라는 키워드가 아이 머릿속을 뒤엎었습니다. 그게 바스키아 특유의 젊은 에너지와 만나 〈전사〉처럼 경쾌하고 장난스러운 낙서 같은 화풍으로 완성되기까지 오랜 시간이 걸리지 않았죠. 죽음을 무겁고 비극적으로 다룬 보통의 화가들과 달리, 바스키아는 익살스러워 보일 만큼 특별하게 그 주제를 다루었습니다.

성인이 되어서도 바스키아는 인체 내부에 대한 탐구를 멈추지 않았습니다. 레오나르도 다 빈치의 인체 해부도를 포함해, 선배 예술가들이 남긴 다양한 뼈 그림을 오마주하기도 했죠. 아예 〈레오나르도 다 빈치의 히트작〉이라는 제목을 붙였습니다. 인체 전신과 다리 힘줄, 발가락 뼈 같은 것들이 그려져 있죠. 그리고 아까 언급한 왕관 역시 중간중간 들어가 있습니다. 왕관이 그의 상징이 된 것은 해골보다는 훨씬 뒤의 일이지만요.

삐쭉삐쭉한 낙서 같은 기호나 비뚫게 적은 단어들이 뒤죽박죽 들어가 있는 것 또한 바스키아 그림의 특징입니다. 이 역시도 어린 시절의 영향이죠. 만화를 즐겨 보고 한때 만화가가 되기를 꿈꿨던 바스키아는 캔버스에도 자유롭고 대담하게 그 영향력을 풀어놓은 겁니다. 특히 미국 사회를 표현하는 단어들을 많이 적었습니다. 이는 사회 문제를 직시하고

분노하며 저항하는 바스키아 자신의 메시지였죠. 이는 바스키아에게는 숨 쉬는 것만큼이나 자연스러운 일이었기 때문에, "이 글자는 어디에서 따온 겁니까?"라는 누군가의 질문에 그는 "모르겠어요. 음악가에게 음표는 어디서 따오느냐고 물어보지 그래요? 당신은 어디에서 말을 따옵니까?"라고 되물었다고 합니다.

이렇게 어린 시절부터 차근차근 예술에 대한 열정을 키워나가던 바스키아는 열일곱 살이 되던 해 학교를 자퇴하고, 예술가를 꿈꾸며 대안학교에 입학하죠. 보수적인 중산층이었던 아버지로서는 이해할 수 없는 기행이었습니다. 집에서 쫓겨난 바스키아는 친구들과 함께 티셔츠와 엽서를 만들어 팔면서 돈을 벌었죠. 이때 만난 알 디아스라는 친구가 바스키아의 삶을 또 한 번 전환합니다. 낙서 화가였던 디아스와 바스키아는 서로의 작품을 보고 매료되어 '세이모(SAMO)'라는 크루를 만들죠.

세이모는 'SAme Old Shit'의 줄임말입니다. 우리말로 옮기자면 '그게 그거' 혹은 '흔해빠진 것'이라는 의미죠. 이는 바스키아와 디아스가 세상에 던지는 메시지였습니다. "다 흔해빠졌어!" 세이모는 뉴욕 소호 거리를 캔버스 삼아, 빈 담벼락을 찾아다니며 스프레이로 반항적인 문구와 그림을 새겨 넣었죠. "세이모는 실험실의 동물에게 암을 유발하지 않는다!"라고요. 참고로 이 담벼락 메시지에서도 바스키아의 상징 하나를 찾아볼 수 있습니다. 바로 저작권을 뜻하는 기호 ⓒ인데요. 이는 자신의 작품에 대한 자부심, 그리고 소유권의 주장을 뜻했죠. 절대 '그냥 해본 낙서'가 아니라는 겁니다.

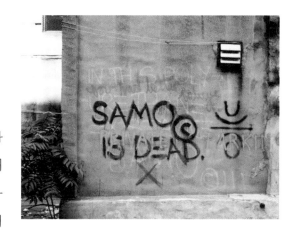

세이모는 죽었다
(SAMO IS DEAD)
ⓒ Widewalls

이들이 활동하던 1970~1980년대는 비주류 정서가 유행하던 시기였습니다. 덕분에 반항적인 이미지의 세이모는 금방 뉴욕 시민들 사이에서 명성을 얻기 시작했죠. 그러나 바스키아와 디아스의 지향점은 서로 달랐습니다. 바스키아는 명성을 얻고 싶어 했고, 디아스는 영원히 익명의 악동 화가로 남는 것이 꿈이었죠. 결국 세이모는 해체됩니다. 마지막 낙서에 "세이모는 죽었다"를 남기고요.

"나는 갤러리의 마스코트가 아니라 스타가 되고 싶다"라는 말을 앞세운 바스키아는 곧 새로운 예술가 친구들을 사귀게 됩니다. 키스 해링과 케니 샤프 같은 팝 아티스트들이었죠. 정식 미술 교육을 받은 적 없는 바스키아였지만, 그들 역시도 길거리에서 작품 활동을 시작한 예술가들이었으니 배척하지 않고 인정하며 받아들인 겁니다. 그리고 1980년, 마침내 바스키아의 인생을 바꾼 운명적인 순간이 찾아오죠. 당대 가장 유명한 예술가이자 팝 아트의 거장인 앤디 워홀과의 만남이었습니다.

워홀은 바스키아의 천재성을 단숨에 알아보고는, 자신의 재력과 타

고난 마케팅 실력을 바탕으로 그를 스타로 만들어줍니다. 세계적 미술 시장이었던 뉴욕에서, 이미 두말할 것 없는 거장인 앤디 워홀의 도움까지 받으니 바스키아는 거칠 게 없었죠. 게다가 바스키아는 주류 미술계에 처음 등장한 흑인이었습니다. 어린 슈퍼스타가 될 조건이 충분했던 겁니다.

바스키아는 이때부터 인물을 담는 초상화 작품을 많이 그렸습니다. 비록 흑인이란 이유로 더 주목받기는 했지만, 이중적이게도 극도의 인종 차별을 동시에 겪어야 했던 바스키아는 불평등한 사회 분위기 속에서도 자신만의 길을 개척한 흑인과 히스패닉 인물들을 주로 화폭에 담았습니다. 재즈 아티스트, 인권 운동가, 복싱 선수 같은 영웅들 말이죠. 그러면서 왕관을 그들의 머리 위에 그려 넣으며 새로운 상징으로 삼았습니다. 자신이 소재로 삼은 인물에 대한 존경과 찬미의 의미였죠. 동시에 저작권 표시처럼 '이것이 바스키아의 그림이다!'를 선포하는 도장과도 같았습니다.

그러나 유명해지면 그만큼의 소문이 따라오게 마련이죠. 특히 바스키아의 키다리 아저씨나 다름없던 앤디 워홀과의 관계에 대해 이런저런 추문이 생겨나면서 두 사람의 사이는 멀어집니다. 워홀과 바스키아가 정확히 어떤 관계였는지는 아직도 정확히 알려진 바가 없지만, 자신의 예술성을 알아보고 물심양면으로 응원하며 밀어주었던 선배이자 대가와의 연이 타의에 의해 끊어지게 되었으니 젊은 바스키아로서는 견딜 수 없었을 겁니다. 1987년 앤디 워홀이 심장 발작으로 세상을 떠나자 바스

앤디 워홀, 장 미셸 바스키아,
브루노 비쇼프버거
그리고 프란체스코 클레멘테

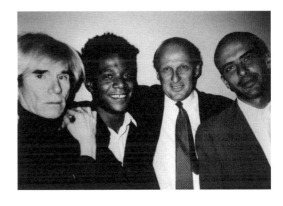

키아는 극심한 약물
중독에 빠지게 되죠.
그리고 겨우 1년 후
인 1988년 헤로인 과다 복용으로 생을 마감하고 맙니다. 마치 그간 그렸
던 숱한 해골들을 통해 죽음을 지속적으로 암시했다는 듯, 허망할 정도
로 빠른 죽음이었죠.

사람들은 바스키아의 작품에 대해 '순수함을 담은 폭력', '죽음을 담
은 생명' 등 상반된 단어의 결합으로 표현하곤 합니다. 그만큼 작품이 시
사하는 바가 많다는 뜻이죠. 바스키아가 작품 속에 남긴 다양한 기호들
역시 그러한 고민 속에서 탄생했을 것입니다.

삶과 사회에 대한 고민, 그리고 유머러스한 화풍을 통한 표현. 바스
키아처럼 우리나라에도 세상에 대한 자신만의 고뇌와 분노를, 설핏 예술
보다는 장난에 가까워 보이는 방식으로 표출하는 예술가들이 존재할 텐
데요. 아직은 받아들여지지 않지만 언젠가는 바스키아처럼 널리 사랑받
게 될 겁니다. 아주 조금씩이라도 사람들의 마음은 분명 점점 더 넓어지
고 있으리라 믿으니까요.

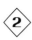

로스코 작품을 보면
왜 눈물이 날까?

마크 로스코
〈무제((No. 13)〉
1958

• • •

나는 예쁜 그림을 그리기 위해서가 아니라
당신을 생각하게 만들기 위해 왔다.

-마크 로스코

　　　　　　　　　때로는 가사가 없는 음악이 더 사람
의 마음을 울립니다. 한때 우리나라에서 유행했던 뉴에이지나 예전에는
꼭 집집마다 전집을 보유했던 클래식 음악도 그럴 테지만, 의외로 사람
의 목소리가 들어가지 않는 음악을 추구하는 뮤지션들은 다른 장르에도
많죠. 미국의 록 밴드 '익스플로전스 인 더 스카이'가 2003년에 낸 앨범
〈The Earth is Not a Cold Dead Place〉는 그해 최고의 명반으로 여러 매
체에서 선정되었는데, 단 한 글자의 가사도, 단 한 순간의 목소리도 담겨
있지 않지만 그들이 무슨 감정으로 어떤 말을 하고 싶었는지 청자는 고
스란히 느낄 수 있습니다.

　앨범을 플레이하면 정적이 흐릅니다. 그러다 서서히 시작되는 것은
방금 물으로 기어 나와 첫 숨을 뱉는 듯한 단음의 기타 사운드와, 천천히
뛰는 심장 고동과도 비슷한 드럼 소리. 기존 '노래'에 익숙한 청자들은 처
음에는 왜 보컬 없이 반주만 계속될까 의아해하지만 사운드가 층층이 쌓
이면서 밴드가 창조한 감정의 세계에 온전히 발을 들여놓게 됩니다. 왜
이런 감정을 느끼는지 설명할 수 없지만, 사실 과연 설명이란 게 필요할

까요? 사람의 감정이라는 것을요.

"나의 그림 앞에서 우는 관객이 있다면, 그는 내가 그림을 그릴 때 느낀 것과 같은 종교적 경험을 하는 셈이다."

라트비아에서 태어나 미국에서 주로 활동한 화가 마크 로스코 (1903~1970)의 말입니다. 거대한 캔버스, 간결하고도 깊은 색, 의미를 알 수 없는 형태. 표현만으로 감정을 전달하는 추상표현주의 거장인 로스코는 현대 추상회화의 혁명으로 평가받죠. 미국 내셔널 갤러리에서 "미술 작품을 보고 눈물을 흘려본 적이 있는가?"라는 주제의 설문을 진행했을 때, "그렇다"라고 대답한 관객의 7할이 마크 로스코의 작품을 그 이유로 꼽았다고도 합니다.

앞 작품은 마크 로스코의 1958년 작 〈무제〉, '넘버 13'이라고도 불리는 작품입니다. 그런데 뭔가 이상합니다. 이 그림을 보고 눈물을 흘린 걸까? 그저 선과 면의 경계마저 모호한 색 덩어리일 뿐인데. 잘 상상이 되지 않을 수 있습니다. 아니면 마크 로스코가 다양한 화풍을 시도했으며, 이 그림은 그중 하나일 뿐일까? 대체 로스코는 이 그림을 어떤 의도로 그려낸 걸까? 궁금해지게 됩니다. 단음만을 울리는 기타 사운드가 시작된 것이죠. 그렇다면 드럼의 연주가 시작되기 전에 우리는 일단 로스코가 어떤 사람이었는지 조금 더 알아볼 필요가 있습니다.

로스코는 1903년 러시아의 유대인 집안에서 태어났습니다. 유대인에 대한 부정적 시선이 유럽 전역에 팽배해 있던 시기였죠. 로스코의 아

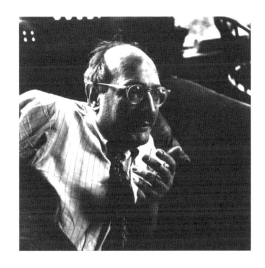

버지는 이런 유럽 분위기를 염려해, 어린 로스코를 비롯한 가족 전부를 데리고 미국으로 이민을 가기로 합니다. 어쩌면 이 결단이 로스코 인생을 크게 바꾸었을지 모릅니다.

로스코는 학업 성적이 퍽 우수해서 예일대학교에 장학생으로 입학하죠. 그대로 탄탄대로를 걸을 수도 있었을 텐데, 어려서부터 편견으로 인한 굴곡을 겪어야 했기 때문일까요? 그는 노동자와 여성의 인권에 대한 관심을 가지고 꾸준히 목소리를 냅니다. 특히 '나라를 이끌겠다는' 사람들이 모인 명문 대학 안에 엘리트주의자와 인종차별주의자가 가득하다는 사실을 깨닫고는 치를 떨게 되죠. 로스코는 예일대학교 안에 만연한 이와 같은 부조리를 풍자하는 신문을 만드는 등 비판적인 활동을 펼칩니다. 이미 예일이라는 이름에서 떨어질 꿀을 받아 먹을 준비가 될 사람들이 로스코에게 호의적이었을 리 없죠. 결국 2학년 때 로스코는 학교를 중퇴하고 맙니다.

1923년 학교를 떠난 로스코. 직장을 찾기 위해 뉴욕에 방문했다가 그림을 그리는 친구의 집에 들르게 되죠. 신기하게도 그림과 그다지 접

점이 없어 보였던 로스코는 이곳에서 문득 그림을 그려보고 싶다는 생각을 하게 됩니다. '그림의 요정'이 그 집에 머물고 있다가 로스코에게 마법의 가루를 뿌린 걸까요?

아마 아닐 겁니다. 어쩌면 로스코에게는 자신의 생각을 타인에게 전달할 수단이 필요했던 것일지도 모릅니다. 하고 싶은 말이 너무나 많고, 사회에 대한 상념이 깊었던 청년이었으니까요. 목마르던 찰나, 그림이라는 매개체가 때맞춰 눈앞에 등장한 것이 아닐까요?

그림을 배우기 위해 여러 화가 집단을 배회하던 로스코는 곧 막스 웨버라는 화가를 만납니다. 자신과 같은 러시아 출신이고, 앙리 마티스의 제자이며, 유럽 현대 회화에 정통한 웨버는 로스코에게 좋은 스승이 되었습니다. 웨버가 소개해 준 유럽의 다양한 현대 화풍들은 로스코를 단숨에 매료시켰죠. 그저 눈앞에 있는 것을 따라 그리는 것이 아니라, '자신만의 시각으로 세상을 보고 그에 따른 감정을 표현하는' 그림의 세계에 빠져든 겁니다.

"예쁘기만 한 그림을 그리는 것이 아니라, 관객으로 하여금 생각할 거리를 던져주는 그림을 그리고 싶다!"

이제 로스코의 과제는 자신만의 화풍을 만들어내는 것이 됩니다. 이 시기 로스코의 작품들을 보면 고민과 연구에 몰두한 흔적이 고스란히 드러나죠. 화풍은 조금씩 변했지만 공통적인 느낌은 어두우면서도 도시적인 느낌을 모호하고 거친 붓 터치로 표현해 냈다는 점이죠. 다음 작품을 보면 그 느낌이 무엇인지 어느 정도 감을 잡을 수 있습니다. 작품은 〈자화상〉이라는 제목을 가지고 있죠.

마크 로스코
〈자화상〉
1936

로스코가 막 작품 활동을 시작하던 시기의 뉴욕에는 온갖 예술가들이 가득했습니다. 1, 2차 세계대전의 공포가 휩쓸던 유럽을 떠나 미국으로 피난한 사람이 많았기 때문이죠. 아이러니하게도 이 덕에 뉴욕 갤러리 곳곳에는 다양하고 독특한 작품이 넘쳐났습니다. 로스코에게는 뉴욕이 기회의 땅이 된 것이죠. 그리고 저마다의 개성을 가진 예술가들은, 마찬가지로 뛰어난 개성을 가진 동료 예술가를 환대했습니다. 로스코 역시도 미술 마니아는 물론 동료 화가들에게 큰 인정을 받기 시작합니다.

원래도 어두웠던 그림은 1930년대 중반이 넘어가면서 사회 비판의 양상을 띠기 시작합니다. 이 시기에 로스코는 작품을 통해 전쟁이 주는 위협과 두려움 그리고 도시민이 느끼는 쓸쓸함을 주로 담았죠. 작품 속에 사회 문제를 담기 위해 독특한 방식으로 감정을 표현했습니다. 대표적으로 1940년경 작 〈지하철 판타지〉가 그렇죠.

지하철역 속 마르고 길쭉한 사람들. 표정은 모호하거나 차갑습니다. 혹은 아예 표정이 없다고도 볼 수 있겠군요. 출근길 서울 지하철의 승객들과도 표정이 닮아 있는 것만 같습니다. 묘사는 사실적이지 않지만 감정만은 풍부하게 느껴지죠. 고립된 도시민의 애달픈 삶을 그대로 담아낸 겁니다.

그러나 로스코는 점점 전통적인 미술 양식에서의 한계를 느낍니다. 머릿속에 가득한 비극적인 관념을 지금까지의 방식으로는 그려낼 수가 없다는 고민에 빠졌죠. 그 관념에는 실체가 없었으니까요. 혼란하고 복잡해진 현대인의 감정을 담아내기 위해서는 새로운 언어가 필요하다는 결론에 도달한 로스코는 그 언어를 찾아내기 위해 인간 본성으로 돌아갑

마크 로스코
〈지하철 판타지〉
1940년경

니다. 바로 '고대 신화'를 탐구하기 시작한 거죠.

고대 신화는 과거부터 현대까지, 시간을 초월해 사람들에게 감정을 전달합니다. 로스코는 고대 신화의 어떤 점이 이러한 영속성을 가능케 했는지 궁금했습니다. 그가 그 해답을 찾는 과정에서 영감을 얻은 곳은 프리드리히 니체의 저서 《비극의 탄생》이었죠. 니체는 이 저서에서, 고대 그리스 비극은 관객을 죽음의 공포에서 구원했다고 주장했습니다. 비

극이 내포한 숭고함이 오히려 관객의 감정을 해소해 준다는 것이죠.

로스코는 이에 빗대어 현대에도 사람들은 예술을 통해 정신적인 공허함을 해소한다고 판단했습니다. 특히 신화적으로는 '부분적인 미완성'이 꼭 필요하다고 생각했죠. 신화 속 이야기에 완전히 채우지 못한 부분이 존재하고, 그 부분을 관객이 채워나가는 과정을 통해 영혼이 성숙한다고 여긴 것입니다. 로스코는 스스로를 '신화자'라고 명명하고, 신화 속 이미지들을 작품에 활용하기 시작합니다. 더불어 관객이 스스로 자기 나름의 해답을 찾고 빈자리를 채워나가도록 작품에 제목을 붙이거나 액자에 작품을 넣는 행위를 중단했죠.

로스코의 그림이 추상화로 변모한 것은 1943년, 두 번째 이혼 이후였습니다. 상실감에 휩싸인 로스코는 미국 전역을 여행하며 다양한 화가와 교류했고 추상표현주의 화가들, 특히 클리포드 스틸과 친해지며 영향을 주고받았습니다. 〈바닷가의 느린 여울〉을 보면 지금까지 봤던 초기작과 사뭇 다른 느낌이 나는 것을 확인할 수 있죠. 캔버스 위로 색과 면, 그리고 갖가지 알 수 없는 형체들이 유영합니다. 이제 현실의 이미지를 떠나기 시작한 겁니다.

1946년 이후 로스코의 화풍은 더욱 극적으로 변합니다. 무언가를 상징하는 이미지들은 아예 사라졌고, 추상의 본질을 탐구하려는 듯 로스코는 캔버스를 복잡하고 오묘한 색과 면들로만 채워나갔죠. 이러한 그의 새로운 화풍에 사람들은 여러 색과 면이 교차한다는 의미로 '멀티폼(다층 형상)'이라는 이름을 붙입니다. '넘버 1'이라고도 불리는 〈무제〉로, 1948년작이죠. 지금까지의 작품과는 확연히 다릅니다.

마크 로스코
〈무제(No. 1)〉
1948

　　시간이 지날수록 로스코의 표현은 점점 더 간결해집니다. 어떠한 형
태와 이미지도 색과 면 이상으로 감정을 표현할 수 없다고 여긴 로스코
의 후기 작품들은 거대한 캔버스 위에 기껏해야 두세 개의 색 덩어리를
올려놓은 듯한 모습으로 완성되죠. 앞서 보았던 〈무제〉, 넘버 13처럼 말
입니다.

당대 비평가들은 이런 그의 작품을 보고 "'색채' 표현을 극대화한 예술"이라고 설명했지만 로스코는 이러한 해석에 직접 반대했습니다. 그는 이렇게 대답했죠. "나는 추상화가가 아니고, 색이나 형태 같은 것에는 관심이 없다. 대신 비극이나 운명, 혹은 인간 본연의 감정을 표현하는 것에만 관심이 있다." 완성되지 않은 신화에 감정을 투영해 관객이 완성하고 영혼을 성숙시키는 종교적인 경험. 슬프고 벅차며 때로는 숭고하기도 한 이 경험을, 단순해 보이는 작업을 통해 로스코는 관객에게 선사하려 했던 것입니다.

로스코는 관객에게 자신의 작품을 45센티미터의 거리에서 바라보라고 조언했습니다. 거대한 로스코의 작품을 한눈에 감상할 수 없는, 턱없이 가까운 거리죠. 그러나 로스코는 사람들이 자신의 작품 가까이 서서, 무한한 공간을 경험하고 그 안을 감정으로 채워넣기를 바랐던 겁니다. 선과 모양, 형태에 구애받지 않는 인간 본연의 감정을 말입니다. 가사에 갇히지 않고도 이야기를 전달하는 음악처럼 말이죠.

그리고 이미 수많은 사람이 로스코만의 이러한 말 걸기 방식에 응답해 그의 감정을 담은 세계에 빠져든 듯합니다. 그러니 우리도 이제 로스코가 일부러 채우지 않은 공간에, 각자의 영혼이 앉을 자리를 잠시 마련해 둬야 할 시간인 것 같네요.

달리는 왜
녹아내리는 시계를
그렸을까?

살바도르 달리
〈기억의 지속〉
1931

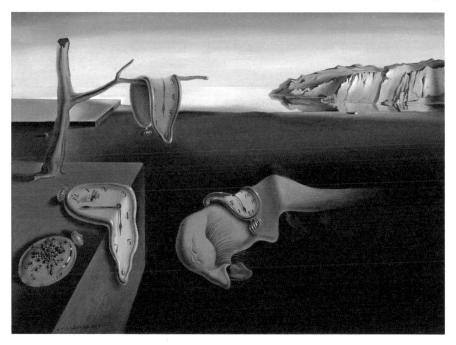

●●●

나는 이상한 사람이 아니다.

정상이 아닐 뿐.

_살바도르 달리

긴 꿈에서 깨자마자 벌떡 일어나 꿈에서 겪은 일을 적어 내려간 경험이 있나요? 분명 꿈속에선 모든 일이 너무나 현실적이었고 당연했으며, 그에 따라 우리의 감정은 마구잡이로 흔들렸죠. 그런데 이상합니다. 그토록 황홀했거나 혹은 무섭기 그지없던 꿈의 내용들은 막상 메모장에 적어보면 너무나 엉뚱하고 비현실적이죠. 앞뒤가 맞지 않고 말도 안 되는 내용들로 가득해서, 결국 허무하게 메모장을 내려놓게 되죠.

살바도르 달리와 그의 애완동물 바부

꿈에서 마주치는 형상들은 모두 무의미하고 애매모호합니다. 평상시 자신의 무의식을 떠돌던 소재들이 마구 결합된 형태로 나타나기 때문에 강렬하지만, 현실 세계에서는 만들어질 수 없는 형태이고, 결국 뇌리에서도 금방 잊힙니다. 그게 바로 꿈이 가지는 성질이죠.

그러나 이렇듯 무의미하게만 보이는

'꿈'이란 소재에 집중해 거장의 반열에 오른 화가가 있습니다. 바로 스페인의 화가 살바도르 달리(1904~1989)입니다.

　　살바도르 달리는 '초현실주의의 거장'이라 불립니다. 종잡을 수 없이 기행을 일삼는 천재이기도 했죠. 현실에서는 볼 수 없는 이미지, 환상과 비극을 오가는 분위기, 그 와중에도 흐트러짐 없이 정교한 묘사로 미술계뿐만 아니라 대중에게도 많은 사랑을 받았습니다. 특히 작품 〈기억의 지속〉이 유명하죠.

　　정확히는 〈기억의 지속〉에 등장하는 한 소재가 유명하다고 말하는 게 맞겠죠. 바로 녹아내리는 시계 말입니다. 이 작품 속 녹아내리는 시계는 수많은 패러디를 만들어내며 초현실주의 자체를 의미하는 상징이 되었습니다. 이 시계를 본뜬 구글 로고도 있고, 유명 애니메이션 〈심슨네 가족들〉이 이 작품을 패러디하기도 했죠. 하다못해 녹아내리는 시계를 본뜬 라테 아트까지 찾아볼 수 있으니, 대중에게 가장 익숙한 미술 작품 중 하나라고 감히 말할 수도 있겠군요. 사실 쉬운 작품은 아닌데 말이죠. 꿈과 현실 사이를 오가는 듯한 이미지 속에 존재하는 것은 오로지 상징뿐입니다. 무슨 의도로 저렇게 형태를 잡고 나열한 걸까. 쉽사리 감이 오지 않습니다. 달리는 이 녹아내리는 시계를 통해 무슨 말을 하고 싶었던 걸까요?

　　사실 달리가 처음부터 초현실적인 작품을 선보인 건 아닙니다. 기본기가 탄탄한 화가였죠. 어린 시절부터 그림에 큰 관심을 보인 달리는 십대 시절 드로잉 학교에 입학합니다. 이 시기에는 당시 유럽 사회에서 유

살바도르 달리
〈아틀리에의 자화상〉
1919

행하던 인상파를 많이 접했기에, 그 영향을 달리의 초기작에서 어렵지 않게 찾아볼 수 있습니다. 1919년 작 〈아틀리에의 자화상〉처럼 말이죠. 〈기억의 지속〉과 비교해 보면 스타일이 아주 다릅니다.

시간이 지나면서 달리는 더 다양한 화풍을 접하고, 그것에 매료되고, 영향을 받으며 자신만의 화풍을 만들어갑니다. 특히 그중 두 가지가 달리 마음을 사로잡았죠. 바로 '미래파'와 '입체파'였습니다.

미래파 화풍은 기계문명의 발달과 함께 나타났죠. 무섭게 발전하는 문명의 속도와 특징을 담아냈습니다. 아래 그림은 미래파의 대표 주자 움베르토 보초니의 〈사이클 타는 사람의 역동성〉인데요. 현실적인 묘사는 아니지만 선과 면의 표현을 통해 충분히 기계의 파괴적인 속도감을 느껴볼 수 있죠.

움베르토 보초니
〈사이클 타는 사람의 역동성〉
1913

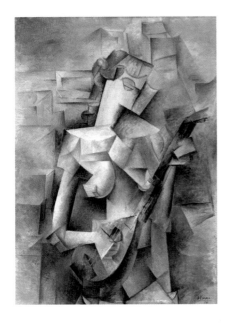

입체파 화가들은 시공간을 작가 마음대로 조작해 작품 속에 표현하는 것을 목표로 삼았습니다. 여러 곳에서 과거와 현재를 오가며 바라본 대상을 동시에 화폭에 담았죠. 가장 대표적인 화가로는 유명한 파블로 피카소가 있습니다. 피카소의 1910년 작 〈만돌린을 켜는 소녀〉를 보면 소녀가 조각난 것처럼 보이죠. 다양한 방향에서 바라본 모습을 모두 담아냈기 때문입니다.

두 화풍의 영향을 받아 슬슬 인상주의에서 벗어나 조금 더 비현실적인 세계로 발을 옮기게 된 달리는 더 큰 배움을 위해 마드리드의 왕립 미술학교로 진학합니다. 최고 수준의 학생들만 모아 가르치는 곳이었으니, 보수적인 기존 미술계 원로들이 보기에도 달리는 기본기까지 뛰어났던 거죠.

왕립 미술학교에 진학한 달리. 금세 학교 안에서 멋쟁이로 소문이 납니다. 유난히 자신을 꾸미고 표현하는 것에 관심이 많았던 달리는 특유의 댄디하면서 우아한 모습으로 눈길을 끌었죠. 자신이 존경하던 스페인

고전 화가 디에고 벨라스케스를 오마주하여 콧수염을 기르기 시작한 것도 이때입니다. 그 후로 달리의 콧수염은 트레이드마크가 되죠. 자기 자신을 스타로 만드는 법 역시 잘 아는 영리한 예술가였던 겁니다.

당시 마드리드에는 입체파 화가가 드물었습니다. 따라서 입체파에 큰 영향을 받은 달리의 독특한 화풍은 금세 눈에 띄었죠. 1923년에 그린 〈늦은 밤의 꿈〉이 이 시기의 대표작입니다. 입체파와 미래파의 영향이 모두 어우러진 작품으로, 다양한 시공간과 기계문명이 함께 화폭에 녹아 있는 걸 확인할 수 있습니다.

살바도르 달리
〈늦은 밤의 꿈〉
1923

스펀지 같았던 젊은이 달리. 화가에게만 영향을 받은 것은 아니었습니다. 달리는 '인간의 무의식'을 다룬 두 작가에게도 몰두합니다. 바로 정신분석학자 지그문트 프로이트와 19세기의 시인 로트레아몽이었죠. 무의식이란 대상을 이성적으로, 또 감성적으로 두 가지 시선을 모두 활용해 샅샅이 파악하고자 했던 이 노력은 달리에게 새롭고 크나큰 영감을 줍니다.

달리는 1926년 왕립 미술학교를 졸업하지 못하고 나옵니다. 아직 뚜렷한 이유는 밝혀지지 않고 여러 설만 떠

돌고 있으나, 이 일이 화가로서의 명성을 향한 달리의 걸음에 큰 장애가 되지는 못했습니다. 학교를 나온 이후 주변 사람의 도움으로 연 전시회가 이미 관객과 평단의 시선을 모두 사로잡았기 때문이죠.

미술학교를 나온 달리는 본격적으로 비현실의 세계로 뛰어듭니다. 1927년을 기점으로 달리의 화풍이 크게 변화하기 시작하죠. 현실적인 이미지들은 점점 사라지고, 의미가 모호한 기호와 상징이 많아집니다. 이는 당시 유럽 예술계에서 시작되었던 초현실주의 화풍의 모양새를 닮아 있었습니다. 1927년 작 〈꿀은 피보다 달콤하다〉를 보면, 달리가 어떤 말을 하려고 했는지 관객은 오랫동안 고민하게 되죠.

초현실주의는 전쟁 이전의 사회를 지배하던 가치관에 대한 회의에서 출발한 화풍이었습니다. 지금껏 진리라고, 이성이라고 믿어왔던 것들이 전쟁이란 비극을 낳자 예술가들은 깊은 고민과 회의감에 빠졌죠. 그때 앞서 언급한 프로이트를 위시한 학자들이 '무의식'이란 개념을 들고 나타나자, 예술가들은 금세 이 미지의 개념에 매료됩니다. "고루한 도덕적 선입견에서 벗어나 무의식의 세계 속에서 새로운 가치를 찾을 수 없을까?" 이러한 질문 아래, 예술가들은 무의식에 내재된 각종 이미지를 꺼내는 실험을 시작하죠.

〈꿀은 피보다 달콤하다〉 역시 마찬가지입니다. 꿈같은 이미지와 갖가지 상징들이라는 불명확한 소재를, 정교한 묘사와 풍부한 빛의 활용을 통해 표현했죠. 평단에서는 이 작품을 일컬어 입체파와 초현실주의의 환상적인 결합이라고 평합니다.

살바도르 달리
〈꿀은 피보다 달콤하다〉
1927

물론 새로운 시도에 거부 반응을 보이는 보수주의자들은 언제나 있기 마련이죠. 인간 무의식의 욕구를 담기 시작한 달리의 작품은 거절도 많이 당했습니다. 1928년 〈불만족스러운 욕구〉라는 작품을 거부한 바르셀로나의 갤러리는 이렇게 이유를 들었습니다. "특정 감정에 준비가 덜 된 관객이 많이 방문하는 대다수의 갤러리에는 이 작품이 걸맞지 않다." 이 사건이 바르셀로나 언론에 대서특필로 보도되면서, 달리는 오히려 대중에게 널리 알려집니다.

　　달리를 가장 적극적으로 알아보고 포용한 것은 같은 초현실주의를 좇는 동료들이었습니다. 파리에서 열린 달리의 전시회를 찾아온 시인이자 화가 앙드레 브르통이 대표적이었죠. 당시 초현실주의의 창시자라 불렸던 그는 달리의 작품을 '지금껏 만들어진 모든 작품 중 가장 환상에 가깝다'고 평하며 달리를 자신이 만든 초현실주의 그룹의 일원으로 합류시킵니다.

　　달리는 이제 완전히 꽃피었습니다. 1931년 초현실주의의 정수로 평가받는 〈기억의 지속〉을 완성하죠. 시계가 녹아내리던 바로 그 작품입니다. 불변의 가치로 여겨지던 시간의 개념이 무의식 속에서는 너무도 쉽게 변해버리는 현상을 포착한 이 작품은 폭발적인 관심을 끕니다. 몇몇 비평가들은 당시 유행하던 아인슈타인의 상대성 이론에 영향을 받았다는 해석을 하기도 했죠. 달리는 '태양에 녹는 카망베르 치즈에서 영감을 얻었다'는 알쏭달쏭한 발언으로 부인했지만요. 작품 중앙부에 있는 구겨진 유체에 대해서도 해석이 분분했습니다. 많은 평론가는 이를 살바도르

달리 본인이라 추측했죠. 꿈속에서 마주한 사람의 얼굴이 다음 날 깨어나선 잘 기억나지 않는 것처럼, 분간하기 힘든 형상을 한 인간이라는 해석입니다. 답은 달리만이 알겠지만요.

달리는 세계적인 명성을 얻은 예술가로 거듭납니다. 티브이와 영화에 출연하여 본인의 존재감을 공고히 하는 데에도 주저함이 없었죠. '나 자신이 초현실주의 자체'라고 말하며 기행을 일삼기도 했습니다. 스스로 '초현실주의의 마스코트'가 된 거죠. 이러한 달리의 행보에 등을 돌리는 동료가 없을 수는 없었습니다. 기존 사회 체제에 반항하는 성향이 두드러지고, 순수하고 엄격하게 예술을 추구하던 동료들 사이에서 농담과 조소로 가득 찬 달리의 일상은 배척받았죠. 결국 브르통은 달리를 초현실주의자 그룹에서 제명합니다. 마치 왕립 미술학교에서 나와야 했던 어린 시절을 연상시키죠.

그러나 달리는 역시 아랑곳하지 않았습니다. 화가를 넘어서서 다양한 분야의 예술가와 협업했죠. 말년에 들어서는 무대연출, 미술관의 천장화, 입체 작품 등 단순히 캔버스에 국한되지 않은 새로운 시도들을 통해, 중풍으로 붓을 놓을 때까지 지속적으로 작품 활동을 이어갔습니다.

누군가는 달리가 대중 매체에 친화적이었다는 이유만으로 명성과 돈에 굶주린 화가라고 평가절하를 합니다. 그러나 아무리 헐뜯고 싶어도, 그가 20세기를 대표하는 초현실주의의 대가였다는 사실은 부정할 수 없죠. 전 세계 사람들에게 '흘러내리는 시계'의 가능성을 알린 것만으

로도, 달리는 사람들의 사유를 몇 뼘 더 넓혀준 선구자로 평가받을 만합니다. 우리는 계속 인식을 확장합니다. 그것이 아마, 무의식이란 존재를 감각할 수 있는 '사람'으로서 할 수 있는 가장 멋진 일이 아닐까요?

보라색

일곱 빛깔 무지개의 마지막 색깔. 라일락과 제비꽃. 탐스러운 포도송이와 블루베리. 해가 산등성이로 넘어간 후 어두워지기 직전의 어슴푸레한 저녁 하늘. 귀족적인, 고급스러운, 우아한 이미지의 색. 가끔은 우울이나 죽음을 상징하기도 하는 빛깔.

보라색이란 이름을 들으면 이런 것들이 연상되곤 하죠.

특유의 풍부하면서도 깊은 분위기를 가진 색, 보라. 한글로는 보라색이라는 하나의 단어로 불리지만 영어로는 purple과 violet, 이렇게 두 계통으로 나뉘어 칭하곤 합니다. 두 색 사이엔 약간의 차이가 있죠. purple은 붉은빛이 많이 도는 보라색이고, violet은 푸른빛이 많이 도는, 우리말로 굳이 표현하자면 '청보라' 정도의 색상입니다. 보통 한국인이 연상하는 보라색은 둘 중 purple에 조금 더 가깝죠.

purple이란 단어는 고대 라틴어 퍼퓨라(purpura)에서 유래했죠. 퍼퓨라는 뮤렉스라는 조개를 통해 얻을 수 있던 보라색 색깔을 일컬었던 말로, 이 색은 현재 '타이리안 퍼플'이라고도 불립니다. 해변을 걷던 강아지가 이 조개를 덥석 입에 물었는데, 입이 보라색으

로 잔뜩 물든 것을 본 사람들이 조개를 채취해 염료를 만들어내기 시작했다고 하는군요. 뮤렉스 조개는 지중해 지방에서 주로 서식했기에 이 지역에서 타이리안 퍼플은 큰 인기를 끌며 의류를 비롯해 다양한 곳에 활용되었죠.

그러나 타이리안 퍼플은 엄청난 고가의 색상이었습니다. 가로, 세로의 길이가 각각 1미터 정도 되는 직물을 타이리안 퍼플로 염색하기 위해선 뮤렉스 조개가 2만여 개 필요했죠. 부유한 상류층이 아니고서는 도저히 손에 넣을 엄두를 낼 수 없었습니다. 그렇게 비싼 염료를 사용해 염색한 물건을 쓰거나 걸칠 수 있는 사람들은 왕과 제사장 정도였고, 결국 보라색은 자연스럽게 고귀하고 신성한 이미지를 가지게 됩니다. 이러한 이미지는 지중해를 중심으로 융성했던 로마, 그리고 그 뒤를 이은 비잔틴 제국으로까지 변하지 않고 이어졌죠. 당시 황제가 사용하던 보라색은 '비잔티움' 또는 '황제의 색'으로도 불렸습니다.

이렇게 사람들이 동경하는 색이었던 보라색의 입지가 휘청거린 것은 1453년부터였습니다. 이해, 비잔틴 제국의 수도 콘스탄티노플은 오스만튀르크에 의해 함락당합니다. 황제의 권위는 완전히 무너져 내렸죠. '황제의 색'이었던 보라색도 마찬가지였습니다. 이미 몰락해 버린 황제를 나타내는 보라색을 사람들이 즐겨 사용할 리 없었습니다. 결국 황제를 상징하는 색으로 대체된 것은 진홍색. 중세와 르네상스 시대에 들어서면서부터 보라색의 인기는 더욱 줄어듭니다. 여전히 염료가 비쌌기에 일반 대중은 사용하지 않았고, 상류층은 의식적으로 보라색을 피했으니까요. 결국 대학교수와 신학도들 사이에서만 간간이 사용되는 수준에 그쳤죠.

보라색이 부활한 것은 19세기 중반이었습니다. 1856년, 화학을 공부하던 영국인 윌리엄 헨리 퍼킨이 말라리아 치료제를 만드는 실험을 하고 있었습니다. 실험은 실패로 끝

났고, 비커에는 어두침침한 물질들이 가득 들러붙어 있었죠. 다른 사람이었다면 낙담하며 비커를 씻어버렸을 테지만 퍼킨은 한때 화가를 꿈꿨던 호기심 많은 학생이었습니다. 그는 비커에 천 조각을 담가보았죠. 최초의 합성 염료 '모베인(Mauveine)' 혹은 '모브(Mauve)'의 탄생이었습니다.

값도 비싸고 금세 색이 바래던 과거의 보라색 염료와는 차원이 다른, 선명하고 지속적인 색을 낼 수 있는 염료의 가치를 금방 알아본 퍼킨은 공장을 세우고 염색약을 대량 생산하기 시작합니다. 이것이 바로 화학산업과 패션산업에 큰 영향을 끼친 현대적 염색 공장의 시초였죠. 즉 보라색이 대량생산 패션산업의 시작을 물들였다고 봐도 과언이 아닌 겁니다. 보라색으로 염색한 물건들은 곧 폭발적인 인기를 끌기 시작합니다. 영국 왕실에서는 이 시기부터 중요한 행사마다 꾸준하게 보라색 아이템을 상징으로 사용하곤 했죠. 그 관습은 지금까지도 이어집니다.

한때는 귀족들만의 색이었던 보라색. 그러나 접근이 쉬워지자 민중에게도 중요한 상징성을 가지게 됩니다. 사회가 격변하던 20세기 초 영국에서 여성 참정권을 획득하기 위해 투쟁하던 운동가들을 서프러제트라 부르는데요, 서프러제트의 상징색이 바로 보라색이었습니다. 서프러제트가 활발히 활동하면서 점차 보라색은 '혁명'과 '저항'의 이미지를 얻게 되고, 20세기 중반에 들어서며 아예 히피 문화를 대표하기도 하죠. 지미 헨드릭스, 딥 퍼플 등 반항의 아이콘이었던 록 스타들이 보라색을 즐겨 사용했습니다.

이처럼 보라색이 사랑받자 화가들도 보라색에 다시 애정을 쏟기 시작합니다. 특히 인상주의 화가들의 선택을 많이 받았죠. 빛과 그림자를 주의 깊게 관찰한 인상주의 화가들은 절대 그림자가 검은색이나 회색이 아니라고 주장했습니다. 짙은 파랑이나 보랏빛에 가깝다고 여겼죠. 게다가 빛을 상징하는 노란색의 보색이 보라색이니 당연히 그림자를 보랏빛으로 표현하게 되었습니다.

보라색을 사랑한 양대 주자로는 구스타프 클림트와 클로드 모네를 꼽을 수 있죠. 클림트는 보라색의 우아함에 매료되어 자신의 작품에 다채롭게 사용하였습니다. 모네는 한술 더 떴죠. "대기의 진정한 색은 보라색이다." 그는 이렇게 공언했다고 합니다. "앞으로는 모두가 보라색으로 그림을 그릴 것이다."

온갖 근거 없는 심리 테스트에 모두가 매료되어 있던 어린 시절, '보라색을 좋아하는 사람은 특이한, 혹은 특이한 척하는 사람'이라는 선입견을 많이들 가지곤 했습니다. 그러나 그럴 때마다 머리를 꼿꼿하게 들곤 다시 외쳤죠. "그래도 나는 보라색이 좋다고!" 아주 어렸을 때였지만 저도 모르게 사람들의 시선에 대한 저항을 꿈꾸었던 것은 아닐까요? 지금은 어린 시절의 통통 튀던 저항 정신 대신 대상을 지그시 바라보며 관찰하는 인상주의 화가들의 시선을 닮으려 노력합니다. 그러면 검게만 보이던 그림자가 여러 빛의 보라색으로 일렁이겠죠. 그런 장면들을 눈에 담을 수 있는, 그런 애정과 여유를 가진 사람이 되고 싶다는 생각을 가끔 하곤 합니다.

클림트 작품에는
왜 황금색이 많을까?

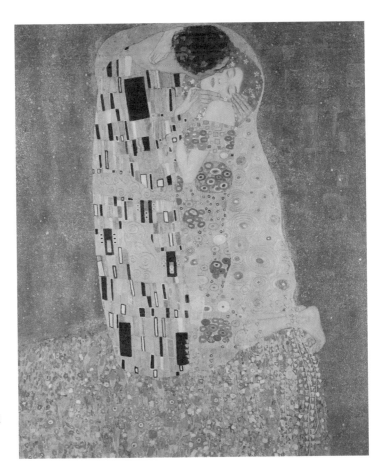

구스타프 클림트
〈키스〉
1907~1908

나는 자화상을 그린 적이 없다.

나에 대해 알고 싶다면 나의 그림을 유심히 보라.

_구스타프 클림트

의도했던 감정과 대상 그리고 세계 그대로를 화폭에 온전히 쏟아내기 위해서 화가들은 언제나 연구하고, 고민하고, 부딪히고, 돌파했습니다. 그 숱한 과정 중 하나는 아마도 '재료'와의 싸움이겠지요. 흔히 사람들은 그림은 물감으로만 그린다고 생각합니다. 물론 새로운 재료를 시도하는 예술가들이 있겠으나 그것은 정말로 '실험적인' 시도일 거라고 여기죠.

그러나 의외로 우리에게 익숙한 작품에도 물감이 아닌 또 다른 재료가 쓰인 경우가 있습니다. 가장 대표적인 작품은 아무래도 이 작품이 아닐까요? 바로 19세기 오스트리아를 대표하는 예술가 구스타프 클림트(1862~1918)의 그림 〈키스〉입니다.

유려한 선, 매혹적인 피사체, 화려한 색감. 56년이라는 길지 않은 생애 동안에도 많은 작품을 남긴 클림트의 그림은 그 어느 시대, 어느 화가의 그림과도 선명하게 구분됩니다. 자신만의 독창성이 명확하죠. 특유의 감각적이고 관능적인 느낌은 시공간을 초월해 사랑을 받고, 현재까지도

구스타프 클림트
〈아델레 블로흐-바우어의 초상〉
1907

다양한 대중 매체와 산업을 통
해 끊임없이 재생산됩니다. 클
림트의 또 다른 대표작은 〈아델
레 블로흐-바우어의 초상〉입
니다. 한때 세상에서 가장 비싸게 거래된 미술 작품으로 명성을 떨친 이
작품을 소재로 한 영화 〈우먼 인 골드〉가 2015년에 개봉되어 호평을 얻
은 적도 있죠.

　〈키스〉와 〈아델레 블로흐-바우어의 초상〉에서 공통적으로 관객의
눈을 사로잡는 요소는 역시 강렬한 색감입니다. 특히 노란 계열의 색, 정
확히는 금빛의 색을 듬뿍 사용한 게 특별하죠. 지금껏 다른 그림에서, 영
롱한 금빛을 이토록 과감히 화폭에 펼쳐낸 장면을 보신 적이 있나요?
　그렇습니다. 클림트 작품에는 금빛이 가득합니다. 작품 전체를 아우
르는 틀부터 아주 미세한 부분까지. 고급스럽고 신비스러운 느낌은 관능
적으로 표현된 피사체와 어우러져 극대화됩니다. 분명 누군가의 초상인
데, 이 세상에 존재하지 않는 여신을 그려낸 것처럼 보일 정도니까요.
　그런데 클림트는 어떤 방법을 사용하여 이토록 영롱한 금빛을 화폭
에 담아낼 수 있었던 걸까요? 금빛 물감이 존재했을까요? 물론 어렸을

때 우리가 쓰던 크레파스에는 금색이나 은색도 존재했지만, 금빛을 흉내 내는 데 그치는 도구로 이처럼 깊고 풍부한 황금색을 표현할 수 있었다고는 믿을 수가 없죠.

답은 간단합니다. 클림트는 작품을 제작할 때 '진짜' 금을 사용한 것입니다. 유화 기법을 사용하는 동시에, 실제 금박을 캔버스 위에 입힌 것이죠. 당연히 재룟값만 해도 엄청났습니다. 그러나 자신이 원하는 대로 그림을 담아내려는 클림트의 열망에 비싼 재룟값은 걸림돌이 되지 못한 듯하죠.

사실 클림트가 처음부터 이런 값비싼 재료로 그림을 그릴 수 있는 '금수저'로 태어난 것은 아니었습니다. 1862년 오스트리아 비엔나에서 클림트가 태어났을 때, 그의 집안은 아주 궁핍했습니다. 아버지는 직업적으로 성공하지 못했고, 형제는 일곱이나 되었죠. 열네 살이 되던 해에는 재정 문제로 다니던 학교마저 그만두어야 할 정도였습니다.

그러나 가난했던 어린 클림트의 두 눈은 이미 금빛을 가득 담은 채 빛나고 있었죠. 바로 아버지가 귀금속 세공업자로 일했기 때문입니다. 아버지의 수공예품을 보며 자란 클림트는 화려한 장식과 세세한 디테일을 숨 쉬듯 자연스러운 것으로 받아들일 수밖에 없었습니다. 어린아이가 예술가를 꿈꾸기에 이보다 더 영롱한 환경은 없었을 겁니다.

클림트가 학교에 더 이상 다닐 수 없게 되었을 때, 도움의 손길이 찾아옵니다. 그의 예술적 재능을 알아본 친척이 빈 국립 응용미술학교에서 배움을 지속할 수 있도록 지원해 준 것이죠. 물론 순수미술이 아니라

응용미술을 배우게 되었다는 자체가 얼른 수입을 벌어들여야만 했던 클림트의 상황을 증명하기는 하지만, 어쨌거나 현실의 벽에 부딪혀 미술적 재능을 땅에 묻을 일 없이 계속해서 갈고닦게 된 겁니다.

안정적인 수입을 얻기 위해 응용미술을 시작한 클림트는 장식 회화의 길로 들어섭니다. 이 시기에는 고대 이집트의 벽화와 모자이크 기법을 주로 공부했고, 이를 자신만의 스타일로 발전시키는 데 주력했습니다. 동시에 생계를 유지하기 위해 적극적으로 일감을 찾아 돌아다녔죠.

어린 클림트가 돈을 벌기 위해 가장 자주 한 일은 바로 벽화를 그리는 것이었습니다. 겨우 십 대였지만 그의 벽화는 압도적이었죠. 사람들에게 쉽게 노출되는 작업이었으니 이름이 알려지는 것은 더욱 쉬웠습니다. 열여덟 살이 되었을 때는 빈 역사박물관에서 장식을 의뢰받기도 했으니, 소년의 명성이 어느 정도였는지 쉽게 짐작할 수 있죠. 클림트는 이미 오스트리아에서 손꼽히는 건축장식가였습니다. 오스트리아 빈의 부르크 극장에서 지금도 볼 수 있는 다음 작품은 이 시기 클림트와 그의 동생 에른스트 클림트, 그리고 친구였던 프란츠 마슈가 함께 작업한 천장화죠. 소년들의 작품이란 게 믿어지지 않을 정도로 섬세합니다.

이때 제작된 클림트의 건축장식을 살펴보면 기존의 고전 미술로부터 영향을 받았다는 게 확연히 드러납니다. 근대를 주름잡던 낭만적인 화풍과 고대 벽화의 느낌이 혼재되어 있죠. 비록 '순수미술가'가 아니라 건축장식가로 먼저 입지를 다졌지만, 이처럼 전문 미술가들이 보기에도

빈 부르크 극장에 있는 구스타프 클림트,
에른스트 클림트와 프란츠 마슈의 천장화

우아한 수작들을 계속해서 만들어냈기에 클림트는 점점 미술계에도 이름을 알립니다. "빈 캔버스가 있는 한 언제나 희망은 있다"라고 말하던 클림트였으니, 조금 길을 돌아갔다는 사실이 그를 주저앉히지는 못했습니다.

　시련은 다른 곳에서 찾아옵니다. 1892년 아버지와 동생 에른스트가 병으로 연이어 세상을 떠난 것입니다. 특히 둘도 없는 예술적 동지이자 함께 벽화를 그리던 동료였던 에른스트의 이른 죽음은 성공 가도를 달리

던 클림트를 상실감과 절망의 구덩이에 빠뜨렸습니다.

3년. 클림트가 붓을 들지 못하고 동생을 그리워하며 내면 깊이 침잠한 시간입니다. '삶이란 무엇인가', '우리는 대체 무엇을 위해 살아가는가'. 삶과 죽음 그리고 나약하게만 보이는 인간의 운명은 이때부터 클림트의 인생에서 매우 중요한 화두가 되죠. 단순히 의뢰받은 천장화를 잘 그리는 데서 벗어나 진짜 무엇을 이야기하고 싶은지를 비극적인 사건을 계기로 찾아가는 아픈 과정을 거친 겁니다.

1895년이 되어서야 클림트는 다시 작품을 내놓기 시작합니다. 그리고 그의 작품은 이전과는 확연히 달라졌습니다. 그림 〈사랑〉을 보면, 낭만적이기만 한 제목과는 달리 의미심장한 요소가 너무나 많다는 것을 확인할 수 있죠. 여인을 안고 있는 남자는 여인에 비해 훨씬 어둡게 채색되어 있고, 상단에 그려진 아이와 여인은 무엇을 상징할까 궁금해집니다.

인간의 운명과 구원에 대해 고민하며 자신만의 세계관을 구축하기 시작한 클림트. 더

구스타프 클림트
〈사랑〉
1895

는 우아하며 고전적인 그림만을 그리지는 않고, 철학과 가치관을 담은 상징적인 요소를 함께 그려 넣습니다. 이 새로운 화풍에 대해 당시 미술계는 다양한 반응을 보였죠. 보수적인 주류 미술계는 당연히 클림트의 변화에 대해 거부 반응을 보였습니다. 전시회에서 출품을 거절당하는 것은 예사였죠.

의뢰받은 것을 그대로 그리지 않고 자신의 철학을 담기 시작한 클림트에게, 생계를 위해 해오던 벽화 제작은 더 이상 어울리는 일이 아니었습니다. 붓을 다시 들기 1년 전이었던 1894년 빈 대학의 천장화를 의뢰받은 클림트는 2년이 지난 후에야 스케치를 전달합니다. 그러나 벽화를 의뢰한 대학 측은 펄쩍 뛸 수밖에 없었죠.

대학의 4대 학문으로 여겨지던 신학, 의학, 철학, 법학 중 '신학'을 뺀 세 학문을 주제로 담아내는 벽화였죠. 대학 측에서는 학문을 주제로, 학문의 위대함과 인간의 무한한 가능성을 담은 웅장한 분위기를 원했습니다.

하지만 클림트가 전달한 스케치 중 일부인 위 그림을 보면, 전혀 그

구스타프 클림트
〈빈 분리파 제1회 전시회 포스터〉
1898

런 분위기는 느껴지지 않습니
다. 스케치 속 인간은 나약하고
두려움에 떠는 듯 보이죠. 학문
의 위대함은커녕, 삶의 무게에
짓눌린 것처럼 등이 굽은 사람
이 가득한 스케치를 대학은 완
강히 거부합니다. 결국 대학 측
과 기나긴 공방을 벌인 끝에 작품은 벽화가 되지 못했습니다. 클림트는
주류 미술계를 떠나기로 결심하죠.

1897년 빈 미술가 협회를 탈퇴하고, 마음 맞는 신진 화가들과 함께
'빈 분리파'라는 새로운 집단을 만들어 초대 회장이 된 클림트. "내 작품
을 가로막는 불쾌하고 하찮은 것들은 벗어버리고 자유를 회복하겠다"라
는 말로 포부를 드러냈습니다. 빈의 주류 예술로부터 스스로를 분리시킨
다는 이름대로, 첫 전시회의 포스터부터 강력합니다. 분리파를 상징하는
테세우스가 보수적인 주류 미술계를 상징하는 괴물 미노타우루스를 물
리치는 모습을 담았죠.

공격적인 포스터 덕분이었을까요? 호기롭게 시작한 빈 분리파는 첫

전시부터 대성공을 거둡니다. 오스트리아 황제까지 다녀갔을 정도였죠. 이후 빈 분리파는 거대하게 성장했고, 에곤 실레와 오스카어 코코슈카 등의 신진 예술가를 발굴해 후원하기도 했습니다.

운명에 휩쓸리는 인간 존재의 나약함과, 그럼에도 삶을 지속해야 할 의미를 계속해서 탐구한 클림트는 점점 인간의 나체를 주요 소재로 삼기 시작합니다. 특히 여성을 주로 모델로 삼으며 매혹과 관능미, 에로티시 즘을 탐구하죠. 클림트는 여성의 관능이야말로 순수한, 인간적인 아름다 움이라 여겼습니다. 퇴폐적이라는 비판에도 아랑곳하지 않았죠. 그리고 자신만의 작품 세계를 그 어떤 것에도 방해받지 않고 완성하기 위해, 성 공 가도를 달리던 1905년 돌연 빈 분리파를 떠나 홀로 개인 작업에 몰두 하기 시작합니다.

어렸을 때부터 접했던 고전 벽화의 양식, 최고의 건축장식가로서 구 축해 온 섬세한 표현 양식, 그리고 관능이란 개념에 몰두하며 추구한 순 수한 아름다움. 이 모두를 녹여낸 시기의 작품들이 모두 클림트의 대표 작이 됩니다. 이미 성공을 통해 경제적으로도 부유했으니 어린 시절 자 신에게 영감을 가득 주었던 귀금속 공예의 부활, 다시 말해 황금의 사용 도 가능해졌죠. 금박의 사용으로 이제 클림트의 그림은 타의 추종을 불 허하게 됩니다. 고귀하고 신비해진 것입니다.

클림트가 담아내고자 하는 감정은 이제 한 단계 위로 올라갑니다. 더 이상 인간은 나약하지 않았죠. 클림트는 '환희'를 담고 싶어 했습니다. 금 박은 이러한 의도에 최적의 재료였습니다. 그림 그 자체로 빛을 낼 수 있 었으니까요.

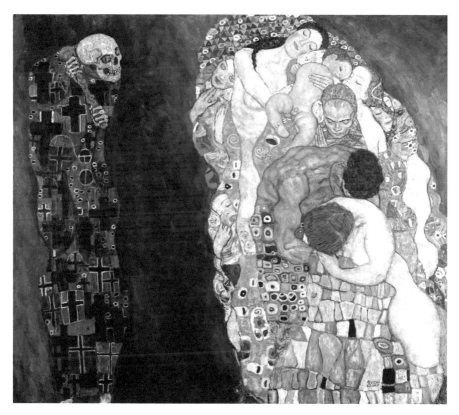

〈키스〉를 다시 볼까요. 입맞춤은 찰나의 순간이지만, 사랑의 본질은 끝없이 기억되죠. 녹슬지 않는 금은 이 순간을 영원히 박제합니다. 죽음이 예정된 인간이지만, 죽음의 위협에도 불구하고 숭고한 가치는 절대 변색되지 않으며 인간은 그를 향해 용기를 가지고 나아가죠.

뇌출혈로 반신불수가 되기 2년 전에 완성한 〈죽음과 삶〉으로 클림트의 이야기를 마치고자 합니다. 탄생, 고통과 환희, 삶 그리고 피할 수 없는 죽음. 이 모든 것이 결국 하나의 원형이라고 말하는 듯한 작품. 작품에는 금빛이 보이지 않지만, 그 이상으로 빛나는, 어떠한 종류의 통찰이 느껴지죠. 누군가 오랜 시간 공들여 감각한 삶의 방식은 그 어느 것보다도 고귀할 테니 말입니다.

모네는 왜
수련을 그렸을까?

클로드 모네
〈수련〉
1906

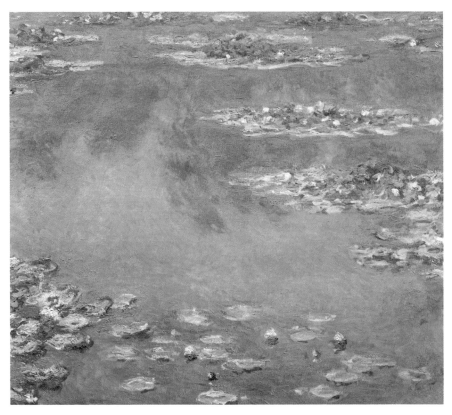

모두들 내 작품을 논하고 이해하는 척한다.

마치 이해해야만 하는 것처럼.

단순히 사랑하면 될 것을.

_**클로드 모네**

바삐 오가는 출근 시간 길거리의 사
람들. 목표로 보이는 곳, 이를테면 지하철역이나 버스 정류장, 카페나 회
사 건물 외에는 어디에도 시선을 두지 않는 듯 보입니다. 점심시간에도
마찬가지죠. 모두 같은 메뉴를 왁자지껄 먹고 나와서는 커피를 손에 든
채 또다시 이야기를 나눕니다. 퇴근 시간에는 너무 힘들고 피곤해 눈꺼
풀이 저절로 내려오니 주위를 살필 틈이 없죠.

그러나 이렇게 사는 동안에도 풍경은 계속 변하고, 빛의 방향과 색
그리고 질감은 시시각각 모습을 달리하며 만물을 비춥니다. 아주 익숙해
눈에 들어오지 않았던 주위 풍경이 퍼뜩 눈에 들어오는 날이 간혹 있는
데요. 그럴 때마다 우리는 흠칫 놀라고 약간의 경이로움마저 느끼죠. 비
록 곧 바쁜 일상에 치일 감정이라 하더라도 그런 순간이 존재했다는 것
만큼은 잊을 수가 없죠.

프랑스 화가 클로드 모네(1840~1926)는 '빛의 화가', '인상파의 창시
자'라고 불립니다. 빛에 따라 시시각각 변하는 자연 속의 소재를 포착해

고유한 화풍으로 표현한 풍경화를 남기며 새로운 회화의 시대를 열었다고 평가받죠. 그는 프랑스 농촌을 주 배경으로 한 작품을 아주 많이 남겼는데, 특히 좋아해 자주 그렸던 소재가 있습니다. 바로 수련이죠.

1893년부터 세상을 떠나기 직전까지 30년 가까운 세월 동안, 모네가 수련을 화폭에 담아낸 것만을 세어도 무려 250여 점에 달합니다. 모네 하면 바로 수련이 떠오르며 모네 작품의 정수라고 인정받을 정도입니다. 그런데 모네는 30년 동안 왜 계속해서 똑같은 소재로 그림을 그려낸 걸까요? 지겹지는 않았을지 의아할 정도로 말입니다.

다음 그림은 각각 1919년 그리고 1922년에 그려진 수련입니다. 최초로 소개된 〈수련〉은 1906년 작이죠. 화폭에 담긴 연못은 모두 같은 공간으로, 바로 모네가 살았던 집의 정원에 있는 연못이었습니다. 19세기 후반부터 파리 근교의 지베르니에 집을 짓고 생활한 모네는 정원을 꾸미는 데 정성을 가득 쏟았습니다. 공을 들여 설계하고, 정원사를 고용해 식물을 세심하게 배치한 후 가꾸었죠. 지금도 프랑스에 찾아가면 모네의 아름다운 집과 정원, 그리고 연못이 잘 남아 있는 것을 볼 수 있습니다.

이곳에서 모네는 자신이 애정을 쏟아 꾸며낸 연못과 그 위에 떠 있는 수련을 매일같이 관찰해 화폭에 담아냅니다. 비슷한 구도와 장소에서 매

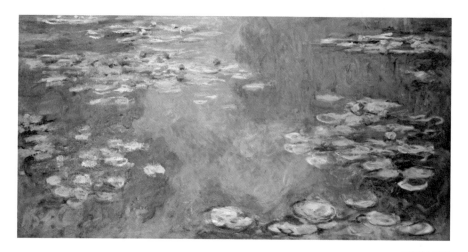

클로드 모네
〈수련〉
1919

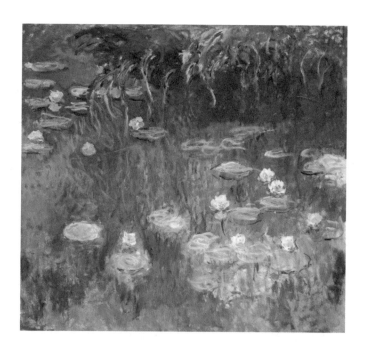

클로드 모네
〈수련〉
1922

번 다른 그림을 그려냈죠. 그날그날의 빛이 다르므로 수련의 모습 역시 전혀 달라지니까요. 보통 사람으로서는 상상하기 어려운 끈기입니다. 게다가 작품 크기 역시 아주 거대했으니 더욱 대단한 일이었죠. 프랑스 오랑주리 미술관에서는 어마어마한 크기의 〈수련〉을 볼 수 있죠.

〈수련〉 연작뿐만 아니라 모네의 풍경화 대부분이 이런 식으로 제작되었습니다. 같은 장면을 다른 시간대에 다른 모양의 빛을 담아 다른 인상으로 여러 번 그렸죠. 채링 크로스 다리를 그린 다음 두 작품처럼 말입니다. 덕분에 모네 작품에서 우리는 시간과 계절이 지남에 따라 어떻게 색과 빛이 변화하는지 느껴볼 수 있습니다. 흔히 그림은 움직이지 않는다고들 하지만, 모네의 캔버스에서만은 왠지 시간이 흐른 것만 같죠. 익숙한 풍경 탓에 잊고 있던 시간의 흐름이 어느 순간 감각됩니다.

모네가 풍경화를 그리기 시작한 것에는 재미있는 일화가 있습니다. 사실 어린 시절의 모네는 캐리커처를 주로 그렸죠. 학교 공부에 흥미가 없었던 모네는 대신 짬이 날 때마다 주변 사람의 얼굴을 모사한 그림을 그려댔고, 꽤 인기를 누렸죠. 동네에 입소문이 나서 용돈벌이를 할 수 있을 만큼이었다고 하니 말입니다. 그때 그린 캐리커처만 800여 점에 달한다고 합니다. 그중 일부는 아직도 남아 있는데, 캐리커처에서 어린 모네의 익살스

모네가 그린 캐리커처

클로드 모네
〈채링 크로스 다리〉
1900년경

클로드 모네
〈채링 크로스 다리〉
1903

러움을 엿볼 수 있죠. 아름다운 풍경화로 유명한 화가의 어린 시절, 재미있는 반전이죠.

이 시기 모네는 한 미술 재료상의 진열장에 자신이 그린 캐리커처를 전시할 기회를 얻게 됩니다. 모네의 그림 옆에는 외젠 부댕이라는 화가의 풍경화가 놓여 있었죠. 모네는 부댕의 작품을 마음에 들어 하지 않았습니다. 지나치게 사실적이고 웅장하다고 생각했죠. 그러나 부댕은 모네의 재능을 한 번에 꿰뚫어 봅니다. 짧은 순간에 대상의 특징을 포착해 기가 막히게 묘사한 모네의 작품에 감탄한 부댕은 끈질기게 부탁해 마침내 모네를 만나게 되죠. 모네를 만난 부댕은 그의 인생을 바꿀 제안을 합니다. 바로 야외에서 풍경을 그리는 '외광 회화'에 도전해 보라고 추천한 것이었죠.

19세기에는 바깥에서 그림을 그리는 일이 흔하지 않았습니다. 기술이 발전하지 않아 무거운 장비를 많이 대동해야 했기 때문이죠. 그러나 모네가 어린 시절을 보낸 19세기 중반, 튜브 물감이 발명되어 상용화되면서 훨씬 간편하게 야외에서 그림을 그릴 수 있게 됩니다. 게다가 워낙 빠르게 특징을 잡아내는 모네의 능력을 이미 확인했으니, 부댕은 모네가 외광 회화의 적임자라고 확신한 것이죠.

참 신기한 일이었습니다. 모네는 부댕의 그림을 좋아하진 않았지만, 부댕이 우리가 지금 알고 있는 모네가 자라나도록 씨앗을 뿌리고 물을 준 거나 마찬가지니까요. 부댕의 추천을 받아들여 이젤을 들고 밖으로 나간 모네는 곧 자연의 빛이라는 대상에 한없이 빠져듭니다.

이후 모네는 몇 년간 파리에 머무르는데, 그때도 루브르 박물관에 처

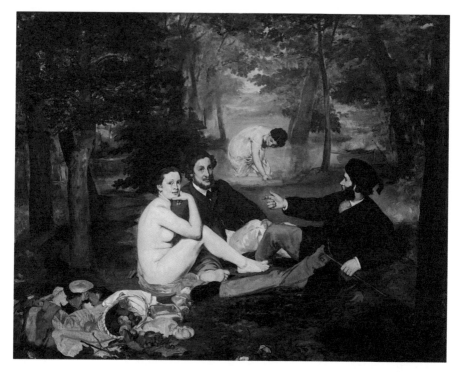

에두아르 마네
〈풀밭 위의 점심 식사〉
1863

박혀 옛 거장의 기술을 모사하는 다른 화가들과는 달리 항상 바깥을 향
했습니다. 그러면서 전통 예술에 환멸을 느껴 자신처럼 젊고 '기존과는
다른' 생각을 지닌 작가들이 모인 화실에 들어가죠. 그곳에서 오귀스트
르누아르를 비롯한 젊은 동료들을 만나 함께 새로운 접근법을 연구합니
다. 전통을 거부하는 아들에 대해 아버지가 분노하며 재정적 지원을 끊
기까지 했지만 이미 마음을 정한 모네는 발길을 되돌리지 않았죠.

클로드 모네
〈풀밭 위의 점심 식사〉
1865~1866

이 당시 젊은 모네 패거리의 우상 중 한 명은 바로 에두아르 마네였
습니다. '오해받지만 굴하지 않는 예술가'의 표상이었으니까요. 그의 〈풀
밭 위의 점심 식사〉에 얽힌 유명한 일화가 있죠. 한 전시회에 두 개의 누
드화가 출품되었습니다. 알렉상드르 카바넬의 〈비너스의 탄생〉과 마네
의 〈풀밭 위의 점심 식사〉. 카바넬의 작품은 숭고하다는 찬사를 받았으
나, 마네의 작품은 외설스럽다는 비난을 받으며 낙선합니다. 이유는 단

하나. 카바넬의 여성은 신화 속 존재이고, 신성한 느낌을 풍기며, 수줍은 자세를 취하고 있습니다. 그러나 마네의 작품 속 여성은 홀로 벌거벗은 채 남자들과 함께 있고, 정면을 당당히 응시하고 있죠. 색채 역시 어둡습니다. 이 작품에 쏟아진 비난이 오히려 젊은 예술가들을 자극했죠.

고지식한 기존 미술계에 반기를 들고 싶었던 모네는 마네의 그림을 오마주해 〈풀밭 위의 점심 식사〉라는 작품을 그리기도 했습니다. 비슷한 소재와 색감을 사용했으면서도 자신만의 화풍이 살아 있죠.

이렇게 공공연히 반기를 드는 모네가 주류 미술가들의 눈에 곱게 보였을 리가 없습니다. 1860년대 후반부터 모네를 비롯한 신진 작가들의 작품은 자꾸만 전시를 거부당하죠. 그러자 모네, 르누아르, 피사로 등이 모여 1873년 새로운 조직을 만들고, 이듬해 4월 스스로 첫 전시회를 열죠. 이때 모네가 출품한 작품이 대표작 중 하나인 〈인상, 해돋이〉입니다.

이 전시회는 언뜻 보자면 실패했습니다. 같은 시기에 열린 권위 있는 미술 전시회에는 매일 1만여 명이 입장했는데, 이 전시회에는 100명 안팎의 관객만이 방문했죠. 그마저도 대부분은 '붓질조차 서투르다'며 전시 작품을 비웃었습니다. 특히 예술 비평가 루이 르루아는 모네의 〈인상, 해돋이〉를 가리켜 "벽지 문양의 밑그림만도 못한 막연한 인상에 불과하다"라고 비난했다고 합니다. 그러나 이미 주류에서 벗어난 젊은이들에게 이런 조롱은 오히려 즐거움을 주었죠. 그들은 르루아의 말을 인용해 자신들을 스스로 '인상주의자'라 부르기 시작합니다. 이것이 바로 오늘날 가장 사랑받는 사조 중 하나인 '인상주의'의 탄생이었죠.

이미 길을 택했으니 모네가 할 일은 자리에 앉아 쏟아지는 빛을 받으

클로드 모네
〈인상, 해돋이〉
1872

며 눈앞을 천천히 관찰하고 화폭에 옮기는 것뿐이었습니다. 1883년 지베르니에 정원 딸린 집을 구하면서 앞서 언급한 〈수련〉 연작이 시작되죠. 자연의 빛에 시시각각 변화하는 연못은 빛을 사랑하는 모네에게는 더할 나위 없는 영감의 원천이었습니다.

수면에 아슬아슬하게 떠 있는 수련은 불분명한 형태로 오묘함을 더했죠. 날이 갈수록 모네의 수련은 형태 대신 인상을 표현하기 시작했고, 작품은 점점 더 거대해졌기에 가까이 서면 추상적으로 보이기까지 했습니다. 관객들과 평론가들은 그래서 〈수련〉 연작이 추상 회화의 출발점이라고 평가하기도 합니다.

나이가 들어 백내장에 시달릴 때도 수련을 놓지 않던 모네는 1926년, 여든여섯 살에 세상을 떠납니다. 오랜 친구 조르주 클레망소는 "모네에게 검은색은 없다!"라고 외치며 관 위에 드리워진 검은 천을 치우고, 대신 색으로 가득한 꽃무늬 천으로 관을 덮었다고 하죠. 빛과 자연을 사랑한 인상파의 창시자 클로드 모네에게 가장 어울리는 장례식이었습니다.

매일 달라지는 풍경에 대한 애정. 순간적인 인상을 담기 위한 오랜 기다림. 빛과 색채에 대한 순수한 동경. 이것이 모네의, 그리고 인상주의라는 사조의 특징일 것입니다. 연못에 뜬 수련을 매일같이 바라보며 모네는 익숙했던 것의 경이로움을 더듬어 찾아내는 기쁨을 누렸습니다. 지금의 우리는 어떨까요. 오늘은 잠시 서서, 흔들리는 나뭇잎이 빛을 흡수하고 또 반사하는 모양새를 가만히 지켜보고만 싶어지는 날입니다.

마티스의 그림은
왜 행복해 보일까?

앙리 마티스
〈춤 II〉
1910

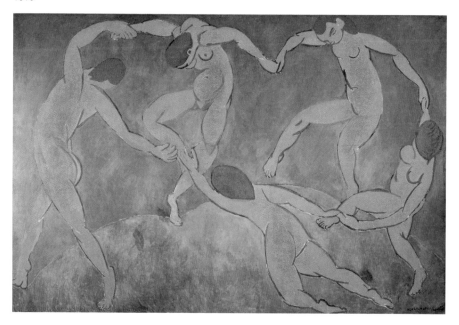

나는 얼룩 없이 균형 잡힌 그림을 그리고 싶다.
지쳐버린 이에게 휴식처 같은 그림을.
_앙리 마티스

"예술은 현실을 얼마나 반영해야 하는가?" 아마 인간이 지구상에서 사라지는 그 순간까지 이에 대한 논쟁은 끝나지 않을 겁니다. 현실이 어둡고 처절할수록 밝은 빛과 희망을 향해 끈질기게 고개를 돌리는 사람이 있는 반면, 사명을 짊어지고 억압과 부조리를 고발해야 한다는 사람들도 있으니까요.

그리고 이번에 만나볼 화가 역시 그러한 논란의 한복판에서 많은 비판과 오해를 사야 했던, 그러나 자신의 신념을 결코 꺾지 않았던 인물입니다. 프랑스 화가 앙리 마티스(1869~1954)죠.

앞 작품은 앙리 마티스의 대표작 〈춤Ⅱ〉입니다. 형태와 색감이 모두 강렬하고 원시적이죠. 사람들은 자유로워 보이고, 동시에 그들의 몸이 만들어내는 선은 유려하지만 확신에 차 있습니다. 현실과 삶을 찬미하는 듯 춤추는 사람들은 순수하고 행복해 보입니다.

마티스를 수식하는 말은 많습니다. '색채의 마술사', '야수파의 창시자', '피카소의 라이벌'. 또한 마티스의 작품을 두고 Happy Art, '행복한

예술'이라고도 부르죠. 물론 아주 오래 전부터 많은 작가가 작품 속에 기쁨과 환희를 담으려 했던 건 당연합니다. 너무나도 흔하게 화폭에 담겨왔던 감정이죠. 그런데 왜 유독 마티스 작품에 저런 수식어가 붙었을까요?

그것은 바로 마티스가 두 번의 세계대전을 모두 겪어야 했던 비운의 세대였기 때문입니다. 더군다나 전쟁의 중심지였던 프랑스에서 말입니다.

마티스는 프랑스의 부유한 곡물 상인 집안에서 태어났습니다. 가족들은 모두 마티스가 변호사가 될 것을 바랐죠. 실제로 마티스는 법을 공부했고 법원에서 일하기도 했습니다. 그러나 스무 살이 되던 해 삶에 큰 변화가 일어납니다.

심한 맹장염을 앓게 된 마티스. 수술 후 회복을 위해 병상에 누워 지루해하는 아들에게 어머니는 작은 선물을 해줍니다. 다름 아닌 물감 통이었는데요. 후에 마티스는 어머니의 선물이 "일종의 파라다이스였다"라고 말하기도 했죠. 자신의 손으로 직접 어떠한 세계를 창조해 낼 수 있다는 사실에 흠뻑 빠진 마티스는 스물둘에 처음으로 예술가의 꿈을 꾸게 됩니다.

물론 가족의 반대는 거셌습니다. 스물둘은 그때에도 이미 삶의 궤적을 바꾸기에 늦은 나이로 여겨졌으니까요. 마티스는 예술대학에 진학하

기 위해 아버지와 협상을 벌였고, 강력한 조건하에 허락을 얻어냅니다. "고전적인 화풍만을 그려라. 그렇지 않으면 등록금 지원을 끊어버릴 테다!" 허튼 생각 하지 말고 기존의 코스를 잘 따라가라는 아버지의 엄포였죠.

등록금은 받아야 하니 처음에는 아버지의 지시에 순응했습니다. 마티스가 예술대학에 들어가 그린 초기작들은 아주 차분한 정물화였죠. 그러나 늦은 나이에 삶을 뒤엎으면서까지 예술의 길을 택한 마티스가 정물화 따위에 만족할 리가 없었다는 건 충분히 예상 가능한 일일 테죠.

마티스는 점점 '색'과 '빛'에 몰두하게 됩니다. 그 두 요소만 생각하면 마티스의 상상력은 풍선처럼 커졌죠. 특히 친구인 존 러셀이 소개해 준 반 고흐의 작품이 마티스에게는 계시와도 같았습니다.

거칠면서도 화려한 색감, 그 안에 담긴 고흐만의 분위기. 마티스는 자신에 앞서 먼저 색과 빛을 탐구한 인상주의 화가들의 작품을 사 모으기 시작합니다. 로댕, 고갱, 고흐, 세잔. 젊은 마티스가 이러한 화가들의 작품을 모으려면 무리를 할 수밖에 없었죠. 빚을 한 푼 두 푼 지더니 결국 파산 위기까지 내몰립니다. 그러나 아랑곳하지 않고 계속 작품을 수집하죠. 마치 영화 한 편을 만들기 위해 영화를 수백 편 보는 감독 지망생처럼 말입니다.

1905년 이후 마티스는 친한 작가들과 함께 각지를 돌아다니며 전시회를 열기 시작합니다. 젊은 예술가들답게 이들의 작품은 모두 어딘가 강렬하고 거칠었죠. 1906년 열린 한 전시회에 마티스는 〈모자를 쓴 여

인〉을 출품했고, 친구들도 각자의 화풍으로 그려낸 작품을 내걸었죠. 그리고 고대 느낌의 조각상을 그 가운데 세웠습니다. 그러자 한 평론가는 "야수들에게 다비드상이 둘러싸인 모양새였다"라고 평했는데, 사실 이는 칭찬이 아니라 비판의 의미에 가까웠습니다. 그러나 마티스와 친구들은 오히려 이 표현을 재미있어했죠. 자신들의 화풍을 '야수파'라 부르기 시작했고, 언론들도 같은 명칭을 사용했습니다.

야수파는 곧 유명해집니다. 앞서 이야기했듯 비판도 만만찮았습니다. "사회와 현실에 대한 깊은 생각이 결여되어 있다. 야수파의 순수함은 거짓이다." 이러한 비판에 마티스는 "나의 곡선들은 미치지 않았다"라는 말로 대답하며, 계속 자신만의 밝고 순수한 색감과 행복을 그려내는 일에 매진합니다.

1906년 마티스는 한 살롱 안에서 한창 주목받는 젊은 화가를 만납니다. 바로 파블로 피카소였죠. 피카소는 마티스보다 열두 살 어렸지만 나이는 중요하지 않았습니다. 금세 세기의 라이벌이 되죠. 다루는 소재도 정물과 여성의 얼굴 등으로 비슷했죠.

그러나 표현 방식은 전혀 달랐습니다. 피카소는 상상 속의 대상을 우울하고 심각하게 그려냈지만, 마티스는 자연 속의 대상을 밝고 순수하게 그려냈습니다. 이토록 상반되었기에 대중이 이러쿵저러쿵 비교 논평을 일삼기에도 딱 좋은 대상이었죠.

이 시기 마티스는 〈삶의 기쁨〉이라는 작품을 선보입니다. 자연과 사람의 경계를 모호하게 만드는 선, 아주 선명하고 강렬한 색. 맘껏 뛰노는

앙리 마티스
〈모자를 쓴 여인〉
1905

앙리 마티스
〈삶의 기쁨〉
1905~1906

사람들을 보기만 해도 환희를 느낄 수 있는 작품이죠. 세상에 존재하지 않는 천국을 그려낸 듯한 이 작품은 마티스의 정수로 평가받기도 합니다. 그러나 작품을 발표한 후의 비판은 거셌습니다. 당시 유럽 사회의 분위기는 극도로 어두웠기 때문이죠. 전쟁에 대한 불안감이 팽배했고, 사회적 문제들은 끝없이 터져 나왔습니다. 비평가들은 마티스가 이러한 사회 분위기를 모른 척한다고 공격했습니다. 라이벌 피카소 역시 마티스를

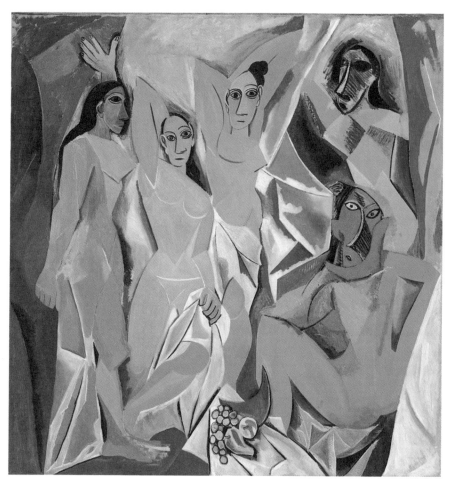

파블로 피카소
〈아비뇽의 처녀들〉
1907

의식한 듯 우울한 느낌의 경쟁작을 내놓았습니다. 바로 〈아비뇽의 처녀들〉이었죠.

물론 마티스에게도 고민의 시간은 있었습니다. 바로 1차 세계대전을 겪던 시기였죠. 이 전쟁은 마티스의 작품 세계에도 큰 영향을 주었습니다. 색채는 어두워졌고, 우울한 감정이 화폭을 뒤덮었죠. 마티스가 자신의 화풍과 당시 주류로 평가받던 입체파 사이에서 진지하게 고민하던 시기이기도 했습니다.

그러나 전쟁이 끝나면서 마티스는 다시 자신의 강렬하고 원색적이며 밝은 작품 세계로 돌아옵니다. 입체파가 흥미롭기는 하지만, 자신의 감각적인 본성에 직접 와닿지는 못한다고 설명했죠. 잠시 한눈을 팔았던 걸 보상이라도 하려는 듯 마티스는 이전보다 더 '천국 같은' 작품들을 그려냅니다.

한번 마음을 굳게 정하고 난 마티스는 더는 방황하지 않았습니다. 1939년에 2차 세계대전이 발발했지만, 마티스는 계속해서 자신의 스타일을 밀고 나가죠. 사람들은 마티스가 의도적으로 사회 현실을 외면한다고 비난했습니다. 과연 마티스가 자신이 처한 상황을 몰랐을까요? 마티스가 살던 프랑스를 점령한 나치는 예술 활동에 직접적으로 관여하며 독재 정치를 일삼았습니다. 전통에 반하는 야수파의 작품은 히틀러에게 '저질 작품'으로 매도당했죠. 위협을 느끼면서도 마티스는 고집스레 프랑스를 떠나지 않았습니다. 그러니 마티스가 괴로운 현실과 대중을 외면했다는 비난은 아무래도 정확하지 않은 듯합니다. 어쩌면 전쟁의 한복판

에서 누구보다 모진 시간을 보냈을지 모르니까요.

전쟁이 끝나고 이제 막 평화가 찾아오나 했는데 또 다른 시련이 닥칩니다. 위암에 걸린 것이죠. 대수술을 거쳐 간신히 전이는 막아냈지만 마티스는 휠체어와 병상 신세를 지게 됩니다. 몸이 부자유스러우니 작품 활동은 숫제 극한의 신체적 도전에 가까워졌죠. 그러나 마티스의 화풍은 변하지 않습니다. 행복과 환희, 원시와 본능, 빛나는 색감. 세상을 떠나는 그 순간까지도 마티스는 계속해서 천국을 그려내는 붓을 멈추지 않습니다.

사람들은 참 쉽게 다른 사람의 사상과 행동을 평가하죠. "저 사람은 잘못 생각하고 있어. 저 사람은 저런 식으로 표현해선 안 돼." 그러나 감각에, 감정에 정답이 있을까요? 세상에는 수많은 사람이 있고 개개인의 성격은 모두 다릅니다. 하나의 세상을 감각하는 수만 가지의 감정을 어떻게 다 옳고 그름이라는 잣대 하나로만 판단할 수 있을까요? 평생을 오해받았던 마티스는 그럼에도 언제나 행복을 이야기했죠. 그리고 우리는 지금 마티스의 그림을 보며, 그가 말하고자 했던 이상이 무엇인지 조금은 알 수 있을지도 모릅니다.

빨간색

타오르는 불. 새빨간 입술과 흘러내리는 피. 초대받은 사람만이 걸을 수 있는 레드 카펫. 정지 신호등, 위험 표지판. 잘 익은 사과와 톡톡 터지는 방울토마토. 향기로운 장미와 튤립. 눈물을 쏙 빼도록 혀를 자극하는 매운맛. 빨갱이라는 옛 시대의 용어. 2002년 거리를 메웠던 붉은 악마 티셔츠. 투우사와 플라멩코.

빨간색을 떠올리면 함께 연상할 수 있는 이미지들입니다.

빨간색은 초록, 노랑과 함께 인간의 눈에 가장 쉽게 인식되는 색 중 하나죠. 일부 인류학자들은 원시 시대의 인류가 '빛'을 상징하는 흰색 이후 두 번째로 인식한 색채가 바로 빨간색이었다고 주장하기도 합니다. 또 다른 학자들은 인류 역사에서 최초로 이름이 붙여진 색채가 바로 빨간색이었다고 이야기하기도 하죠. 어느 쪽이 진실이든, 확실한 것은 모든 자연의 색채 중에서 빨강만큼 강렬하게 눈과 뇌리에 박히는 색은 없다는 사실입니다.

빠르게 인식되었던 만큼 인류는 빨간색을 아주 오래 전부터 사용했습니다. 선사 시대의 예술 작품과 동굴 벽화에서 빨간색을 어렵지 않게 접할 수 있죠. 붉은 토양에서 염료를

구하기 쉬웠기 때문이기도 했습니다.

고대 문명이 발달하면서 빨간색은 '쉽게 구할 수 있는 색'이나 '강렬한 색' 외의 새로운 의미를 갖기 시작합니다.

고대 로마인들은 몸에 흐르는 피의 색인 빨강이 '건강'을 상징한다고 여겼습니다. 검투사나 군인들의 몸에 붉은 흙이나 염료를 바르곤 했던 것이 바로 이 때문이었죠. 육체적인 강인함을 강조하기 위함이었습니다. 그리고 이 연장선상에서 빨강은 '승리'를 뜻하게 되기도 합니다. 강하고 단단한 육체를 가진 붉은색의 군인들이 적을 무찌르고 돌아오면, 이를 축하하는 개선 행사에서 빨간색을 자주 사용했죠. 이 시기 군인들을 축하하기 위해 내걸던 붉은 천을 현대의 '레드 카펫'의 시작으로 보는 역사학자들도 있습니다. 물론 군인이 아닌 일반 시민들도 기념할 만한 일이 있으면 빨간색 띠를 두른 토가를 입는 식으로 특별한 날 빨간색을 즐겨 사용했죠.

로마인들은 한 걸음 더 나아가 빨간색을 얻을 수 있는 안료를 개발하기도 했습니다. 진사라는 광물에서 추출된 이 안료는 이전의 빨간색보다 훨씬 선명한 농도의 색채를 낼 수 있었죠. 그러나 이 안료를 손에 넣으려면 목숨을 걸어야 했습니다. 진사에 독성이 강한 수은이 함유되어 있었기 때문이죠. 이 때문에 진사에서 안료를 추출하는 작업은 노예나 죄수에게 맡겨졌습니다. 그리고 그들은 이것을 일종의 사형 선고로 여겼죠. 더 강한, 더 큰 승리를 이끄는, 더욱 특별한 빨강을 추출하기 위해 역설적으로 많은 사람이 목숨을 잃어야 했던 셈입니다.

시간이 지나면서 빨강은 힘과 권위를 상징하는 색으로 확고히 자리 잡습니다. 또한 가톨릭이 유럽을 지배했던 중세로 넘어오면서 신성함까지 더해졌죠. 예수와 순교자들의 피, '성혈'을 상징하는 색으로 여겼기 때문입니다. 중세 그림 속에서는 예수를 비롯한 각종 성인들이 빨간 옷을 입은 모습을 쉽게 볼 수 있죠.

삶의 모든 요소가 신에게로 귀결되던 중세 시대를 벗어나 인간 중심의 르네상스 시대로 걸음하면서, 화가들은 감상자의 주의를 끌기 위한 용도로 빨간색을 사용하기 시작합니다. 그러려면 더 다채로운 빨간색이 필요했기에 많은 화가가 새로운 안료나 표현법의 개발에 몰두했죠.

이탈리아 화가 티치아노 베셀리오가 그들 중에서도 단연 빨간색의 새로운 지평을 연 선두 주자로 꼽힙니다. 티치아노는 빨간색 안료를 다른 여러 안료들과 섞는 실험을 반복하며 다양한 스펙트럼의 빨간색을 만들어냈죠. 티치아노의 작품 〈성모의 승천〉을 보면 빨간색이란 색채를 다양하게 표현해 내는 기술이 중세와 비교해서 얼마나 많이 발전했는지 여실히 드러납니다. 가볍게 빛나는 빨강, 무겁고 깊은 빨강, 밝거나 어두운 빨강들이 7미터나 되는 높이의 제단화를 압도하고 있죠.

15세기 무렵부터 아시아, 중동 등 새롭게 발을 들인 지역과의 교류가 활발해지며 유럽의 화가들은 더 새로운 빨간색 안료들을 접하기 시작합니다. 그리고 16세기, 유럽 세력이 아메리카 대륙에까지 손을 뻗치면서 빨간색의 역사는 또 한 번 큰 변화를 맞게 되죠. 현재의 멕시코 지역에서 융성하던 아스테카 문명을 정복한 스페인의 탐험가 에르난 코르테스. 그는 그곳의 사람들이 사용하고 있던 붉은색 염료 '코치닐'을 발견하고는 유럽으로 가져옵니다. 코치닐은 본디 그 지방의 선인장에 붙어 서식하는 곤충의 이름인데, 그 곤충에서 추출한 붉은 염료 역시도 동일한 이름으로 불렸죠. 유럽 화가들이 기존에 사용하던 붉은색 안료와는 비교할 수 없을 정도로 선명한 색을 낼 수 있었습니다.

이 당시 유럽에는 염색을 전문으로 하는 직업인들이 모여 만든 길드가 많았습니다. 이 길드의 사람들은 자신들의 상권을 보호하기 위해 코치닐 염료의 보급을 막으려 안간힘을 썼죠. 그러나 이미 상상할 수 없을 만큼 선명한 붉은색의 존재를 알게 된 화가들을 저지할 수는 없었습니다. 곧 코치닐은 유럽 전역에서 사랑받는 염료가 됩니다. 특히 코치

닐을 애용한 것으로 유명한 화가는 네덜란드의 렘브란트죠. 렘브란트의 〈가족의 초상〉을 볼까요. 빨강이라고 한 단어로 표현하기엔 미안할 정도로 넓은 범위의 붉은색을 사용하고 있습니다.

18세기에 들어서며 빨간색은 새로운 의미를 얻게 됩니다. 바로 프랑스 혁명 때문이죠. 혁명의 시기, 급진파들은 붉은 깃발을 사용하며 이를 '자유의 깃발'이라 칭했습니다. 저항의 상징이면서 동시에 급박한 상황을 알리기 위한 수단이기도 했죠. 시위대의 모자와 의복에도 빨간색이 주로 사용되었습니다. 그리고 혁명의 한복판에서 빨간색을 애용하는 이와 같은 관습은 사회주의가 대두되던 19세기 후반까지도 이어집니다. 곧 빨간색은 사회주의 이념을 나타내는 마스코트와도 같아졌죠. 우리나라를 비롯한 몇몇 자유주의 국가들에서는 이 때문에 한때 일상생활에서 빨간색 아이템을 착용하는 것을 금기시하기도 했습니다.

그러나 화가들에게서까지 색채를 앗아갈 순 없죠. 20세기에 들어서며 미술계에 새로운 바람이 불기 시작합니다. 바로 형태와 대상을 넘어 '색' 자체에 집중하는 화가들이 대거 등장한 것이죠. 색채의 마술사라 불리던 앙리 마티스의 작품 〈붉은 방〉은 20세기에 들어서 새롭게 발견된 안료 '카드뮴 레드'를 활용했죠. 마티스는 관객이 색을 통해 감정의 변동을 느낄 수 있다고 여겼습니다.

색을 통해 감정을 전달하고 이끌어내는 화가 중 최고는 아마도 추상표현주의의 대가 마크 로스코겠죠. 실제로 많은 관객이 오로지 빨간색으로만 이루어진 마크 로스코의 거대한 작품 앞에서 한참을 멍하니 서 있다 눈물을 흘리곤 한다죠. 자신조차 이유를 알 수 없는 눈물을 말입니다.

2002년 월드컵 때 태어난 '월드컵둥이'들이 이미 성인이 되었다는 기사를 보고 깜짝 놀랐던 기억이 납니다. 그만큼이나 오랜 시간이 지났죠. 붉은색은 현대사를 지나오며 한때

는 많은 오해를 받았고, 또 무고한 사람들의 삶을 망치기도 했습니다. 그러나 2002년의 새롭고 뜨거운 붉은 물결 아래 태어난 아이들이 어른이 되어 살아갈 세계는 훨씬 자유롭고 밝으며 아름다우리라 믿어봅니다. 갓 성인이 된 월드컵둥이뿐만 아니라 우리 모두를 위해서 말이죠. 한때는 군인들의 승리만을 상징하던 레드 카펫을 모두의 발밑에 깔 수 있는 세계. 모두가 자기 삶의 정당한 주인공이 될 수 있는 세계. 이제는 그려볼 수도 있지 않을까요?

뭉크는 왜
〈절규〉를 그렸을까?

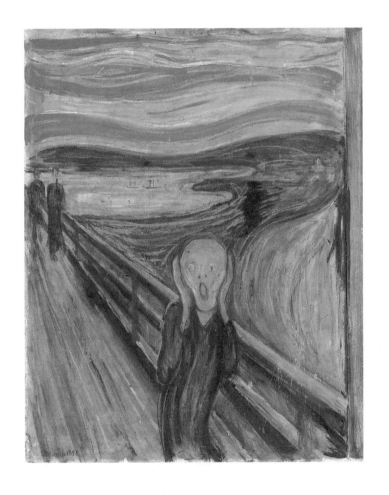

에드바르 뭉크
〈절규〉
1893

●●●

불안과 질병이 없는 나는 방향키 없는 배와 같다.
내 고난은 나 자신과 예술의 일부이며 나와 구분될 수 없다.
그를 파괴하는 것은 내 예술을 파괴하는 것이다.
_에드바르 뭉크

불안하고 고통스러운 삶을 산 예술
가들은 분야를 막론하고 너무나 흔해서 이제는 지나치게 익숙하기까지
합니다. 가끔은 "예술가들이 영감을 얻는 원천이 바로 불행한 삶 아닐
까?"라는 생각마저 들죠. 이 말에 동의하는 사람도, 동의하지 않는 사람
도 있겠지만 확실한 것은 세계를 예민하게 감각하는 것이 예술가들의 특
성이라는 겁니다. 이 날카로운 재능이 위태로운 현실과 만났을 때 축복
과 저주 중 어느 쪽을 향하게 될지는 아무도 알 수 없는 노릇이지만요.

불행 속에서도 작품만은 빛나고 밝은 분위기를 추구한 예술가도 많
습니다. 그러나 반대로 자신의 고독과 혼란스러움을 극한으로 몰아붙여
표출한 사람들도 있죠. 후자의 대표 주자 격인 사람이 노르웨이 출신의
화가 에드바르 뭉크(1863~1944)입니다. 왼쪽 그림 〈절규〉는 너무나 유명
하죠.

에드바르 뭉크는 불안정하게 흔들리는 선과 선명한 색감, 특유의 어
두운 화풍으로 자신만의 예술관을 정립하며 표현주의 거장으로 손꼽히는

화가입니다. 80년 동안 무려 2만 5천 점이 넘는 그림을 그려낸 폭발적인 창작력의 소유자이기도 하죠. 그 수많은 작품 중에서도 〈절규〉는 유독 사랑을 받습니다.

에드바르 뭉크의 모습

휘청거리는 대자연, 불안한 사람의 얼굴 그리고 그 둘을 가까스로 분리해 주는 불안정해 보이는 난간. 현시대를 살아가는 사람들의 고통과 불안을 나타내는 뭉크 작품의 정수라고 평가받습니다. 지금은 〈절규〉가 너무나 익숙해진 나머지 해골 같은 사람의 표정이 숱한 패러디에 쓰이기도 하지만, 그림이 발표된 당시에 관객들은 이 그림을 통해 등골이 서늘해지는 섬뜩함을 느꼈을 터입니다. 뭉크는 왜 '아름다워 보이지 않는' 작품을 그려내야 했을까요? 뭉크는 어떤 삶을 살았기에, 이런 표정을 통해 자신의 내면을 그려내야만 했을까요?

실마리를 작품의 원래 제목에서부터 찾아보죠. 뭉크가 처음 이 작품을 공개할 때 붙인 정확한 제목은 〈자연의 절규〉였습니다. 즉 비명을 지르는 사람은 소재의 일부에 불과했던 거죠. 배경이 된 자연마저 절규하고 있는 것입니다.

그렇다면 작품의 배경이 된 곳은 어디일까요? 바로 노르웨이에 있는 '오슬로 피오르'입니다. 피오르는 뭉크의 고향인 노르웨이에서 흔히 볼

수 있는 특이 지형의 명칭입니다. 빙하가 녹아 만들어진 길고 좁은 만으로, 경사가 가파른 절벽으로 둘러싸여 있곤 하죠. 노르웨이에는 피오르가 아주 많고, 이는 뭉크의 다른 작품에도 주요 소재로 등장하곤 합니다.

지금은 그저 아름다운 풍경 때문에 관광지로 인기를 누리는 피오르가 왜 뭉크에게는 다른 풍경으로 보였을까요?

뭉크는 노르웨이 지방 뢰텐의 빈민가에서 태어났습니다. 집안이 극히 가난했기에, 돈만 있었으면 치료할 수 있는 질병으로 가족들을 떠나보내야 했죠. 다섯 살 때는 어머니를 결핵으로, 열세 살 때는 누나를 폐병으로 잃었습니다. 여동생 중 하나는 우울증으로 인한 착란 증세로 정신병원에 보내졌고, 밖으로 나오지 못한 채 생을 마감했죠. 이렇게 어린 시절부터 비극적인 이별을 여러 번 겪어야 했던 뭉크는 살아가는 내내 죽음의 공포에 시달리게 됩니다. 다른 이와 다르게, 자신의 곁에서만 질병과 광기의 저주가 떠나지 않는 것만 같았죠. 살아 있는데도 자꾸만 죽어서 갈 지옥의 형벌을 떠올리고 몸서리칩니다.

우울과 불안, 공포와 좌절에 찌든 생각은 뭉크의 사랑마저도 방해합니다. 후원자의 자유분방한 부인과 만났지만, 뭉크의 끝없는 의심과 질투에 관계는 파경에 이르렀죠. 뭉크가 사랑했던 고향 후배는 다른 예술가와 뭉크 사이에서 계속 배회하다가 결국 다른 예술가를 택하고 맙니다. 뭉크가 이 후배를 모델로 그린 〈마돈나〉라는 작품을 볼까요. 언뜻 아름다운 듯한 모습이지만, 여러 갈래로 갈라진 머리카락을 통해 그리스 신화에 등장하는 괴물 메두사를 연상하도록 만들었습니다. 본래 몹시 아

에드바르 뭉크
〈마돈나〉
1894

름다운 여자였으나 저주를 받아 머리카락이 모두 뱀으로 변한 메두사. 그의 눈을 보는 자는 즉시 돌로 변한다고 알려져 있습니다. 뭉크가 한때나마 사랑했던 여인을, 그 관계를 어떻게 여겼는지가 잘 드러나는 작품이죠.

서른네 살이 되었을 때 찾아온 세 번째 사랑은 행복한 결말을 맞을 뻔했습니다. 그러나 결혼을 원하는 상대방 요구를 뭉크는 매몰차게 거절해 버리죠. 이전의 사랑에서 받은 상처를 채 치유하지 못한 뭉크가, 행복할 미래를 상상하기보다 다가올 불행의 가능성을 먼저 걱정했기 때문이었습니다.

뭉크는 스스로를 닫아버리고, 사랑과 연대로부터 점점 멀어졌습니다. 그는 이렇게 말했죠. "나는 종종 잠에서 일어나 넓은 방을 응시하며 생각한다. '나는 지금 지옥에 있는가?'" 뭉크는 계속해서 절망의 구덩이를 파곤 그 안에 들어갑니다. 그러니 아름다운 풍경의 피오르도, 자신의 고향인 노르웨이 땅도 그에게는 그저 슬픔이 들어찬 저주의 땅처럼 보일 뿐이었죠.

이러한 자신의 절망을 제대로 담아낼 수 있는 화풍을 연구하던 뭉크는 1889년 파리 엑스포에서 답을 찾습니다. 그곳에서 큰 영감을 주는 화가 세 명의 작품을 접하게 된 것이죠. 바로 툴루즈 로트레크, 빈센트 반고흐, 폴 고갱이었죠. 그중에서도 특히나 폴 고갱의 작품에 깊게 매료되었습니다. 예술은 사람의 일이기에 미술 작품을 제작할 때 단순히 외적인 모습을 똑같이 모사하는 것은 옳지 않다고 생각했던 뭉크와, 자신만

의 감상대로 자연의 색과 형태를 변형해 표현하는 고갱의 자유로운 화풍
은 일맥상통했죠.

　　고갱의 작품 〈우리는 어디에서 와서 어디로 가는가〉를 보면, "눈앞
에 비치는 것이 자연의 전부는 아니다. 영혼의 내면적인 모습 또한 자연

에 담겨 있다"라고 주장했던 뭉크가 고갱의 작품을 보고 얼마나 큰 영감을 얻었을지 조금은 짐작할 수 있습니다. 뭉크는 이 시기 이후 자신의 작품을 통해 공공연히 고갱의 색감과 형태를 연구하죠. 뭉크의 1894년 작 〈재〉를 보세요. 서로 세계를 감각하는 방식은 다르지만, 감각을 화폭에

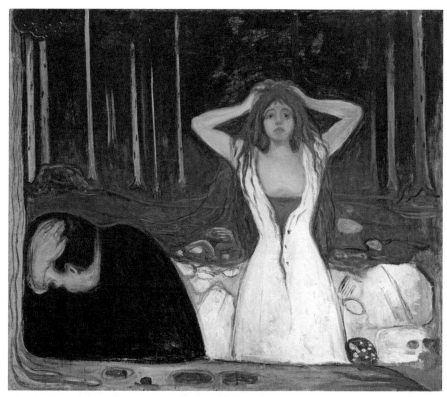

에드바르 뭉크
〈재〉
1894

나타내는 방식만은 닮아 보이지 않나요?

　1889년 12월 아버지가 세상을 떠나면서 뭉크의 가족은 더욱 지독해진 가난에 시달립니다. 빚과 우울감이 함께 쌓여갔고, 뭉크는 언제나 자살을 생각했죠. 그럼에도 작품 활동을 멈추지 않았습니다. 혹은 극한의 상황에서 무언가라도 표출해야 죽지 않을 수 있었기 때문인지도 모릅니다.

이 시기 뭉크의 내면을 담아낸 대표작이 〈멜랑콜리〉입니다. 이 작품을 접한 평론가들은 뭉크를 일컬어 '노르웨이 최초의 상징주의 예술가'라고 평하며 주목하죠. 상징주의는 사물의 보이는 모습을 넘어서 숨겨진 진실을 담아내자는 화풍으로, 인간의 감정, 감각, 꿈 등을 시각적으로 나타내고자 합니다. 즉 이 작품은 뭉크가 유럽 중심부에서 유행하던 화풍에 영향을 받았음을 보여주는 거죠.

노르웨이 바깥의 유럽에도 뭉크의 이름이 알려지기 시작합니다. 그러나 유럽 중심부의 평론가들이 보기에 뭉크의 그림은 이질적이었습니다. '상징주의의 노르웨이화'라고 할까요? 베를린에서 날아온 초청장을 받고 전시회를 가진 뭉크의 그림을 두고 논란이 벌어집니다. 최소화된 표현, 그럼에도 강렬한 인상과 색채. 그러나 뭉크는 오히려 이러한 평단의 설왕설래를 즐겼다고 합니다. 즐긴다기보다는, 웃음 띤 얼굴로 관조하고 있었다는 게 더 어울릴지도 모르겠네요.

에드바르 뭉크
〈멜랑콜리〉
1894

다시 〈절규〉를 볼까요. 이 그림을 그리던 당시의 심정을 뭉크는 글로 남기기도 했습니다.

"두 친구와 함께 길을 걷던 중이었다. 해가 지고 있었는데, 불현듯 우울함이 엄습했다. 하늘이 갑자기 핏빛으로 물들었다. 나는 죽을 것 같은 피로감에 멈춰 서서 난간에 기댔다. 검푸른 협만에 화염 같은 핏빛 구름이 걸려 있었다. 친구들은 계속 걸어갔고, 나는 혼자서 불안에 떨며 자연을 관통하는 거대하고 끝없는 절규를 느꼈다."

대부분 사람이 아름답다고, 로맨틱하다고 느끼는 노을을 전혀 다르게 감각한 뭉크였기에 이토록 혼란스러운 감정을 화폭에 담아낼 수 있었던 것이 아닐까 싶습니다.

타인과의 거리감, 왜 자신만이 다른지 알 수 없는 데서 오는 절망감, 결코 행복해지지 않는 생에 대한 불안. 뭉크는 그렇게 끝내 희망을 찾지 못했습니다. 그러나, 그렇기에 삭막하고 건조한 일상을 사는 지금의 현대인들이 뭉크의 작품 속 인물을 자신과 동일시하는지도 모릅니다. 그렇다면 감정을 화폭에 담아내고자 했던 뭉크는 제대로 성공한 셈이 되겠지요. "내 썩어가는 몸에서는 꽃이 자랄 것이다"라는 말을 남기고 세상을 떠난 뭉크. 이제는 피오르에서 어두웠던 생애 대신 아름다운 풍경을 발견해 낼 수 있을까요?

호쿠사이는 왜 스스로를
미치광이 예술가라고 불렀을까?

가쓰시카 호쿠사이
〈가나가와 해변의 높은 파도 아래〉
19세기경

호쿠사이의 공간 묘사와 세상을 바라보는 시각은 나를 단숨에 매료시켰다.
호쿠사이는 세상을 평면 위에 두고, 모든 것을 추상적으로 보았다.
나는 거기에서 영감을 얻었다.

_데이비드 호크니

 자신을 탄생시킨 예술가의 생애를
이토록 스스로 잘 드러내는 작품이 또 있을까요? 거대한 파도는 마치 먹이를 덮치기 직전의 맹수처럼 날카롭게 발톱을 세우고 있습니다. 파도의 포말은 눈처럼 흩날리고 있고, 배는 금방이라도 뒤집어질 듯 위태롭죠. 그러나 그 혼란 한가운데 작지만 굳건하게 버티고 선 대상이 있으니 바로 후지산입니다. 〈가나가와 해변의 높은 파도 아래〉를 완성한 화가의 이름은 가쓰시카 호쿠사이(1760~1849). 일본의 에도 시대를 살았던 화가로, 〈그림에 미친 늙은이〉라는 자화상을 남겼을 만큼, 말 그대로 '광인 예술가'라 칭할 수 있는 사람이었죠.

 90년의 생애 동안 3만여 점의 그림을 통해 자신이 감각하는 세상을 폭포처럼 쏟아낸 화가. 일본뿐만 아니라 지구 반대편 유럽의 예술 판도까지 뒤흔들었던 세계적인 거장. 반 고흐와 모네가 인상주의를 시작하게끔 영감을 준 장본인.

 18~19세기라고 하면 상당히 먼 과거처럼 느껴지지 않나요? 그런데 얼마나 치열하게 그림을 그리고 얼마나 크고 깊은 족적을 남겼기에 그

과거에 동양의 화가 한 사람이 전 세계에 영향을 미쳤다고 표현하는 게 가능한 걸까요? 아니, 그 이전에 어떤 생애를 살았기에 자신을 '그림에 미친 늙은이'라고 표현하는 자화상을 그려낼 수 있었을까요? 상당히 우스꽝스럽고 자조적인 제목이라는 생각이 들지 않나요?

호쿠사이는 1760년 일본의 에도에서 태어났습니다. 에도는 도쿄의 옛 이름으로, 더 정확히는 도쿄의 동쪽을 흐르는 스미다강 주변을 칭합니다. 여름에는 성대한 불꽃 축제가 열려 인파로 북새통을 이루는 곳이기도 했죠.

이 당시 에도에서는 '우키요에'가 선풍적인 인기를 끌고 있었습니다. 우키요에란 당시 일본 서민들의 일상을 담은 목판화를 이르는 말로, '우키요'는 '덧없는 세상'을 뜻하는 일본어입니다. 즉 거창하거나 고귀한 대상이 아니라 평상시 주변에서 흔히 볼 수 있는 대상을 다뤘다는 의미죠. 당대 유흥을 책임졌던 가부키 배우들과 유곽의 게이샤들을 주 모델로 하여 목판을 조각한 후 그림을 대량으로 생산해 판매하는 방식으로 돈을 버는 장인이 많았습니다.

십 대였던 호쿠사이는 이러한 우키요에의 목판을 만드는 작업장에서 처음으로 일을 시작합니다. 판각공의 조수가 되어 목각판을 깎는 법을 배웠는데, 이는 아주 까다롭고 섬세한 작업이었습니다.

그림을 디자인한 화가의 붓 터치, 선이 끊긴 부분의 세밀한 모양, 역동적이고 생생한 선의 표현을 모두 살려 조각해야 했기 때문이죠. 비록 신분이 낮은 사람들을 그려 팔 용도의 작품들이었지만, 아마 이때부터

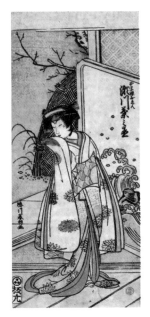

가쓰시카 호쿠사이
〈세가와 기쿠노조 3세〉
1779

몸에 익힌 집요함이 호쿠사이라는 화가가 표현해 내는 세상의 밑거름이 되었을 것입니다.

열아홉 살이 되던 해 호쿠사이는 당대 최고의 우키요에 학교를 운영하던 가쓰카와 슌쇼의 제자가 되고, 슌쇼에게서 많은 영향을 받으며 본격적으로 그림을 공부하게 됩니다. 호쿠사이의 데뷔작으로 알려진 〈세가와 기쿠노조 3세〉는 게이샤를 그린 작품인데, 스승인 슌쇼의 화풍을 적극적으로 차용한 느낌이 나죠.

재미있는 것은 배경에 그려진 한 폭 병풍입니다. 아까 봤던 〈가나가와 해변의 높은 파도 아래〉와 매우 유사한 형태의 파도가 작게 그려져 있죠. 〈가나가와 해변의 높은 파도 아래〉가 칠십 대에 만들어진 작품이라는 점을 헤아려 보면, 마치 어리고 서툴러 바닷물에 발을 담그는 것조차 두려워했던 소년이 세월을 거치며 점점 능숙하고 대담해져 마침내 집채만 한 파도를 마주한 배 위에서도 당당히 노를 저을 수 있는 노장으로 컸다는 느낌을 주기도 합니다.

사실 우키요에로 큰돈을 벌 수는 없었습니다. 누군가는 '겨우 소바 두 그릇 정도를 먹을 돈을 벌었을 것'이라고 표현하기도 했죠. 물론 호쿠

가쓰시카 호쿠사이
〈단오절〉
1824~1826

사이의 빛나는 천재성을 손님들이 알아 봐 준 일화도 전해 내려옵니다. 앞의 〈단오절〉은 호쿠사이가 처음으로 돈을 받고 그린 그림으로 알려져 있는데요. 가운데 살짝 보이는 붉은 도깨비 같은 형상에 주목해야 합니다.

아이의 초상화를 의뢰한 부모의 마음은 시대와 국가를 막론하고 매한가지일 것입니다. 아이가 건강하게 탈 없이 자라기를 바라는 마음 하나겠죠. 가운데 있는 아이의 초상화를 의뢰받은 호쿠사이는 즉흥적으로 저 붉은 형상을 그려 넣습니다. 쇼키(鍾馗)라는 이름의 일본 전통 신으로, 예부터 액운을 막아준다고 알려져 있죠. 즉 기존의 화풍을 따르는 평범한 작품을 만들어낼 듯하면서도 자신의 스타일을 한 방울 첨가해 넣는 방식으로 천재성을 드러낸 것입니다. 호쿠사이의 재치에 만족한 의뢰인은 그림값을 아주 후하게 쳐줬다고 하는군요. 모르긴 몰라도 소바 두 그릇 값은 넘었을 테죠.

그러나 새로운 화풍에 대한 호쿠사이의 집념은 스승 슌쇼가 죽은 후 학교에서 쫓겨나는 결과로 치닫게 됩니다. 스승의 라이벌 화파뿐만 아니라 중국과 서양의 화풍까지 흡수해 익히는 것을 주위 사람들이 못마땅하게 여겼기 때문이지요. 답습하고 머무르는 사람들에게 진취적인 주변인은 큰 위협으로 다가오게 마련이니까요. 결국 호쿠사이는 "있는 곳에 물들지 말라"라는 말을 남기고 독립합니다.

가쓰시카 호쿠사이
〈소설 바킨 삽화〉
1834~1835

물론 적만 있는 것은 아니었습니다. 천재는 천재를 알아보는 법일까요? 새로운 예술적 자극을 환영하는 당대의 문인들에게 호쿠사이는 아주 좋은 친구이자 영감을 주는 원천이 되었죠. 문인들의 즉흥시 모임에 참석해 그림을 그려주면서 호쿠사이의 실력은 점점 입소문을 타게 됩니다. 그리고 마침내 소설가 교쿠테이 바킨의 책에 들어갈 삽화를 그리며 명성을 얻죠. 밖으로 쏟아져 나올 듯 생생한 호쿠사이의 삽화와 무사들의 활극을 거침없이 써낸 바킨의 소설이 만나면서 책은 날개 돋친 듯 팔려나갑니다. 이 정도의 그림책이라면 지금 출판해도 인기를 얻을 거라는 확신이 드는 생생함이죠.

이제 호쿠사이가 '광인 예술가'로 불린 이유에 주목해 볼까요? 호쿠사이는 기이한 방식으로 작품을 만들어내는 화가로도 유명했습니다. 언젠가는 초대형 그림을 그려내는 행사를 스스로 기획하기도 했죠. 나고야 대사원에 다다미 120장 크기의 종이를 특수 제작해 깔아놓은 후 대나무와 볏짚을 이용해 만든 대형 붓을 들고 그 위를 걸으며 그림을 그린 겁니다.

이 '그림 쇼'를 보기 위해 모인 인파가 인산인해를 이뤘다고 하는군요. 웅성대는 사람들 앞에 서서는 종이 위를 종횡무진 움직이며 그림을 그리기 시작한 호쿠사이. 그림은 해가 질 때쯤에야 완성되었는데, 바로 초대형 달마도였죠. 그림을 끌어 올리는 데만 장정 여럿이 필요했을 정도라고 하니 작품을 보지는 못해도 그 크기를 짐작할 수 있습니다. 그러니 사람들이 얼마나 감탄하고 환호했을까요? 반대로 아주 작은 쌀 한 톨 안에 새를 그리곤 했다는 일화도 전해져 내려옵니다.

이러한 '미친 그림' 일화의 최고봉은 아마도 쇼군 앞에서의 대결일 것입니다. 쇼군은 당시 일본 군대의 총사령관이자 실질적인 지배자입니다. 쇼군은 호쿠사이와 함께 에도 시대 수묵화의 대가 다니 분초를 부른 후 대결을 시킵니다. 두 사람으로서는 당황할 법도 하죠. 수묵화와 목판화는 사실 전혀 다른 두 장르니까요. 아마 쇼군의 부름이 아니었다면 이런 대결에 응하지도 않았을 것입니다.

다니 분초는 자신이 하던 작업 방식대로 입이 떡 벌어지는 풍경화를 그려냈습니다. 그리고 호쿠사이의 차례가 되었죠. 호쿠사이는 가로로 긴 종이를 길게 펼친 후 빗자루처럼 큰 붓을 꺼내 푸른 물감을 쓱쓱 칠했습니다. 지켜보는 사람들은 모두 의구심을 가지지 않았을까요? '과연 그림으로 수묵화의 대가를 이길 수 있을까?'라고 말입니다.

그러나 호쿠사이는 천연덕스럽게 준비해 온 화구 하나를 더 꺼냅니다. 바로 수탉이었죠. 경악하는 사람들 앞에서 아무렇지 않다는 듯 수탉의 발을 붉은 물감에 담갔다 뺀 후, 아까 칠했던 푸른 종이 위를 걷게 합니다. 닭이 유유히 산책을 마치자 호쿠사이는 이런 제목을 붙이죠.

〈다쓰마강의 가을 낙엽〉. 그리고 그게 작업의 끝이었습니다.

누가 이겼을까요?

나이가 들어도 호쿠사이는 한 군데에서 머물지 않고 계속해서 여행을 다니며 다양한 사람들과 어울리고 소재를 잡아채 즉석에서 일필휘지로 쓱쓱 그림을 그리곤 합니다. 이 그림들을 모은 작품이 바로 〈호쿠사이 만화〉 시리즈죠. 현대 일본 만화 기법에까지 영향을 미쳤다고 평가되는

가쓰시카 호쿠사이
〈호쿠사이 만화〉
1819

걸작입니다.

눈에 보이지 않는 콧김을 그려 넣었다거나 얼굴을 자유자재로 반죽하듯 그린 표정을 연작으로 완성하는 등, 자유로운 영혼의 호쿠사이가 아니라면 시도하기 힘들었을, 통통 튀는 표현 방식이 가득합니다. 이 만화들을 보다 보면 호쿠사이가 얼마나 집요하게 세상을 관찰했는지를 알 수 있죠.

그런데 대체 어떤 방식으로 호쿠사이가 서양에까지 알려지게 된 걸까요? 에도 시대에 일본은 네덜란드와 교류하고 있었습니다. 에도를 찾

은 네덜란드 상인들이 그곳 최고의 화가로 이름을 날리기 시작한 호쿠사이에게 주목한 건 자연스러운 결과였겠죠. 그리고 호쿠사이는 이 시기부터 본격적으로 원근법이나 그림자를 이용한 빛의 사용 등 서양 회화 특징을 살린 그림을 그려냅니다. 젊어서부터 서양 화풍에도 관심이 많았던 그이니 기초는 충분했죠.

다음 그림은 〈에도 니혼바시〉로, 서양의 기법을 빌렸으면서도 일본 특유의 색감과 표현법을 잃지 않은 작품입니다. 처음 맛보는 동서양의 조화. 서양 상인들이 달려들지 않을 이유가 없습니다.

물론 호쿠사이가 초인적인 다작을 한 것이 오직 천재성 덕분인 것은 아니었죠. 생계의 문제 역시 컸습니다. 노년의 호쿠사이가 붓을 놓지 못한 이유는 아이러니하게도 손자의 도박 빚이었습니다. 이때의 생활에 대해 호쿠사이는 이렇게 설명했죠. "이번 봄에는 집도, 옷도 없다. 간신히 먹을 것만 남았다. … 피곤하면 옆에 있는 베개를 베고 잠이 들었다가, 잠에서 깨면 다시 붓을 들고 그림을 그리기 시작한다." 그러니 '그림에 미친 늙은이'가 되지 않고서는 살아갈 도리가 없었던 것입니다.

이렇게 자신을 깎아 그림을 그리며 생계를 유지하던 노년의 호쿠사이. 일흔이 되던 해 후지산으로 향합니다. 인간 세상에 싫증이라도 느꼈던 것일까요? 거대한 생계의 파도 앞에서 무력함을 느끼곤 자연에 귀의하려 했던 걸까요? 일본의 중심이자 영생을 의미하는 신적 존재인 후지산에서 호쿠사이는 〈후지산 36경〉 연작을 제작합니다. 그의 화폭에서 인간은 점점 작아지고 자연은 점점 커집니다. 그리고 마침내 세계적으로 명성을 떨칠 그림 〈가나가와 해변의 높은 파도 아래〉를 완성하죠.

가쓰시카 호쿠사이
〈에도 니혼바시〉
1831년경

다시 〈가나가와 해변의 높은 파도 아래〉를 볼까요. 장엄한 자연의 힘, 정면 돌파하기 위해 싸우고 있는 어부들. 그리고 얼핏 보면 거대한 파도와 하나처럼 보이지만 움직이는 파도와 달리 굳건하게 그림의 중심을 지키고 있는 후지산. 거대한 파도에서 떨어진 포말이 마치 후지산에 쌓이는 만년설과 같이 느껴지는 착시 현상을 확인할 수 있는데, 이는 원근법이 적용된 효과입니다. 이 스펙터클한 파도를 초기 작품의 병풍과 비교해 보면, 화가 호쿠사이의 길다면 길고 짧다면 짧았을 생애를 관통하는 어떠한 에너지의 팽창이 느껴집니다.

참, 중간에 퀴즈를 하나 내고는 아직 답을 적지 않았네요.

누가 이겼을까요?

다니 분초는 이런 말로 승복했다고 하는군요.

"내 손바닥에서 식은땀이 멈추질 않았다."

쇼군은 그림에 미친 사람의 손을 들어주었습니다.

쿠르베 작품은
왜 혁명적일까?

귀스타브 쿠르베
〈절망적인 남자〉
1843~1845

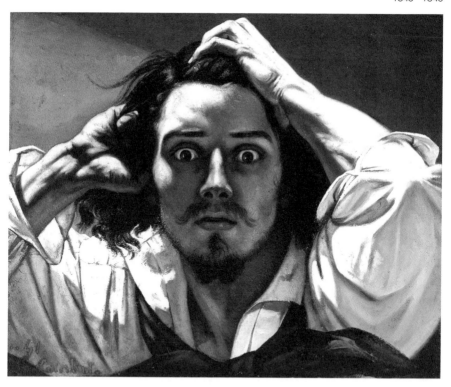

···

나는 천사를 본 적이 없습니다.
보여준다면 하나 그려보죠.

_귀스타브 쿠르베

아트 시어터에서 영화를 관람한 적이 있나요? 보통 상업성을 기대하지 않고 만든 영화, 즉 독립영화나 실험적인 외국 영화, 신예 감독들의 영화 등을 주로 상영하는 극장을 이야기합니다. 보통 단관 혹은 두 개의 관만을 운영하며, 상영관 안에서의 취식 행위가 일절 금지되니 팝콘을 파는 매점 같은 곳은 존재하지 않죠. 입장 시간에 맞춰 자리에 앉으면 광고 없이 곧바로 영화가 시작하기 때문에, 익숙하지 않은 관객들이 5분 후쯤 당황하며 입장하는 일을 종종 발견하기도 합니다.

이런 곳에서 상영하는 영화들은 관객을 불편하게 하는 경우가 많습니다. '여가'를 위해 만들어진 영화가 아닌 거죠. 두 시간을 보고 나면 이틀, 이 주, 두 달 동안이나 참혹했던 영화 속 서사와 고통받는 인물들이 머릿속을 떠돕니다. 외면하고 싶지만 사실 관객은 이미 알고 있습니다. 세상 어디에서는 분명히 그러한 일이 벌어지고 있다는 것을요. 그리고 진작 외면할 거였다면 아예 처음부터 그런 영화엔 관심조차 가지지 않았을 거라는 사실을 말이죠.

앞의 자화상 〈절망적인 남자〉를 그린 사람은 19세기 프랑스의 사실주의 화가 귀스타브 쿠르베(1819~1877)입니다. 유복한 지주 가문에서 태어났으나 가난하고 비참한 민중의 밑바닥을 화폭에 옮겼던, 그래서 현실에 눈 돌린 채 기분을 좋게 해주는 '미적인' 작품들만을 보고 싶어 했던 기성 관객의 외면을 받았던 화가죠.

서른 살이 되던 해 그린 〈돌 깨는 사람들〉이 1849년 살롱에 등장하자 대중은 일제히 '추하다'며 욕설을 퍼부었습니다. 세로 165센티미터, 가로 257센티미터의 엄청난 크기의 작품에 담긴 주인공 때문이었죠.

이 당시 대형 회화는 귀족과 왕족밖에 주문할 수 없었습니다. 그림에 들어가는 재료도, 작가의 작업 시간도 어마어마하게 소요되었기 때문에 재료비와 인건비를 모두 충당할 수 있는 의뢰인은 부유층뿐이었죠. 게다가 이러한 대형 작품을 걸어둘 공간 또한 부유층만이 확보할 수 있었죠.

그런데 이 대형 회화의 두 주인공은 귀족과 왕족이 아닙니다. 평범한 민중 중에서도 가장 가난한, 하루하루의 생계를 걱정해야 하는 사람들이었죠. 셔츠는 찢어졌고, 신발은 닳았으며, 손은 더럽습니다. 그림이 워낙에 컸으니 화폭의 이 두 사람은 거의 실물 크기에 육박했죠. 학교에 가지 못하고 돌을 깨는 것으로 생계를 유지하는 어린아이를 가까이서도 본 적 없는 파리 살롱의 관객들에게 쿠르베의 그림은 알고 싶지 않은 진실을 담고 있었던 겁니다.

쿠르베는 대체 왜 이런 그림들을 그렸을까요? 그리고 어디에서 힘을 얻어 비난을 딛고 자신이 하고 싶은 이야기를 밀고 나갈 수 있었을까요?

귀스타브 쿠르베
〈돌 깨는 사람들〉
1849

젊은 시절의 쿠르베는 도드라지는 인물은 아니었습니다. 그저 다른 화가 지망생처럼 루브르 박물관에서 대가들의 작품을 모사하거나, 파리 인근 숲의 경치를 그리곤 했죠. 1844년 살롱에 입선하며 데뷔를 이뤄낸 작품 〈검은 개를 데리고 있는 쿠르베〉에서는 이후의 강한 사회 비판적 면모가 전혀 드러나지 않습니다. 목가적인 풍경, 등 뒤에 있는 책에서 보이는 지식인으로서의 자부심. 또 피부와 복장은 모두 깔끔합니다. 선배 작가들의 낭만주의 사조가 잔뜩 묻어 있죠.

그러나 4년 후인 1848년, 쿠르베의 인생은 큰 변곡점을 맞게 됩니

다. 바로 2월 혁명 때문이었죠. 1830년의 7월 혁명 이후 프랑스에는 새
로운 군주가 즉위했지만, 여전히 소수의 부유한 지주층이 권력을 잡고
있었습니다. 선거권을 확대해 달라는 시민의 요구가 거절당하고 1847년
큰 경제불황까지 닥치자, 결국 1848년 2월 민중은 폭발하고 맙니다.

　파리의 젊은 지식인은 대부분 혁명을 지지하는 편에 섰습니다. 도시

곳곳에서 세상을 바꾸기 위한 사상 그리고 이를 반영한 예술에 대해 열띤 토론을 벌였죠. 부유한 집안에서 태어났던 쿠르베 역시 이 시기 동료들에게 자극을 받고, 자신이 생각지 못했던 현실에 대해 눈을 뜨게 됩니다.

특히 이때 쿠르베에게 큰 영향을 준 사람은 시인 보들레르와 무정부주의자 조제프 프루동이었죠. 주거지도 정해놓지 않고 떠돌던 보들레르는 쿠르베의 화실에도 방문하곤 했는데, 시인의 정치적, 사회적 성향에 쿠르베 역시 감화되기 시작합니다. 쿠르베와 동향이라 더욱 친교가 깊었던 프루동은 쿠르베가 사회주의 사상을 키워나가는 데 단단히 한몫했죠. 쿠르베는 이 두 사상적 스승의 초상화를 각각 남기기도 했습니다. 존경의 의미가 느껴지죠.

이제 쿠르베는 더 이상 부유한 지주의 화초 같은 아들이 아니었습니

귀스타브 쿠르베
〈보들레르의 초상〉
1848~1849

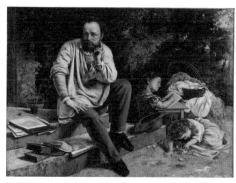

귀스타브 쿠르베
〈프루동과 그의 아이들〉
1865

귀스타브 쿠르베
〈오르낭의 매장〉
1849~1850

다. 그는 인간 개개인의 존엄을 인정하는 자유주의와 인간의 평등에 주
된 관심을 가진 사회주의 사상에 경도됩니다. 쿠르베의 이러한 변화를
대표하는 그림이 바로 앞서 나왔던 〈돌 깨는 사람들〉인 거죠. 비난에도
불구하고 1년 후에는 더 크고 더 현실적인 그림을 들고 살롱에 돌아옵니
다. 세로 311센티미터, 가로 668센티미터의 대작, 〈오르낭의 매장〉이죠.

언뜻 보기에는 〈돌 깨는 사람들〉의 강렬함에는 미치지 못하는 듯합
니다. 그저 흔히 볼 수 있는 마을의 장례식일 뿐이죠. 그러나 이 그림은
'불경스럽다'며 뭇매를 맞습니다. 그 이유를 알려면 당시 화가들이 '죽음'
을 어떻게 다루었는지 들여다보아야 합니다.

이 당시까지의 그림에서 '죽음'이란 소재는 보통 아름답거나 극적인

순간으로 그려졌고 신성시되었죠. 죽는 주인공은 역사적이거나 위대한 인물이어야 했습니다. 공포와 상실감 같은 감정은 잘 드러나지 않았고, 경외심만이 화폭을 채웠죠. 역시나, 가까이에 존재하는 죽음의 위협은 외면한 채 그저 아름다운 면만을 좇은 겁니다.

그러나 쿠르베의 그림에서는 죽은 자가 누구인지 알 수 없습니다. 직업과 지위가 다양한 사람이 모여 있고, 모두 제각기 다른 곳을 바라보고 있죠. 심지어 장례식에 관심이 없어 보이는 사람들도 있습니다. 주제나 교훈이 부재하죠. 이렇게 무의미해 보이는 현실을 이토록 거대한 화폭에 굳이 그려내야만 했다는 사실을 대중은 받아들이고 싶지 않았던 겁니다. 대중의 기대를 배반하는 쿠르베의 시도는 계속됩니다.

1855년 만국박람회에 자신의 작품 출품을 거절당하자 이에 반발해 박람회장 앞에 있는 한 전시관에서 직접 전시회를 열었죠. 박람회 측이 쿠르베의 작품을 거절한 이유는 간단했습니다. '국가의 발전을 과시하고 국민의 애국심을 고취하기 위해' 열린 박람회장에 민중의 흙 묻은 손과 고단한 몸을 묘사하는 쿠르베의 그림을 건다는 건 있을 수 없는 일이었으니까요. 세상에 절대 보여서는 안 될 치부였을 터입니다. 쿠르베는 진실을 숨기는 상류층의 위선을 꼬집는 시위를 코앞에서 벌인 셈이죠. 언제나 존재하고 있지만 예술에서는 부정당한, 돈 없고 힘없는 민중을 직시할 때가 되었다고 외친 겁니다.

이때 출품을 거부당한 작품 중 하나가 바로 〈화가의 작업실〉입니다. 가운데 위치한 쿠르베 자신을 기준으로 왼쪽과 오른쪽의 분위기가 사뭇 다르죠. 오른쪽에는 쿠르베를 지지하는 지식인들이 있습니다. 우리와 구

귀스타브 쿠르베
〈화가의 작업실〉
1854~1855

면인 시인 보들레르, 프루동 그리고 쿠르베의 후원자 알프레드 브뤼야스
등이죠. 그들의 얼굴은 쿠르베를 향하고, 시선은 그림에 단단히 꽂혀 있
습니다. 그림을 외면하거나 비난하지 않고 쿠르베가 그리는 현실을 직시
하죠.

　왼쪽에 위치한 사람들은 상인, 노동자, 실업자 등의 민중입니다. 쿠
르베는 그들을 바라보고 있지만 그들에게서는 지친 기색이 역력합니다.
주저앉아 있는 사람들도 있죠. 캔버스 바로 뒤쪽에는 반라의 남자가 마
치 십자가에 걸린 듯한 포즈를 취하고 있습니다. 허망함과 죽음의 냄새

가 짙죠. 사람들 사이에는 모자와 기타가 놓여 있는데, 이는 현실이 아닌 이상을 꿈꾸는 낭만주의의 몰락을 상징합니다. 매일 근근이 먹고살아야 하는 사람들에게는 사치에 불과한 물건들인 거죠.

쿠르베는 이 그림에 대해 이런 편지를 남겼습니다. "왼쪽에 있는 이들은 죽음을, 오른쪽에 있는 이들은 생명을 먹고 산다." 예술로서 이 두 집단을 연결해야 한다고 굳게 믿은 쿠르베의 신념이 이 작품을 가득 채우고 있습니다.

쿠르베는 그림으로만 이야기하지 않고 직접 사회 운동에 참여하기도 했습니다. 1871년, 나폴레옹 3세의 무능함에 시민이 항쟁을 일으키자 쿠르베는 화실을 나와 함께 거리로 나섭니다. 이 항쟁을 '파리 코뮌'이라 부르죠. 이를 통해 세계 최초로 노동자 계급의 자치 민주 정부가 탄생했습니다. 사회주의 정책이 실행된 것도 역사상 처음이었죠. 2개월 만에 막을 내렸지만 말입니다.

〈화가의 작업실〉에서 가장 앞에 앉아 있는 사냥꾼의 모델이 바로 나폴레옹 3세입니다. 1851년 쿠데타를 일으켜 시민의 공화정을 무너뜨리고 황제가 된 그에게 쿠르베는 시민 계급을 위협하는 사냥꾼의 옷을 입힌 겁니다.

파리 코뮌이 실패로 끝나면서 쿠르베 역시 잠시나마 옥살이를 하게 됩니다. 이 당시 그린 그림이 〈송어〉인데요. 낚싯바늘에 입이 꿰인 채 뭍에 올라와 헐떡이는 송어의 절박한 모습에서 우리는 쿠르베가 얼마나 절망적인 심정이었을지 짐작할 수 있습니다.

 결국 재산을 몰수당한 쿠르베는 스위스로 망명하고, 얼마 지나지 않아 생을 마감하게 됩니다. 끝까지 자신이 그토록 원했던, 진정한 자유와 평등의 세상은 만나지 못한 거죠.

 쿠르베에게는 단단한 신념이 있었습니다. 그리고 싶은, 그려내야만 할 대상과 주제가 명확했죠. 뜬구름 잡는 이야기는 그에게 유효하지 않았습니다. 그는 이렇게 말했죠. "예술을 위한 예술이라는 게으른 목표를 달성할 생각은 없습니다." 그에게 붓은 현실을 목청 높여 알리는 수단이었던 겁니다.

 이토록 견고한 가치관이 존재했기에 그는 끝까지 아무도 보려 하지 않는 밑바닥에 시선을 둘 수 있었을 테죠. 공손하게 인사하는 후원자 브뤼야스 앞에서 고개를 빳빳이 들고 있는 아이러니한 포즈로 유명한 작품 〈안녕하세요 쿠르베 씨〉를 보며 이만 쿠르베 씨를 보내기로 하죠. 자기 자신을 굳게 믿고 사회에 몸을 던지던 한 예술가의 모습이 당신에게 어떤 마음을 품게 하나요?

귀스타브 쿠르베
〈안녕하세요 쿠르베 씨〉
1854

초록색

오월의 색. 햇빛을 가득 받고 자라난 풀과 무성한 나뭇잎. 아직 익지 않은 과일. 숲과 산, 우주에서 바라본 지구의 땅. 어린아이들의 안전한 등하교를 책임지는 녹색어머니회. 앞으로 나아가도 좋다는 신호등의 표시. 비상구의 색깔. 밝게 빛나는 에메랄드와 깊고 부드러운 색감의 비취. 〈위키드〉의 마녀와 〈헐크〉의 괴수.

초록색을 떠올리면 연상할 수 있는 이미지들이죠.

초록색은 자연에서 가장 흔하게 찾아볼 수 있는 색입니다. 대부분 식물은 광합성을 위해 엽록소를 지니고 있어 초록색으로 자라나고, 많은 곤충 역시 잎사귀 사이에 숨어 포식자로부터 몸을 보호하기 위해 유사한 색깔을 띱니다. 그만큼 인류에게는 몹시 익숙한 색이죠(도시에서 태어나 자라는 현대인들에겐 회색이 더 익숙할지도 모르겠지만요). 초록을 뜻하는 영어 단어 green 역시 자연에서 왔습니다. 풀을 뜻하는 grass, 자란다는 뜻의 grow와 같은 뿌리의 어원을 가지고 있죠.

자연에서 가장 쉽게 보이는 색인 만큼 아주 먼 고대에서부터 초록색은 자연의 생명력,

재생력, 재탄생 등의 의미를 가졌습니다. 고대 이집트에서는 그뿐만 아니라 수확과 작물과 연관지어 번영과 풍요를 뜻하는 긍정적인 의미로서 초록을 자주 사용했죠. 다산, 부활, 생명을 상징하던 신 오시리스는 녹색 피부를 하고 파라오의 수염을 기른 모습으로 그려지곤 했습니다. 특히 죽은 자의 영생을 약속하는 신으로서 상류층의 무덤 벽화와 부장품에 자주 등장했죠.

이집트인들은 바다의 색을 '강한 녹색'이라 지칭하는 경우가 많았다고 합니다. 고대 그리스인들도 비슷했습니다. 녹색과 파란색을 종종 같은 색으로 묶어 인식하곤 했죠. '초록'이란 단어가 바다와 나무의 색을 동시에 나타냈습니다. 그러고 보니 우리나라에서도 '초록 바다'라는 말을 쓰죠. 아마 세계 전역에서 빈번하게 나타나는 현상이었을지도 모릅니다. 넘실대는 강한 생명의 힘을 떠올리게 하는 색깔이라는 의미에서 두 색은 일맥상통하는 면이 있네요.

초록색이 이슬람교의 상징이 된 것 역시 비슷한 맥락이었습니다. 이슬람교가 위세를 떨치던 나라들은 대부분 사막 지대로 이루어져 있죠. 따라서 풀과 나무, 물을 상징하는 초록색은 번영과 낙원, 오아시스를 의미했습니다. 이에 무함마드는 초록색을 상징색으로 선택했죠.

그러나 이상하게도 서구 사회에서는 초록색이 부정적인 의미로 사용되는 경우가 다른 문화권에 비해 훨씬 잦았습니다. 중세 시대 서양에서 녹색은 악마, 마녀, 독초 등을 표현하는 색으로 활용되었죠. 학자마다 다양한 해석을 내놓고 있지만 가장 유력한 것은 종교적인 문제입니다. 12세기를 전후하여 무슬림과 기독교도들 사이에 반감이 고조되었고, 십자군 전쟁이라는 길고 지루하며 비참했던 싸움까지 일어났죠. 따라서 기독교인들 사이에서는 이슬람의 상징인 초록색이 '악'을 대표하는 상징이 된 것입니다.

화가들에게 '혼색'을 금기시했던 중세 시대의 풍습도 녹색을 배척하는 데 한몫을 단단히 했습니다. 중세 시대에는 순수함과 금욕을 강조했기 때문에 분야를 막론하고 어떠한 물질을 '섞는' 행위가 옳지 못한 것으로 간주되었죠. 녹색은 원색이 아니라, 노란색과 파란색의 조합으로 만들어지는 색입니다. 따라서 중세 시대의 화가가 녹색을 사용하는 것은 매우 어려운 일이었죠. 실제로 중세 시대의 회화 작품을 아무리 살펴보아도 녹색을 찾기는 하늘의 별 따기입니다.

종교의 권위가 약해지던 르네상스 시대로 넘어오면서부터 화가들은 비로소 혼색을 자유로이 할 수 있게 되죠. 이때부터 예술가들은 여러 색의 조합을 통해 색감을 풍부하게 만드는 것을 연구했습니다. 녹색 역시 다시 평가받기 시작했죠.

르네상스 시대, 옷의 색깔은 사회 지위와 직업을 나타내는 수단으로 쓰이곤 했습니다. 녹색 염료를 이용해 염색한 옷은 잦은 세탁과 강한 햇빛에도 잘 손상되지 않았지만 염료 자체가 귀했기 때문에 값이 천정부지로 뛰어올랐죠. 이 때문에 부유층만이 녹색 옷을 입을 수 있었습니다. 다 빈치의 〈모나리자〉에서 모델이 입고 있는 옷 역시 원래는 녹색입니다. 시간이 지나 색이 변했지만 말이죠. 이 시기에 그려진 많은 회화 작품의 녹색이 지금은 변질되어 녹색으로 보이지 않습니다. 아직 좋은 염료를 찾아내지 못했던 거죠.

18세기에 접어들며 사람들은 합성 색소와 염료를 개발해 냅니다. 이제야 비로소 초록색 염료가 본격적으로 보급되고 애용되기 시작했죠.

이 시기 낭만주의 화가들은 초록색을 자연스러움과 편안함을 담아내는 중요한 색으로 높이 평가했습니다. 특히 산업혁명이 일어나던 시기, 무채색의 기계와 혼탁한 연기에 질린 사람들이 자연의 생기를 표현하기 위해 초록색을 찾으면서 인기가 급상승했죠. 더 싸고, 더 선명하고, 더 변하지 않는 초록색에 대한 사람들의 열망도 커져갔죠.

아이러니하게도 이 때문에 녹색은 죽음의 색이 되기도 했습니다.

1775년, 스웨덴 과학자 빌헬름 셸레는 우연히 초록색을 띠는 새로운 염료를 추출합니다. 가공법도 쉽고 가격도 쌌으며 쉽게 변색되지도 않았죠. 셸레는 자신의 이름을 따 이 염료를 '셸레 그린'이라 명명하곤 판매를 시작했습니다. 에두아르 마네, 윌리엄 터너 등 당대의 이름 있는 화가들이 이 염료에 열광했죠.

셸레 그린은 곧 그림뿐만 아니라 벽지와 드레스, 심지어는 음식의 색소로까지 활용됩니다. 당시 영국에서는 일주일 동안 2톤에 달하는 셸레 그린이 생산되었다고 하죠.

셸레 그린이 인체에 치명적이라는 사실이 밝혀진 것은 안타깝게도 이미 많은 사람이 죽어나간 후였습니다. 셸레 그린을 이용해 벽을 칠하거나 그 빛깔의 옷을 입은 사람들이 목숨을 잃었죠. 셸레가 비소를 연구하던 중 이 염료를 추출했기 때문이었습니다. 비소는 강한 독성을 가진 물질이죠. 나폴레옹이 사망한 것도 유배당한 세인트헬레나섬의 집이 셸레 그린으로 칠해졌기 때문이라고 합니다. 실제로 2008년 이탈리아의 한 연구소가 분석한 나폴레옹의 머리카락에서는 비소 농도가 현대인의 백 배 넘게 검출되었죠.

그러나 사람들이 지속적으로 의혹을 제기했음에도 염료 제조업자들은 자신들의 이익을 위해 이를 반박하거나 묵인하며, 무려 1960년대에 이를 때까지 판매를 이어나갔습니다. 돈에 미친 기업과 상인들이 겨우 돈 때문에 타인의 생명을 위협한 거죠. 많은 학자가 셸레 그린을 '침묵의 살인자'라 부르는 이유입니다.

19세기 후반으로 넘어오면서 화가들은 단순히 자연을 모방하는 것을 넘어 특정한 감정을 표현하기 위해 녹색을 사용하기 시작합니다. 미국의 예술가 제임스 휘슬러는 회색과 녹색을 섞어 때로는 고요하고 때로는 폭발적인 감정의 변화를 한 폭의 작품에 담아냈죠. 빈센트 반 고흐는 빨강과 초록이 서로 보색 관계를 이룬다는 점에 착안해 여러 가지 실험을 했습니다. 그중에서도 〈밤의 카페〉가 대표적이죠. 이 그림을 그릴 당시 고흐는 사흘 밤낮을 자지 않고 지새우며 카페를 관찰했죠. 점점 과민해지며 광기에 휩싸이던 그의

정신 상태를 빨강과 초록의 강렬한 보색 관계가 여실히 드러내고 있습니다.

20세기 들어서면서 초록색은 조명으로도 자주 사용됩니다. 전력은 적게 사용하면서 다른 색 조명보다 훨씬 눈에 잘 띄기 때문이었죠. 초록색 전등이 신호등에 도입된 것 역시 이 때문입니다. 과학적으로만 보자면 초록은 빨강과 노랑보다 인간의 눈에 잘 보이지 않는 파장의 색이죠. 그러나 오랫동안 빛을 발해야 하니 경제적인 초록색 전등이 '전진'을 나타내는 색으로 가장 적합했던 것입니다.

그뿐만 아니라 전 세계적으로 삭막한 도시화가 가속화되면서 역설적으로 '자연'이라는 상징성은 더 커졌죠. 그린피스와 같은 환경단체를 포함한 여러 거대 집단이 초록색을 상징색으로 사용하곤 합니다.

한때는 가장 많이 보였던 색. 그러나 점점 찾아보기 어려운, 그래서 더욱 소중해지는 색. 초등학교 때 쓰던 공책의 첫 장에는 부드러운 녹색이 한 면 가득 칠해진 경우가 종종 있었죠. '눈을 쉬게 하는 녹색입니다.' 작은 글씨로 그런 안내문이 적혀 있던 기억이 나네요. 저 역시도 그렇게 해야만 녹색을 마음껏 눈으로 들이마실 수 있는 안타까운 도시의 아이였던 셈이죠. 이번 주말에는 가까운 근교에라도 나가, 초록색을 양껏 보며 눈과 마음을 쉬게 하고 싶네요. 당신에게 녹색은 어떤 의미인가요?

뒤샹은 왜
체스 챔피언이 되었을까?

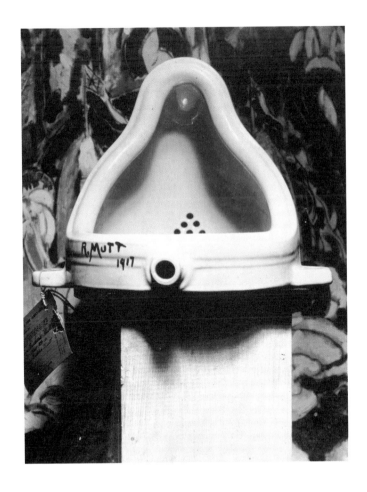

마르셀 뒤샹
〈샘〉
1917

나는 손 기술로 이뤄지는 마법을
믿지 않는다.
_마르셀 뒤샹

'예술'과 '예술 아닌 것'의 경계는 무
엇일까요? 입시용 미술을 평가하는 현장에서 긴 막대기를 들고 아무렇
게나 그림을 가리키며 금세 합격과 탈락을 가르는 모습을 보고 있자면
문득 그런 의문이 듭니다. 누가 어떻게 감히 '예술성'의 정도를 자로 잰
듯 평가할 수 있을까요? 대체 예술이란 무엇일까요?

미술에 관심이 없는 사람이라도 이 작품에 대한 이야기는 한 번쯤은
들어봤을 듯합니다. 〈샘〉이라는 이름이 붙어 미술관에 전시되어 논란을
일으켰다는 소변기 말이죠. 사실 출품은 되었지만 전시되지는 못한 채
전시회장 한편에 방치되었고, 주최 측마저 "변기는 작품이 아니다"라며
혹평했다지만 결국 전시회에 출품된 작품 중 오늘날 사람들의 머릿속에
남아 있는 것은 이 소변기 하나뿐이니, 참 아이러니합니다.

이 소변기에는 'R. Mutt'라는 서명이 되어 있지만 이는 가명이었습니
다. 소변기를 제출한 사람은 당대에 손꼽히던 미술가, 바로 마르셀 뒤샹
(1887~1968)이었죠.

뒤샹을 수식하는 찬사는 넘쳐납니다. 천재 혹은 괴짜. 최초의 모션

맨 레이가 찍은 마르셀 뒤샹의 모습. 1920
ⓒ 예일 아트갤러리

그래픽, 최초의 설치 미술, 최초의 개념 미술의 창시자. 언제나 상상을 뛰어넘는 작품을 만들어내며 현대 미술의 새로운 세계를 연, 20세기 가장 혁명적인 예술가. '현대 예술의 창시자'와 '현대 예술의 이단아'라는 이중적 평가를 동시에 받을 수 있었던 사람.

앞의 〈샘〉 사건으로도 알 수 있지만 뭇사람의 잣대로는 평가하기 어려운 특이한 인물이기도 했습니다. 말년에는 돌연 예술계를 떠나 체스를 두기 시작하더니, 체스 마스터가 되어 국가대표와 체스 챔피언의 자리에까지 오르죠. 전 세계 사람들은 그저 어안이 벙벙할 따름이었습니다. "저 사람, 뭐야? 무슨 생각으로 저러는 거지?" 이 질문이 아마 뒤샹의 평생을 따라다니던 질문이 아니었을까요.

"저 사람, 뭐야? 대체 무슨 생각으로 저걸 예술이라 칭하는 걸까?"

사실 뒤샹 역시도 처음에는 회화로 작품 활동을 시작했습니다. 프랑스 북부 노르망디의 한 도시에서 태어난 뒤샹은 전시회 감상을 비롯한 예술 활동을 즐겼던 가족의 영향으로 어릴 적부터 회화에 재능을 발견합니다.

아무도 예상하지 못하는 괴짜 뒤샹이었지만, 어린 시절에는 기존 화

가들에게 영향을 많이 받았습니다. 특히 후기 인상주의의 강렬한 색과 표현을 담아내며 모네 화풍과 유사하다는 평을 받았죠. 열여덟 살에는 한 전시회에서 마티스의 작품을 접하고 매료되더니 야수파의 화풍까지 곁들여, 날것 그대로를 담아내는 붓 터치를 주로 사용했습니다.

성년이 된 즈음에는 자신의 형이 참여했던 화가 모임을 통해 당시 각광받던 입체파 화풍을 소개받죠. 수줍은 성격이던 뒤샹은 직접 그 모임에 참석하지는 않았지만, 귀동냥으로 얻어들은 입체파의 매력에 빠져듭니다. 단조로운 한 가지 시각이 아니라, 다양한 시점이 한순간에 공존하는 화폭. 비현실적인 상상을 통해 만들어내는 예상 불가능한 이미지. 다양한 기존 화풍에 대한 깊은 이해에 새로운 관점이 더해지니, 뒤샹의 예술 세계 역시 점차 빛을 내기 시작합니다.

이 시기, 입체파 화풍이 유행한 이유가 있었습니다. 대중이 세계가 뒤집히는 관념적 충격을 받았기 때문이죠. 바로 전무후무한 슈퍼스타 과학자 아인슈타인의 특수 상대성 이론 때문이었습니다. '4차원 시공'이라는 완전히 새로운 세계관이, 과학을 전공하지 않은 대중까지 사로잡아 버렸죠. 기존의 우리가 경험하는 3차원 세계에 시간의 관념을 더한 4차원의 개념이 과학뿐만 아니라 문학과 미술 등의 예술 분야에까지 '전혀 몰랐던' 길을 열어준 것이죠.

뒤샹이 이 시기 발표한 다음 작품 〈계단을 내려가는 나체 No. 2〉를 볼까요. 사람인지 로봇인지조차 불분명한 형상. 차라리 무수한 선과 면만이 교차한다고 표현하는 게 더 어울릴 법한 형상입니다. 이는 계단을 따라 내려오는 나신을 다양한 시각에서 관찰한 후 시간의 흐름까지 파괴해

마르셀 뒤샹
〈계단을 내려가는
나체 No. 2〉
1912

재구성한 것이었습니다. 뒤샹 나름의, 회화에 대한 야심 찬 도전이었죠.

뒤샹은 이 작품을 한 입체파 전시회에 출품했으나 전시를 거부당합니다. 분명 어려서부터 그림에 뛰어났고 이 작품에 건 기대가 컸기에 상처도 깊었습니다. 상심한 뒤샹은 작품 활동을 멈추고는, 생계를 위해 도서관의 임시직 사서로 일하게 되죠. 그런데 이 경험이 뒤샹에게 아주 큰 전환점이 되었으니, 새옹지마라고도 말할 수 있을까요?

뒤샹은 사서로 일하며 다양한 철학과 과학 서적을 파고듭니다. 특히 프랑스 수학자 앙리 푸앵카레의 이론에 빠져들죠. 푸앵카레는 '사물 자체가 과학이 아니라, 사물 사이의 관계를 통해서만 우리는 과학에 도달할 수 있다. 이와 같은 관계 외에는 인식할 수 있는 실제라는 것은 존재하지 않는다'고 주장합니다. 뒤샹은 무릎을 치죠. "그렇지, 사물이나 작품 그 자체는 예술이 될 수 없어. 다만 작품을 통해 생겨나는 다양한 관계만이 예술의 본질일 수 있는 것이다!" 다시 말해 작품을 둘러싼 다양한 해석이 바로 예술이라는 뜻이었죠. 그길로 뒤샹은 붓을 꺾습니다. 관습적인 '그리기'를 그만둔 것이죠.

다시금 작품 활동을 시작한 뒤샹은 그러나 전혀 다른 시도들을 합니다. 작품 속에 시공간을 담기 위해 노력했고, 그 결과 이전의 그림이나 조각과는 전혀 다른, 마치 과학 발명품 같아 보이는 작품들이 탄생했죠.

1913년부터 1년에 걸쳐 제작한 〈세 개의 표준 정지기〉는, 전시관에서 언뜻 봐서는 무얼 말하려 하는지 알기 힘듭니다. 1미터 길이의 줄 3개를 1미터 높이에서 수직으로 떨어뜨린 후 바닥에 떨어진 줄의 모양을 기록한 것이기 때문이죠. 가운데 있는 것은 떨어진 줄을 박제한 것이고, 위

마르셀 뒤샹
〈심지어, 그의 독신남들에 의해 발가벗겨진 신부〉
1915~1923

에 있는 곡선형 나무판은 이 모양을 본떠 제작한 겁니다. 뒤샹은 이 작품을 통해, 우리가 '미터'라고 생각하는 표준적인 기준이 우연에 의해 얼마든지 바뀔 수 있다는 점을 시사했습니다. 다시 말해 너무나 익숙해 당연한 것처럼 되어버린 시공간의 권위에 정면으로 도전하는 작품이었죠.

이 시기부터 8년간 작업한 앞의 작품 〈심지어, 그의 독신남들에 의해 발가벗겨진 신부〉 역시 시공간에 대한 뒤샹의 집요한 관심을 그대로 담아냈습니다. 평면 유리 안으로 각종 형태들이 박제되어 있고, 그 뒤로는 너머의 배경이 그대로 보일 수 있도록 위치시켰죠. 따라서 유리 너머는 시시각각 변화할 수 있습니다. 2차원 평면 위에 3차원의 형상들이 박제되고, 시간이 흐름에 따라 배경은 달라지죠. 갖가지 차원이 한 공간에 존재하는 겁니다. 이처럼 시간에 따라 작품이 자연스레 변화하는 장르를 '키네틱 아트'라고 부릅니다. 뒤샹의 시도들이 바로 키네틱 아트의 발판이 된 거죠.

앞서 소개했던 〈샘〉을 내놓은 것도 이즈음이었습니다. 이 전시회는 입점비만 내면 누구나 자신의 작품을 올릴 수 있던 곳이었음에도 뒤샹의 작품을 관객에게 보이려 하지 않았죠. 이에 뒤샹은 "작가가 작품을 선택했는데, 대체 작품을 작품으로 만드는 것은 무엇인가?"라는 논평을 던지며 미술계의 폐쇄적인 시스템을 공격하고 나섰습니다. 작품의 권위를 만들어내는 건 미술관이나 평론가가 아니라 작가와 관객의 자유로운 해석이라는 주장이었죠.

〈샘〉을 통해 뒤샹은 미술계에 새로운 개념을 투척하기도 했습니다.

레디메이드, '이미 만들어진'이라는 의미로 우리말로 하면 기성품을 뜻하죠. 소변기뿐만 아니라 무엇이든지 말입니다. 자전거 바퀴, 선반, 프로펠러. 작가 손으로 직접 만들어내지 않고, 작가가 어느 물건을 선택하기만 해도 작품이 될 수 있다는 주장입니다. 이는 푸앵카레의 주장에 대한 뒤샹의 해석이죠. 예술가에게 중요한 것은 '손 기술'이 아니라 '관계', 즉 어떻게 해석하고 어떻게 개념화하는지의 문제라는 겁니다.

이후에도 뒤샹은 도발적인 작품들을 계속해서 선보입니다. 〈모나리자〉에 콧수염을 그리기도 하고, 스스로 여장을 한 채 '로즈 셀비'라는 이름으로 활동한 적도 있었죠.

대중이 이러한 괴짜 마르셀 뒤샹을 높이 평가한 이유는 당시 시대상과도 맞물립니다. 1910~1920년대는 서구 사회에 큰 변화가 일어난 시기였죠. 새로운 계급이 형성되었고, 기존의 권위는 재편되었습니다. 예술계를 비웃고 무너뜨리며 자신의 주체성을 표현하는 뒤샹에게 젊고 진보적인 사람들은 열광할 수밖에 없었습니다.

그러나 1923년 미국에서 파리로 돌아온 뒤샹은 돌연 예술 활동에 소극적으로 변모합니다. 저택에 칩거하며 체스에 몰두하기 시작하죠. 대중은 뒤샹이 드디어 예술계 전반에 염증을 느꼈다고 단정 지었습니다. 그러나 뒤샹은 아마 다르게 생각한 모양입니다. 체스가 가장 완전한 예술이라고 말하기도 했으니까요. 2차원 평면 위에 놓은 3차원의 말들이 시간의 굴레 속에서 서로와 관계를 맺으며 새로운 가능성을 만들어내는 게임. 이보다 더 뒤샹의 예술관과 맞아떨어지는 것이 있을까요? 그러니

마르셀 뒤샹
〈에탕 도네〉
1946~1966

그에게 체스는 자기 예술의 완성이었던 겁니다.

모두 그런 줄로만 알았죠.

1968년 "하기야 죽는 일도 남의 일이지"라는 묘비명을 남긴 채 세상을 떠난 뒤샹의 스튜디오 구석 밀실에서 대작이 발견됩니다. 죽기 전까지 약 20년간 작업한 마지막 대작 〈에탕 도네〉입니다. 나무로 된 낡은 문 사이에는 작은 구멍 두 개가 있고, 그 안을 들여다보면 하얀 구름과 연못, 그리고 나체가 눈에 들어옵니다. 뒤샹은 순식간에 관객을 목격자 혹은 관음하는 이로 만들어버리죠. 관객은 이 작품을 '감상'한다기보다는 차라리 '경험'하게 되고 맙니다. 뒤샹은 죽는 그 순간까지도, 자신의 작업실에서 새로운 예술적 가능성을 실험하고 있었던 거죠.

"나에게 어려운 점은 지금 즉시 이 시대의 대중을 만족시키는 것이다. 차라리 나는 내가 죽은 후 50년 혹은 100년 후의 대중을 기다리고 싶다." 권위에 도발하고 차원과 시공간을 넘나들며 관계와 개념을 고찰했던 뒤샹이 소변기를 출품한 것이 1917년이었으니, 100년이 넘는 시간이 흘렀습니다. 시간을 넘어서, 뒤샹에게 무슨 이야기를 대답으로 전하고 싶은가요?

호퍼 작품은
왜 고독할까?

에드워드 호퍼
〈밤을 지새우는 사람들〉
1942

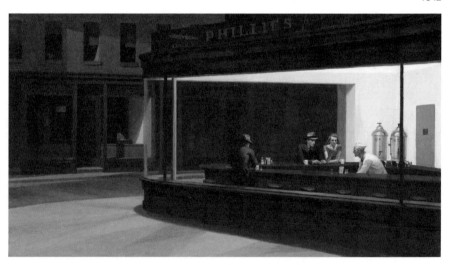

말로 표현할 수 있다면,
그림으로 그릴 이유가 없을 것이다.
_에드워드 호퍼

"나, 힘들어." 친구가 옆에 와서 말합니다. "일상이 지치고 괴로워. 막막하기만 하고 벗어날 방법이 없는 것처럼 느껴져. 그리고 자꾸만 혼자인 것 같아. 이를 어쩌면 좋을까?" 그는 중얼거리며 고개를 푹 숙이죠. 그러면 소중한 친구의 내밀한 고민에 당신은 어떻게 대답할 건가요? 그래도 조금 버티다 보면 좋은 날이 올 거야, 라고 긍정적인 기운을 불어넣어 줄 수도 있겠고, 무슨 일이 있었던 거냐며 세세하게 챙기려 할 수도 있겠죠. 혹은 그저, 나도 너랑 비슷한 느낌을 가지고 있다는 의미를 담아 고개를 끄덕이며 어깨만 감싸 안아줄 수도 있을 겁니다. 위로를 하는 사람도, 받는 사람도 방법은 천차만별이죠. 어쩌면 인위적인 응원보다는 침묵의 긍정에서 더 큰 힘을 얻는 친구도 분명 있을 겁니다.

앞 그림은 미국의 화가 에드워드 호퍼(1882~1967)의 작품 〈밤을 지새우는 사람들〉입니다. 작품 배경은 한밤중의 텅 빈 거리죠. 어두운 밤, 시내는 고요하고 인적이 거의 없습니다. 벽이 통유리로 되어 있어 안이 훤히 들여다보이는 어느 식당만이 외롭게 불을 밝히고 있죠. 맞은편의

가게는 이미 문을 닫았습니다. 오가는 사
람도 보이지 않고 대부분 시민이 잠자리
에 들었을 이 밤, 식당에서 허기진 배를
채우는 세 명의 손님은 얼마나 바쁘고 동
시에 삭막한 하루를 보내야 했을까요?

뉴욕 예술가 에드워드 호퍼, 1937

정면에 보이는 커플의 손끝은 간신히
맞닿아 있고, 등을 돌린 채 홀로 앉아 있
는 남자는 아마도 술 한잔을 곁들이고 있
을 터입니다. 등을 구부리고 있는 식당 주
인 역시도 고단해 보이죠. 식당 조명은 유
리창을 통과하면서 급격히 약해져 가게의 발치에서 툭 떨어지죠. 골목까
지 환히 밝히기에는 무리가 있어 보입니다.

에드워드 호퍼는 현대인의 복잡하고 고독한 감정을 담아낸 작품들
로 유명합니다. 특히 '소외'의 정서를 조명했죠. 적막함이 감도는 거리,
유행이 지난 옛 양식의 건물, 비어 있는 상업 시설, 홀로 된 사람들. 도시
에 매몰된 현대인의 아픈 곳을 신랄하게 건드리는 호퍼의 작품들은 뜻밖
에도 대중과 미술계의 환호를 동시에 받으며 미국 사실주의를 대표하게
됩니다.

왜 호퍼는 인간의 수만 가지 감정 중에서도 긍정적이지 못한 '소외
감'을 자신의 주요 소재로 선택했을까요? 그리고 어떤 이유로 우리는 이
정적인 그림에서 '공허함'이란 추상적인 개념을 읽어낼 수 있을까요?

호퍼는 미국 뉴욕주에서 중산층 가정의 아들로 태어났습니다. 어릴 적부터 그림을 곧잘 그렸고, 고등학교를 졸업할 무렵에는 화가가 되겠다고 부모에게 선언했죠. 이 당시 미국에서는 삽화가의 수입이 좋았기에 호퍼의 부모는 아들을 뉴욕 상업 미술학교로 진학시키고 삽화를 공부하게 합니다.

이 학교에서 호퍼는 후에 인생 최고의 스승이라고 칭송한 로버트 헨리를 만나죠. 그에게서 기술적인 것도 익혔지만, 무엇보다도 크게 영향을 받은 것은 예술을 대하는 철학의 정립이었습니다. 헨리는 작가가 자신을 믿고, 개인성을 중요시하고, 정직한 감정을 가지고 주위의 삶을 대해야 한다고 설명했습니다. 스승의 가르침을 받은 호퍼는 예술가와 자신의 인생 그리고 시대와의 연관성을 믿게 되었죠. 작가가 주변을 돌아보며 자아를 굳건히 한다면 사회를 제대로 말하는 작품을 그릴 수밖에 없게 될 거라는 신념이었습니다.

학교를 졸업하고 유럽으로 건너간 호퍼. 당시 유럽에서는 입체파, 야수파 등의 현대 미술 양식이 한창 태동하고 있었죠. 그러나 호퍼는 이전 세대의 인상주의에 더 깊은 관심을 갖습니다. 파리에 여러 번 방문해 에두아르 마네, 에드가 드가, 클로드 모네 등의 화가들이 그린 작품을 보면서 그들이 '빛'이란 대상을 어떻게 소화했는지 곰곰이 살폈습니다. 호퍼는 이에 대해 이렇게 말했죠. "내가 이제까지 알고 있던 빛이 아니었다. 그림자도 빛을 발했고, 반사되는 빛 역시 각양각색이었다. 다리 밑에도 특별한 빛이 있었다."

빛에 심취한 호퍼. 그러나 프랑스 하늘의 해가 땅을 비추는 방식과

호퍼의 고향인 미국 하늘의 해가 도시를 비추는 방식은 서로 달랐죠. 당시 유럽 인상주의에 영향을 받은 미국 화가들은 하나같이 프랑스의 부드러운 공기와 빛을 그대로 답습해 그렸습니다. 호퍼는 이를 잘못되었다고 생각했죠. 그가 관찰한 미국의 햇빛은 프랑스의 것보다 강렬했습니다. 그림자는 길게 늘어졌으며 훨씬 어둡고 또렷했죠. 평화로움보다는 적막함이라고 표현할 만한 미국만의 광경을 호퍼는 주변을 진득하게 관찰함으로써 포착해 냅니다.

호퍼가 관찰한 것은 빛뿐이 아니었습니다. 인간의 삶에도 깊은 관심이 있었죠. 풍경화를 그리면서도 인간의 정체성을 중시하고, 다양한 인간의 모습을 시각화했습니다. '인간의 시점에서 본' 풍경을 화폭에 담는다는 개념이 호퍼의 예술 철학에는 매우 중요한 목표였던 겁니다. 인간은 그 안에서 끝없이 회의하고, 자아에 대해 고민하며, 정체성을 붕괴하고 다시 쌓기를 반복합니다.

미국으로 돌아온 직후에 그린 1909년 작 〈여름 실내〉를 볼까요. 옷을 반만 걸친 여인이 신발도 신지 않고 침대 아래에 맥없이 주저앉아 있습니다. 고개를 푹 수그린 채여서 얼굴은 보이지 않죠. 오른쪽에 있는 창에서 빛이 들어오는지, 바닥에 환한 창문 모양의 빛이 반사됩니다. 그러나 침대 안쪽 구석은 어둡죠. 침대의 이불이 바닥까지 끌리지만 여인은 그걸 챙길 새가 없어 보입니다. 강한 색채 대비와 두껍게 발라진 물감, 햇빛에 의해 하얗게 드러나는 피부에서 인상주의 영향도 느낄 수 있죠.

호퍼는 이 얼굴 모를 여인을 관객이 자신으로 치환해 볼 수 있게끔

에드워드 호퍼
〈여름 실내〉
1909

의도했습니다. 개인의 정체성은 언제라도 시대에 뒤떨어지거나 더 중요
하다고 여겨지는 기계적 가치에 의해 말살되고 있었죠.

　　이 그림이 그려지기 조금 전인 19세기 후반까지만 하더라도 미국 사
람들은 희망에 가득 차 있었습니다. 국가는 통일되었고 자원은 풍부했기
에 미국은 곧 세계 제일의 공업국이자 상업국으로 성장했죠. 그러나 20세
기에 들어서면서 산업의 발달과 과학의 진보는 양날의 검이라는 사실을

사람들은 뒤늦게 깨닫습니다. 인간이 설 자리가 점점 줄어들었기 때문이죠. 그리고 마침내 1929년 경제 대공황이 일어나면서 사람들의 긴장은 폭발하고, 갈등은 파국을 향해 달려가며, 인격은 말살됩니다. 사람들은 더 이상 희망을 가질 수가 없었습니다. 환멸, 반항, 냉소, 허무. 전혀 새로운 감정을 품게 된 사람들은, 더는 모른 척 이상만을 바라볼 용기를 품지 못했죠. 대신 다양한 방식을 통해 현실을 직시하게 됩니다.

호퍼의 그림이 바로 이러한 사람들을 사실적으로 비춥니다. 모델을 익명의 누군가로 보이게 하는 듯한 호퍼의 표현은 관객을 캔버스 안으로 끌어들이는 힘을 가지고 있죠. 정신없이 돌아가는 건조한 현대 사회의 구성원이라면 누구나 저 안의 사람이 지금의 나와 비슷하다고 느끼게 됩니다.

앞선 두 작품에서 공통적으로 등장한 소재는 '창'입니다. 이는 외부의 자연광을 스스로 통제하려는 작가 자신의 의도이기도 하고, 심리적 감정을 투영하려는 대상이기도 하죠. 다음은 1932년 작 〈뉴욕의 방〉입니다. 관객은 창을 통해 방에 쏟아지는 빛과 같은 방향으로 두 사람을 바라봅니다. 그러나 응당 잘 보여야 할 얼굴은 보이지 않고, 그래서 관객들은 자신의 내면을 스스로 들여다보는 듯 묘한 기분을 느끼게 되죠. 익명성과 창의 빛. 호퍼 작품의 두 주요한 특징의 화학 작용이 일으킨 결과입니다.

호퍼는 작품 활동 초반에는 큰 인기를 누리지 못했습니다. 앞서 말했듯 입체파, 야수파 등의 추상적인 화풍이 미술계를 휩쓸던 시기였기 때문이죠. 그러나 1920년대 중반 들어서 조금씩 반응을 얻더니, 1930년대

에드워드 호퍼
〈뉴욕의 방〉
1932

부터는 열렬한 환호를 받으며 미국 미술계의 주류로 입성해 세상을 떠날 때까지 최고의 자리에 올라 있었죠. 현대인의 공허감과 문명화의 모순이라는 현실적 문제를 직시한 호퍼의 존재는 미국 사실주의의 발전에 매우 중요한 이정표가 되었습니다.

행복, 기쁨, 환희. 그 어떤 '긍정적인' 감정의 씨앗도 보이지 않는 호퍼의 삭막하고 평면적으로 보이는 이 그림들이 사람들에게 사랑받은 이유는 어쩌면, 외면하지 않고 직시하는 그의 시선 덕인지도 모릅니다. 흐르는 강물, 산들거리는 꽃과 나무, 신화에서 튀어나온 듯 청결하고 부드러운 피부의 사람들…. 그러한 요소에서 위안을 찾는 사람들도 여전히 있겠지만 어느새 높은 마천루와 시끄럽고 차가운 기계에 익숙해진 현대인은 호퍼의 빛과 그림자, 그리고 얼굴 없는 사람들에게서 더 쉽게 '자신'을 발견할 수 있었던 거죠.

등을 돌린 식당의 남자를 다시 볼까요. 남자의 어깨를 두드려 고개를 돌리게 한다면, 어젯밤 모니터 앞에서 밥을 먹던 자신의 얼굴을 마주하게 될지도 모릅니다.

발라동은 왜 누드화를 그린 최초의 여성 화가가 되었을까?

수잔 발라동
〈버려진 인형〉
1921

●●●

예술은 우리가 증오하는 삶을
영원하게 한다.
_수잔 발라동

여기, 화가의 이젤 앞에 포즈를 취하고 선 젊은 여자가 있습니다. 지난번 봤던 화가가 묵묵히 그림만 그렸던 것과는 달리 오늘 만난 화가는 말도, 요구 사항도 많습니다. 수다스러운 그가 지시하는 대로 여자는 묵묵히 몸을 움직입니다. 그가 영 못 미덥습니다. 당장이라도 이젤로 걸어가 무엇을 그리고 있는지 보고 싶어지죠.

그보다 더 매력적인 상상 속 장면이 자신을 사로잡습니다. 자신이 만약 저 이젤 앞에 팔레트를 들고 서게 된다면? 지금껏 반대편만 바라봤던 캔버스 정면을 마주할 수 있게 된다면? 그렇다면 나는 어떤 그림을 그릴까? 어떤 구도로 모델을 담을까? 어떤 감정을 전달할 수 있을까? 여자는 계속 고민합니다. 그리고 마침내, 화가들의 그림 속에서 걸어 나와 스스로를 위대한 화가로 만들기로 결정하죠. 바로 수잔 발라동(1865~1938)의 이야기

수잔 발라동
〈자화상〉
1898

오귀스트 르누아르
〈부지발에서의 춤〉
1883

입니다.

발라동은 그저 그런 모델이 아니었습니다. 르누아르, 툴루즈 로트레크, 드가 등 19세기 말 최고의 명성을 떨쳤던 인상주의 화가들에게 영감을 준 것으로 유명했죠. 특유의 자유분방한 매력과 자연스러운 아름다움으로 인기가 아주 많았습니다.

사실 지금도 우리에게는 세계 명화 속 모델의 모습으로 더 친숙한 인물이기도 하죠. 르누아르가 그린 〈부지발에서의 춤〉 속, 파트너의 품에 안겨 미소를 띤 채 춤을 추고 있는 빨간 볼의 소녀가 바로 그입니다.

5년 후에 제작된 툴루즈 로트레크의 그림 〈숙취〉에서는 또 다른 모

습의 발라동을 만날 수 있죠. 부스스한 머리를 아무렇게나 틀어 묶고 턱을 괸 채 멀리 시선을 던지는 여인. 앞에는 술병과 잔이 놓여 있습니다. 춤을 추던 르누아르의 소녀와는 사뭇 다른 모습이지만, 그 무심한 모습이 오히려 자못 매력적이죠.

퓌비 드 샤반의 작품 〈예술과 뮤즈의 성스러운 숲〉에선 아예 거의 모든 인물이 발라동입니다. 이에 대해 발라동은 이렇게 표현했죠. "나는 여기에도 있고 저기에도 있다. 그림 속 거의 모든 인물이 나의 신체를 빌렸다. 나는 여성뿐만 아니라 젊은 소년의 모습으로도 포즈를 취했다."

이토록 다양한 모습을 지닌 채 다채롭게 변화하는 내면과 이미지를 표현할 줄 알던 최고의 모델 발라동. 그랬던 그가 자신만의 그림을 그리기 위해 직접 붓을 잡은 계기는 과연 무엇이었을까요? 이를 위해서는 어린 시절의 발라동부터 차례로 만나 이야기를 들어보며 그가 '그림'을 사랑하게 된 계기를 알아보아야 합니다.

프랑스 한 작은 마을에서 가난한 여자의 딸로 태어난 수잔 발라동. 어머니는 혼인하지 않은 상태였고 아버지는 처음부터 부재했습니다. 모녀는 발라동이 다섯 살이 되던 해 마을을 떠나 파리, 그중에서도 몽마르트르 지역에 정착하는데 이때부터 발라동은 예술 전반에 눈을 뜨게 되죠.

19세기부터 20세기 초까지, 몽마르트르는 가난한 예술가들이 꿈을 품고 모이는 아지트와도 같은 곳이었습니다. 모네, 르누아르, 모딜리아니, 마티스, 반 고흐, 피카소, 달리, 쇼팽, 에밀 졸라…. 화가뿐만 아니라 음악가와 문학가까지 아우르는 수많은 예술가가 이곳에서 서로 교류하며 영향을 주고받았죠. 이런 광경을 보고 자란 어린 발라동은 마치 예술

수잔 발라동
〈서커스〉
1889

을 공기처럼 사람의 삶에 당연하고 필수적인 것으로 여기며 관심을 갖게 됩니다.

가난을 벗어나고자 닥치는 대로 일을 하던 수잔 발라동은 '몰리에'라는 서커스단에서 곡예사로 일하게 됩니다. 화가로 데뷔하고 나서는 그때 경험을 바탕으로 작품 〈서커스〉를 남기기도 했죠.

이 당시 몰리에 서커스단의 공연에는 많은 예술가가 즐겨 찾아왔습니다. 그러니 뛰어난 미모의 십 대 곡예사였던 발라동이 화가들의 이목을 끈 것은 필연적이었죠. 발라동이 불의의 추락 사고로 곡예를 하게 될 수 없게 되자, 화가들은 곧 앞다투어 발라동에게 모델이 되어줄 것을 요청합니다. 곧 발라동은 위대한 예술가들의 뮤즈로 파리 사람들에게 깊이 각인되죠. 열여덟의 어린 나이에 혼인 관계 없이 아들 모리스를 낳았지만 출산 후에도 여전히 화가들은 발라동을 사랑하고 필요로 했습니다.

그러나 점점 발라동은 포즈를 취하는 것만으로 만족할 수 없게 됩니다. 발라동의 흥미를 불러일으킨 소재는 바로 '인간 육체'였습니다. 서커스단 시절의 추락 사고와 그로 인해 부서진 몸. 수년간 지속된 모델로서의 경험과 화가에 의해 그림 속에서 조각조각 분해된 후 여러 요소의 결합을 통해 다시금 재구성되었던 자신의 신체. 이 두 대비를 통해 발라동은 삶을 담담하게 드러내는 하나의 도구로서의 '육체'에 주목하기 시작합니다.

이때부터 발라동은 그림을 그립니다. 처음에는 주로 주변 인물을 대상으로 한 초상화를 그렸죠. 자신과 아들, 어머니 혹은 자신에게 친숙한 노동자 계급의 여성들을 대상으로 그들의 몸과 움직임을 묘사했습니다.

수잔 발라동
〈여성〉
1895년경

〈여성〉은 19세기 말 발라동이 그려낸 초기작입니다. 남성 화가들이 그리곤 하던 여성의 누드와는 아주 다른 느낌을 주죠. 전혀 대상화되지 않은, 일상생활에서의 평범한 여성의 모습을 있는 그대로, 정갈하면서도 부드러운 느낌의 선을 통해 보여줍니다.

수잔 발라동의 그림을 보고 엄청난 잠재력을 발견해 전업 화가가 되도록 도와준 인물들은 바로 모델로서의 발라동을 사랑했던 에드가 드가와 툴루즈 로트레크였습니다. 로트레크가 먼저 발라동의 그림을 보곤 동료 화가들에게 적극적으로 소개했고, 드가는 그림을 보자마자 바로 돈을 내고 그림을 샀죠. 본디 미술 작품에서 느껴지는 분위기와 감정, 그리고 제스처에 관심이 많았던 드가는 발라동의 그림이 내비치는 서정적 감성에 완벽히 매료된 것입니다. 드가는 자신이 직접 그림을 사는 것에 그치지 않고, 발라동을 미술상과 수집가들에게 소개해 주고 스승으로서 회화 기법을 직

접 가르쳐주기도 하는 등 다방면으로 재능을 꽃피우도록 돕습니다.

　강력한 동료 화가들의 지지 아래 자신만의 그림을 알리기 시작한 발라동. 1894년 프랑스 여성 화가 중에서는 최초로 국립예술협회에 가입하게 되고, 당대 프랑스를 대표하는 화가들과 함께 전시회를 엽니다. 당시로서는 몹시 파격적인 일이었죠. 비천한 신분의 노동자 계급이었으며, 결혼하지 않은 채 아이를 낳은 어머니이자, 정식으로 미술 교육을 한 번도 받지 않은 '여성'의 작품이 미술계에서 가장 권위 있는 기관의 인정을 받은 셈이기 때문이었습니다.

　발라동의 초기 작품은 주변의 일상적인 순간을 포착해 굵은 윤곽선으로 곡선 형태를 강조하고 음영을 이용해 깊이를 살린 스타일이 많았습니다. 모델들은 팔을 들어 올리거나 다리를 구부리는 식으로 유연한 신체를 강조하며 시각적 효과를 극대화했죠. 그러나 1900년대 초부터 발라동은 새로운 표현법인 유화로 옮겨갑니다. 그러면서 스타일 역시 아주 많이 바뀌죠. 색채는 풍부하고 화려해졌으며 윤곽선은 강렬해졌고, 붓 터치는 거칠어졌습니다. 점점 자신만의 예술 세계를 만들어간 것이죠. 이런 스타일은 이후 발표된 발라동의 모든 작품에서 공통적으로 발견할 수 있습니다. 단 하나, 유연한 몸으로 '여성으로서의 여성'을 있는 그대로 표현하는 포즈의 모델들은 여전했지만 말입니다.

　발라동의 누드화 연작은 자신만의 작품 세계를 가장 잘 표현하고 있다는 평가를 받지만 당대에는 사뭇 파격적이었죠. '여성 화가'가 '여성 누드'를 그린 적은 없었기 때문이었습니다. 1909년에는 여성 화가 최초로

수잔 발라동
〈아담과 이브〉
1909

남녀의 누드를 하나의 화폭에 담아내어 예술계를 뜨겁게 달구기도 했죠. 바로 앞 작품, 발라동 자신과 연인인 앙드레 우터를 모델로 한 누드화 〈아담과 이브〉입니다.

원래 작품에는 아담 또한 전라로 그려져 있었지만, 전시 주최 측의 강력한 반발로 발라동은 하는 수 없이 포도나무 잎을 그려 넣어야 했죠. 그럼에도 비난은 거셌습니다. '감히' 여성 화가가 남성의 누드를 그리다니! 이 일화에 대해 오늘날 이 작품을 소장하고 있는 퐁피두 센터는 이렇게 해석했습니다.

"이러한 작품 검열 행위는 당시 여성 예술가들이 남성 누드화를 그릴 수 없었던 상황을 여실히 보여준다. 또한 기존 관습을 깨는 데 수잔 발라동이 얼마나 선구적인 역할을 했는지 방증하기도 한다."

사실 발라동의 누드화에서 또 다른 파격은 바로 표정입니다. 사과를 따는 이브를 볼까요. 지금껏 항상 죄인으로, 혹은 타락의 상징으로 이브를 묘사했던 남성 화가들과는 달리 발라동의 이브는 편안하고 즐거워 보입니다. 다른 누드화의 여성들도 마찬가지죠. 날카로운 눈빛으로 응시하거나, 강인한 표정을 보이거나, 자신에게 가장 편안한 포즈와 표정으로 누워 있죠. 굳이 타인에게 매력적으로 보이지 않아도 되는 발라동의 여인들은 남의 시선을 의식하지 않고 자신만의 생각에 빠져 있습니다. 독립적인 존재로서의 여인을 있는 그대로 보여주는 것이죠. 그래서 발라동의 누드화에서는 에로틱함이 전혀 느껴지지 않습니다. 대신 생명력과 삶을 엿볼 수 있죠. 발라동의 가장 잘 알려진 걸작은 아마도 1923년 작 〈푸른 방〉일 것입니다.

수잔 발라동
⟨푸른 방⟩
1923

파자마 차림에 담배를 물고 있는 여성. 스트라이프 무늬는 하체를 더욱 두꺼워 보이도록 만들고, 커튼과 침구의 색채는 강렬하죠. 삐딱하게 문 담배를 통해 자유분방한 여자의 성격을 짐작할 수 있고, 침대 구석에 놓인 책들에서는 지성적인 느낌이 듭니다. 아름다워 보여야만 한다는 족쇄를 벗어던진, 있는 그대로의 여성이죠.

그러나 이 작품이 위대한 이유는 여자의 정체에 있습니다. 작품의 여성은 놀랍게도, 미술사에서 가장 전통적이며 흔했던 소재, '옆으로 비스듬히 누워 있는 비너스'입니다. 남성 화가들이 아름다움과 에로티시즘의 상징으로만 소비했던 비너스를 이렇게 일상적이며 독립적인 여성으로 바꿔 표현함으로써 발라동은 그간의 스테레오타입을 비웃고 자신이 추구하는 예술 세계를 명확히 드러낸 것이죠. 아마 발라동이 활동을 시작했던 초기였다면 또다시 비난에 휩싸였을지도 모릅니다.

그러나 작품이 발표된 1923년에는 모두가 발라동의 실험과 모험에 찬사를 보냈죠. 발라동은 화가로서 최고의 명예를 누리게 되고, 동료 화가들의 존경을 받습니다. 파블로 피카소, 앙드레 드랭, 조르주 카스 등 많은 화가가 그를 평생의 동료이자 친구로 여겼죠. 1938년 발라동이 사망하자 조르주 카스는 그의 마지막 모습을 화폭에 남기며 애도를 표하기도 했습니다.

여성으로서 가질 수 있는 모든 악조건과 불행 속에서도 꿋꿋이 예술가의 야망을 키워나가고 수동적인 삶을 거부하며 직접 길을 개척해 나간 수잔 발라동. 욕망의 대상이 아닌, 주체적이고 당당한 여성의 모습을 그

려 예술사에 자신의 이름을 새긴 위대한 예술가 수잔 발라동. 그의 작품은 우리에게 어떤 편견이나 사회적 시선도 강인한 '자신'을 위협할 수는 없다는 이야기를 건네고 있는 것 같습니다. 자신을 있는 그대로 바라보고 원하는 바를 찾아 걸음을 옮겨나갈 용기를 주고 있는 것이죠.

어쩌면 그게 바로, 이젤 뒤에서 캔버스 앞으로 걸음을 옮기던 소녀 마음에 움트던 씨앗이 막연하게나마 꿈꾸던 미래일지도 모릅니다.

노란색

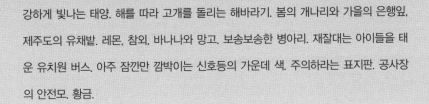

강하게 빛나는 태양. 해를 따라 고개를 돌리는 해바라기. 봄의 개나리와 가을의 은행잎. 제주도의 유채밭. 레몬, 참외, 바나나와 망고. 보송보송한 병아리. 재잘대는 아이들을 태운 유치원 버스. 아주 잠깐만 깜박이는 신호등의 가운데 색. 주의하라는 표지판. 공사장의 안전모. 황금.

우리 주변에서 찾아볼 수 있는 노란색들이죠.

노란색은 다른 원색처럼 강렬하진 않지만, 특유의 밝은 느낌으로 시선을 금세 붙잡습니다. 자연에서 가장 흔하게 마주할 수 있는 색 중 하나이기도 합니다. 노란색 꽃이 워낙 흔하다 보니, 봄여름에 노란색 옷을 입고 숲을 걸으면 벌과 나비들이 옷을 향해 유독 많이 달려드는 모습을 볼 수도 있습니다. 동물도 예외는 아니죠. 특히 조류의 새끼는 노란 계열의 빛깔을 띠는 경우가 많습니다. 물론 사람들도 눈에 잘 띄는 노란색을 자주 사용하고요. 주로 지켜줘야 할 대상을 노란색으로 감싸 보호하는 경우가 많죠.
노란색 자연물이 워낙에 많았기 때문일까요? 인류가 가장 처음 사용한 색 중 하나 역시

노란색입니다. 무려 1만 7300년이 넘는 시간 전에 그려진 선사 시대 라스코 동굴 벽화에서는 노란색 말을 발견할 수 있죠. 점토에서 채취한 노란색 염료로 그린 것입니다.

굳건하게 세워진 문명 위에서 풍요로운 부를 누렸던 고대 이집트에서 노란색은 황금을 상징하는 색으로 여겨졌습니다. 그리고 황금은 곧 불멸과 영원을 뜻했고요. 신의 피부가 황금으로 이루어졌다고 믿은 이집트 사람들은 왕족, 제사장 등 고귀한 신분을 가진 사람들을 그린 벽화나 파피루스에서도 그들을 신처럼 표현하려 노력했죠. 즉, 상류층 사람들의 피부와 의복 역시 노란색을 많이 사용해 그려낸 것입니다.

노란색을 황금과 동일시한 것은 우리나라에서도 마찬가지였죠. 황금색 의복을 둘러 걸칠 수 있는 존재는 왕뿐이었습니다. 왕의 곤룡포에서 우리는 쉽게 노란색을 찾아볼 수 있죠. 왕을 제외한 사람들이 노란색 의복을 걸치는 것은 금지되었습니다. 민간에서 쉽게 쓸 수 없게 되었으니 노란색 염료의 개발이 매우 더뎠던 것은 조금 아쉬운 면이죠. 대신 다른 색 염료들이 크게 발달하긴 했지만 말입니다.

이처럼 동서양을 막론하고 귀하며 고급스러운 가치를 상징했던 노란색의 의미는 이후로도 지속되었습니다. 다만 그 의미가 긍정적인지, 아니면 부정적인지는 시대에 따라 조금씩 달랐죠.

중세 시대 그림 속에서 노란색은 신의 권능을 상징하는 의미로 활용되었습니다. 그러나 동시에 황금과 재물을 뜻했기에, 신이 아닌 사람에게 노란색이 쓰인다면 그것은 해로운 욕망의 상징으로 여겨졌죠. 특히 예수의 제자인 유다가 예수를 군인들에게 팔아넘길 때 받은 돈을 의미하는 색으로 자주 인식되었습니다. 즉 흥미롭게도, 성스러운 존재인 신과 가장 경계해야 할 욕망 덩어리인 인간을 동시에 의미하는 색이었던 셈이죠.

15세기 인도에서는 소의 오줌에서 추출한 새로운 노란색 염료가 개발됩니다. 기존의 노

란색보다 훨씬 풍부하고 화사했던 이 염료는 17세기 동방 무역을 활발하게 전개했던 네덜란드에 의해 유럽으로 전파되었죠. 일명 '노란색의 혁명'이라고도 불리는 '인디언 옐로'의 등장이었습니다.

네덜란드 화가들은 인디언 옐로에 열광했습니다. 이 중 우리에게 가장 익숙한 화가가 바로 〈진주 귀걸이를 한 소녀〉로 유명한 얀 페르메이르죠. 페르메이르의 〈우유를 따르는 하녀〉에서는 여인의 상체를 감싼 인디언 옐로가 존재감을 뿜어냅니다. 마냥 밝거나 화사한 노란색이 아닙니다. 아주 되직하고 진한 농도의 느낌이죠. 실제로 인디언 옐로가 전해지기 전인 르네상스 시기의 그림들과 비교해 보면 이 그림의 노란색은 존재감이 아주 강렬합니다.

18세기에 들어서자 더 다양한 노란색들이 등장합니다. 천연 염료 대신 화학 작용을 통해 만들어진 결과물들이었죠. 이는 화가들을 자극하기에 충분했습니다. 19세기 영국의 화가 윌리엄 터너는 노란색을 통해 감정과 분위기를 만들어낸 대표적인 화가로 손꼽히죠.

물론 그 유명한 반 고흐도 빼놓을 수 없습니다. 반 고흐는 태양빛을 닮은 노란색에 매료되었고, 자신만의 노란색을 만들기 위해 당시에 개발된 새로운 유형의 안료들을 손에 넣어 직접 실험하기도 했죠. 크롬 옐로나 카드뮴 옐로 등 아직 생소하던 안료들을 적극적으로 사용해, 이전 세대의 작품에선 볼 수 없던 독특한 색감을 탄생시켰습니다.

20세기에 들어서면서 노란색은 새로운 기능을 얻게 됩니다. 산업디자인이 융성하면서 디자이너들이 '눈에 잘 띄는' 노란색의 특징을 적극적으로 차용하게 된 것이죠. 신성함과 재력, 태양 정도를 상징했던 과거를 탈피해 사람을 보호하기 위한 경고와 주의의 의미까지 가지게 됩니다. 물론 자연에서 가장 많이 찾아볼 수 있는 색이라는 점에서 느껴지는 생명력은 여전히 유효했고요.

사실 한 해 한 해 지나면서 점점 노란색 아이템을 사거나 착용하기가 조금 꺼려집니다. 가끔 옷가게에서 노란색 옷이 마음에 들어 살까 싶다가도, "유치한데. 너무 어린 애들이 입는 옷 아냐?"라는 말을 누군가에게서 들을까 두려워 조심스레 옷걸이를 다시 내려놓고 뒤로 물러나게 되죠. 알고 보면 자연에서 가장 많이 경험할 수 있는, 어쩌면 가장 '자연스러울' 색인데 말이죠. 그러니 밝음, 재력, 고귀함, 생명력 등 다양한 노란색의 '색말'에 은근슬쩍 하나를 더하고 싶네요. 바로 '나다운 자신감' 말입니다.

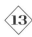

클로델은 왜
정신병원에 들어갔을까?

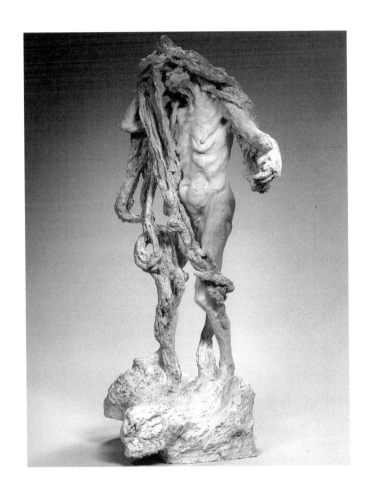

카미유 클로델
〈클로토〉
1893

●●●

나는 황금을 찾아 헤매다 클로델을 발견했다.
그가 바로 황금이었다.
_오귀스트 로댕

　　　　　　　　　　　뮤즈. 본디 예술가들에게 영감을 선
사한다는 그리스 신화의 아홉 여신을 지칭하는 말이죠. 그러나 미술, 음
악, 문학, 그 어떤 예술사를 짚어 내려가도 이처럼 양면성을 띤 단어를 찾
기는 쉽진 않을 겁니다. 아름다운 동시에 파괴적이고, 은혜로운 동시에
기만적이죠.

　특히 과거에는 예술 분야 전반이 남성 중심적으로 굴러갔기 때문에
이른바 여성 '뮤즈'들에게 가해지는 사회적 폭력이 더 컸습니다. 남성 예
술가의 옆에서 그를 헌신적으로 사랑하며 영감을 주는 여성들은 그저 아
름답고 귀한 장식품처럼 여겨졌죠. 그들에게도 자아와 재능이 있단 사실
은 대중에게 그리 중요하지 않았습니다. 수많은 여성 천재가 자신의 옆
에 있던 남성 예술가의 그림자에만 머물다 스러져갔죠. 그러나 그중에서
도 번득이는 천재성과 결단력으로 자신만의 예술을 밀어붙이며 그림자
에서 빛을 향해 뛰쳐나갔던 인물이 있습니다. 바로 프랑스 조각가 카미
유 클로델(1864~1943)입니다.

카미유 클로델　　　　　　　　　　　아틀리에에서 작업하고 있는 클로델

1889년의 일입니다. 〈생각하는 사람〉, 〈지옥의 문〉과 같은 세기의 걸작을 만든 조각가 오귀스트 로댕이 새로운 작품을 공개했습니다. 무릎을 꿇고 여자의 가슴에 기대어 사랑을 속삭이는 남자와, 자애로운 모습으로, 혹은 순종적으로까지 보이는 모습으로 그를 받아들이고 있는 여자. 절절한 사랑도 느껴지고, 묘하게 에로틱한 분위기를 풍기기도 합니다. 〈불멸의 우상〉이라는 제목의 이 작품은 등장부터 세간의 화제를 모았습니다. 당대 최고 거장의 신작이었기에 당연한 반응이었죠.

오귀스트 로댕
〈불멸의 우상〉
1889

카미유 클로델
〈사쿤탈라〉
1888

그러나 곧 불미스러운 소문이 돌기 시작합니다. 거장 로댕이 한 신인 조각가의 작품을 표절했다는 의혹을 받게 된 거죠. 헛소문이라고 치부하기에는 두 작품의 구도와 분위기가 너무나 흡사했습니다. 앞 작품이 바로 로댕이 표절했다는 의혹을 불러온 신인 조각가의 작품 〈사쿤탈라〉입니다. 그리고 사람들이 정말로 참을 수 없어 했던 것은 이 신인 조각가가 여자, 그것도 로댕의 제자라는 사실이었죠. 누군지 예상이 가시죠? 바로 카미유 클로델이 소문의 주인공이었습니다.

제자가 스승의 작품을 모사하는 것은 자연스러운 일이지만 반대의 경우는 거의 드물었습니다. 게다가 여자라니! 편견과 선입견에 사로잡힌 대중은 거장 로댕이 표절의 유혹에 넘어갈 만큼 대단한 여성 조각가가 존재한다는 사실을 인정하지 못했죠. 그래서 소문은 점차 다른 방향으로 변질됩니다. '로댕의 여자.' 로댕을 능가하는 작품을 내놓은 클로델이 결국 얻게 된 호칭은 고작 저 정도였습니다. 가족마저 그의 생활상을 비난하며 등을 돌렸죠.

물론 클로델은 실제로 로댕과 연인 관계였습니다. 그러나 그런 이유만으로 작품이 평가절하되는 것은 부당한 일이었죠. 어린 시절부터 조각에 몸을 바쳤던 클로델로서는 몹시 억울할 노릇이었습니다.

어린 시절부터 클로델은 조각에 심취해 있었습니다. 19세기 당시 여성에게는 학교를 포함한 정규 교육을 받을 수 있는 권리가 전혀 없었지만, 딸의 재능을 믿은 클로델의 아버지는 딸이 파리에서 따로 조각 교육을 받도록 해주었습니다. 아버지의 의뢰를 받은 조각가 알프레드 부셰는

카미유 클로델
〈늙은 헬렌〉
1881~1882

클로델의 작품을 보고 깜짝 놀랐죠. 이제 막 조각에 눈을 뜬 소녀의 작품 속에서 거장의 표현력이 엿보였기 때문이었습니다. 작품 속에 인물의 감정을 담아내는 재능이 아주 탁월했죠.

클로델이 열여덟에 만든 작품 〈늙은 헬렌〉은 실제로 자신의 집에서 일하던 늙은 하녀를 모델로 했습니다. 이마에 주름이 질 정도로 높이 올라간 눈썹, 아래로 굳게 다문 입. 고집스러운 성미가 생생히 느껴지는 수작이죠.

부셰는 클로델을 3년 정도 가르치다가 파리를 떠나게 됩니다. 그리고 문제의 인물, 오귀스트 로댕을 클로델에게 소개해 주죠. 천재는 천재를 알아본다고들 하죠. 로댕 역시 마찬가지였습니다. 클로델을 보자마자

어린 소녀의 예술적 잠재력에 매료된 로댕은 그
를 작업실로 초대해 당시 공들여 작업하고 있던
〈지옥의 문〉을 보여줍니다. 자신의 예술 세계를
클로델이라면 이해할 수 있다고 여겼기 때문이었
겠죠. 머지않아 클로델은 이 거대한 작품의 모델
이 되어주거나 제작에 도움의 손길을 더하며 로
댕과 가까워집니다.

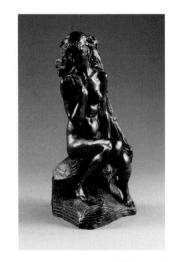

카미유 클로델
〈밀단을 진 소녀〉
1887년경

　스물네 살이란 나이 차이의 두 사람. 그러나
로댕은 천재적인 재능과 불꽃같은 예술혼을 지닌
클로델에게 끌려 제자 이상의 감정을 품고, 마침
내 사랑을 고백하죠. 로댕이 클로델에게 보낸 편
지의 내용이 아직도 남아 있습니다.

　"그대는 나에게 활활 타오르는 기쁨을 준다오. 내 인생이 구렁텅이
로 빠질지라도 나는 아무것도 후회하지 않겠소. 당신과 함께 있을 때 나
는 몽롱하게 취한 것만 같소."

　그리고 어린 클로델은 가족의 극심한 반대에도 불구하고 거장의 불
타는 마음을 받아들입니다. 클로델의 끝이 결코 행복하지 않을 게 우리
눈에는 너무나 빤히 보이지 않나요? 그러나 자신이 가장 사랑하는 분야
에서 가장 뛰어난 조각가가 자신을 사랑한다는데, 어린 클로델이 느꼈을
환희가 어느 정도인지도 짐작이 가기는 합니다.

　둘만의 아지트를 마련해 창작에 전념하기 시작한 두 사람. 이 시기
로댕의 작품을 보면 클로델에게서 받은 영향이 숨김없이 드러나죠. 〈사

쿤탈라〉와 〈불멸의 우상〉 이전에도 있었습니다. 예를 들어 클로델의 〈밀단을 진 소녀〉와 로댕의 〈갈라테아〉를 비교해 볼까요. 한쪽 손을 어깨에 올리고 무릎을 모은 자세, 대각선 아래로 향하고 있는 시선. 놀랍도록 똑같은 형태의 두 작품입니다.

물론 형태가 유사하다 해도 로댕과 클로델이 조각을 통해 각자 드러내고자 했던 정서는 현저히 달랐습니다. 〈사쿤탈라〉와 〈불멸의 우상〉만 봐도 알 수 있죠. 힌두 전설에 등장하는 '사쿤탈라'와 남편의 사랑 이야기를 담고 있는 클로델의 작품을 볼까요. 저주에 걸려 헤어졌다가 가까스로 재회한 두 사람. 격정적으로 서로의 사랑을 확인하고 있습니다. 클로델은 역경 속에서도 깨지지 않은 영원한 사랑의 순간을 포착했죠. 섬세한 서정성이 묻어납니다. 그러나 〈불멸의 우상〉에서 로댕이 비슷한 구도를 차용했음에도, 관객이 이 작품을 통해 느끼는

오귀스트 로댕
〈갈라테아〉
1889

감정은 서정성보다는 육체를 탐미하는 에
로틱함입니다. 그만큼 두 예술가는 저마다
의 개성이 특출했던 것이죠. 비록 가끔은
표절이 의심될 정도로 닮은 작품을 만들어
내기는 했지만 말입니다.

로댕과 같은 거장 옆에서 위축될 법도
한데, 클로델은 전혀 그렇지 않았습니다. 두
사람이 새벽의 여신 '오로라'를 주제로 비
슷한 시기에 각각 만들어낸 작품을 볼까요.

로댕의 〈오로라〉의 모델은 클로델이었
습니다. 연인의 얼굴을 한 여신이 새벽녘
구름 사이로 얼굴을 내밀죠. 태양과 같아
보이기도 하고, 자못 장엄해 보입니다. 그러
나 클로델의 오로라는 폭신한 머리칼을 가
진 순수하고 깨끗한 소녀입니다. 두 사람의
서로 다른 스타일이 확연히 드러나죠.

카미유 클로델
〈오로라〉
1893년경

　서로 사랑하면서도 경쟁적으로 예술혼을 불태웠던 스물네 살 차이
의 연인. 결국 행복한 결말을 맺진 못했습니다. 로댕에게는 이미 30여 년
간 동거해 온 연인이 있었고 그 사이에는 클로델과 겨우 두 살 차이가 나
는 아들까지 있었죠. 로댕을 온전히 가질 수 없고, 그와 관계를 지속해 봤
자 자신만 지속적으로 상처를 입을 거라고 여긴 클로델은 결국 로댕과
결별하게 됩니다. '로댕의 여자'라는 꼬리표를 떼고 진정한 자신의 이름

을 찾기 위함이었죠. 1883년부터 1892년까지 9년에 걸친 연인 관계, 그리고 이후에도 6년간 더 이어진 친밀한 동료 이상의 묘한 관계를 클로델은 모두 청산했습니다.

아마도 가장 고통스러웠을 시기, 클로델은 작업에만 몰두하며 숱한 작품을 만들었습니다. 클로델의 대표작들이 대부분 이 시기에 탄생했죠. 특히 다음 작품 〈중년〉은 최고 걸작으로 꼽힙니다. 로댕이 이 작품을 보고 혹평했다는 사실도 잘 알려져 있죠. 왜였을까요? 자신의 품을 떠난 옛 연인의 홀로서기에 대한 두려움이었을까요? 작품을 보면 답을 알 수 있습니다.

나이 든 여성의 손에 이끌려 한 남성이 계단을 오릅니다. 계단 아래에서 무릎을 꿇고 돌아선 남자를 붙잡아 보려 안간힘을 쓰는 건 젊은 여인이죠. 작품이 공개되자마자 사람들은 수군거리기 바빴습니다. 나이 든 연인과의 의리를 지키느라 클로델을 돌보지 않은 로댕을 연상시켰기 때문이죠. 로댕은 클로델이 자신을 모욕하기 위해 이 작품을 만들었다고 여기고는 분노해 혹평하며 작품이 팔리지 못하도록 훼방까지 놓았습니다. 그러나 클로델이 작품에 매달린 세월은 무려 6년입니다. 설마 옛 연인을 욕보이기 위해서 그 오랜 세월 동안 조각도를 잡고 있었을까요?

그렇지 않습니다. 클로델은 이 작품을 통해 자신이 청동이라는 소재를 얼마나 잘 활용할 수 있는 조각가인지, 그 안에 겹겹의 감정과 이야기를 얼마나 잘 담아낼 수 있는지 세상에 선포하고 싶었던 겁니다. 〈중년〉은 클로델이 세상에 보여줄 수 있는 기술과 감정의 총집합이었죠. 로댕과의 관계에서 연상되는 선입견을 지우고 다시금 작품을 본다면, 청춘

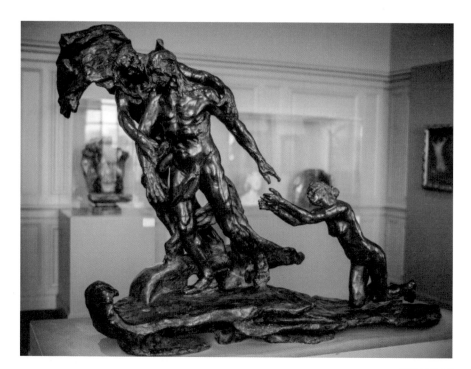

카미유 클로델
〈중년〉
1894~1900

(젊은 여성)을 뒤로해야 함을 아쉬워하면서도 운명(나이 든 여성)의 손에 이끌려 자연스럽게 인생의 다음 단계를 밟아야 하는 인간의 생을 보여준 다고 달리 해석할 수 있습니다.

　이 해석이 더 옳다는 근거는 맨 앞에서 보여준 또 다른 클로델의 작 품 〈클로토〉입니다. '클로토'는 운명의 실을 잣는 그리스 여신으로 인간 의 삶과 죽음을 결정하죠. 클로델이 표현한 클로토는 살이 축축 처진 노 인의 몸으로 산발이 된 머리를 이고 있습니다. 넝쿨처럼 엉킨 머리카락 과 비쩍 마른 몸은 흡사 나무처럼 보이기도 하죠. 클로델이 '운명'을 나이 든 여성으로 해석하곤 했다는 증거입니다.

　클로델은 이처럼 세간의 시선을 두려워하지 않고 자신만의 작품 세 계를 오롯이 보여주려 노력하는 모험가였습니다. 절대 도망치거나 감정 을 숨기려 들지 않았죠. "내 모든 돈과 노력을 쏟아부은 단 하나의 작품으 로 보란 듯 성공해 보이고 싶다"라는 야심 찬 말까지 남겼으니 말입니다. 평론가들 중에서도 클로델을 천재라 부르며 지지하는 사람이 많았죠.

　그러나 한번 붙은 '로댕의 여자'라는 꼬리표는 결별 후 아무리 오랜 시간이 지나도 떼어지지 않았습니다. 아무리 좋은 작품을 만들어도 대중 은 클로델을 독자적인 예술가로 인정하려 들지 않았죠. 언제나 뮤즈, 혹 은 로댕의 예쁘장한 인형으로만 생각했습니다. 작품은 잘 팔리지 않았 고, 클로델은 점점 더 깊은 가난의 수렁에 빠졌죠.

　결국 극도의 스트레스로 인해 작업실에 쌓인 작품을 스스로 부숴버 리며 난폭한 행동을 하기 시작합니다. 클로델 가족은 그를 정신병원에

수감시키죠. 30년 동안 정신병원에 감금된 클로델은 더 이상 작품을 만들 수 없게 됩니다. 그렇게 그대로, 안타까운 생을 마감하게 되죠. 이에 대해 동생 폴은 이렇게 말했습니다. "하늘이 준 재능은 모두 그녀의 불행을 위해서만 쓰였다."

얼마나 부당한 일인가요. 거장이 탐낼 정도의 천재성을 가진 젊은 예술가가 결국 그의 연인이었다는 이유로, 또 여성이라는 이유로 조각도조차 손에 들지 못한 채 불행한 삶을 마무리해야 했다는 사실이 말입니다. 시간이 흐르고 나서야 사람들은 점차 진가를 알아보고, 불운했던 천재의 운명을 안타까워했죠.

파리 로댕 미술관에는 클로델만의 작품을 전시한 방이 하나 있습니다. 로댕 자신이 직접 그런 방을 만들어줄 것을 당부했다고 하는데요. 이것 역시도 슬픈 일이 아닐 수 없습니다. 클로델이 자신의 작품들을 부수지 않았다면 우리는 '로댕 미술관 안의 클로델 별실'이 아니라, '클로델 미술관'을 갖게 되었을지도 모르니까요. 뮤즈가 아니라 그 자체로 하나의 예술가였던 클로델만의 온전한 공간을 말입니다.

참고 자료

- '〈그랑자트섬의 일요일 오후〉 안에 벌어진 싸움', '〈올랭피아〉가 사람들을 화나게 한 진짜 이유'는 신강우 PD의 글을 기반으로 작성되었습니다.
- '〈아르놀피니 부부의 초상〉이 말하는 진실은?', '역주행의 아이콘이 된 〈모나리자〉', '쿠르베 작품은 왜 혁명적일까?'는 백준서 에디터의 글을 기반으로 작성되었습니다.
- '세상에서 가장 아름다운 죽음을 표현한 〈오필리아〉', '인간보다 더 인간처럼 〈민중을 이끄는 자유의 여신〉', '살인으로 영웅이 된 〈홀로페르네스의 목을 베는 유디트〉 속 여성들', '호쿠사이는 왜 스스로를 미치광이 예술가라고 불렀을까?', '클로델은 왜 정신병원에 들어갔을까?'는 채명신 에디터의 글을 기반으로 작성되었습니다.

PART 1 ——————————————————— 명화의 비밀
보이는 것이 전부가 아닌 이유

1. 〈그랑자트섬의 일요일 오후〉 안에 벌어진 싸움

- 전승일. "과학으로 그림을 그리는 '신인상주의'". 사이언스타임즈. 2020.6.23.
- H. Dorra and J. Rewald. *Seurat.* Les Beaux-Arts. 1960
- Judith Winnan. 〈The Private Life of a Masterpiec Series 4: Georges Seurat-A Sunday Afternoon on the Island of La Grande Jatte〉. BBC. 2005
- Robert Herbert. *Neo-Impressionism.* Guggenheim Museum. 1968

2. 〈만종〉 속에 숨겨진 소름 돋는 비밀

- 안성은. "밀레 생전의 「만종」에 대한 평가".《프랑스문화예술연구》. 2013년 여름호
- Salvador Dali. *Mythe Tragique de L'angelus de Millet.* ALLIA. 2011

3. 세상에서 가장 아름다운 죽음을 표현한 〈오필리아〉

- 박희숙. "사회적 편견을 이겨냈던 화가 『밀레이』".《고시계》. 2011년 11월호
- Christopher P Jones. "How to Read Paintings: Ophelia by John Everett Millais". https://medium.com/thinksheet/how-to-read-paintings-ophelia-by-john-everett-millais-54eeebc59ab6
- "The Story of Ophelia". https://www.tate.org.uk/art/artworks/millais-ophelia-n01506/story-ophelia

◇ **색의 비밀: 파란색**

- Emma Taggart. "The History of the Color Blue: From Ancient Egypt to the Latest Scientific Discoveries". https://mymodernmet.com/shades-of-blue-color-history/
- Sarah Gottesman. "The 6,000-Year History of Blue Pigments in Art". Artsy. 2016.11.29.
- "The Color Blue: History, Science, Facts". https://www.dunnedwards.com/colors/specs/posts/color-blue-history

4. **〈아르놀피니 부부의 초상〉이 말하는 진실은?**
- 박성은. "〈아르놀피니 부부의 초상화〉 연구".《서양미술사학회 논문집》. 2010.02.
- Erwin Panofsky . "Jan van Eyck's Arnolfini Portrait".《The Burlington Magazine for Connoisseurs》. Vol. 64. 1934

5. **논란의 중심에 선 〈비너스의 탄생〉**
- 김강호. "평생 짝사랑하던 여인을 그린 화가, 산드로 보티첼리". 핸드메이커. 2020.08.05.
- 박희숙. "세상에서 가장 아름다운 여신 비너스의 탄생".《레이디경향》. 2007년 4월호
- Kenneth Clark, *The Nude: A Study in Ideal Form,* Princeton University Press. 1956
- Susan Legouix. *Botticelli.* Chaucer Press. 2004

6. **역주행의 아이콘이 된 〈모나리자〉**
- Great big story. "Why Is the 'Mona Lisa' So Famous?". https://www.youtube.com/watch?v=A_DRNbpsU3Q
- Patti Wigington. "Why Is the Mona Lisa So Famous?". https://www.thoughtco.com/why-is-the-mona-lisa-so-famous-4587695
- Vox. "How the Mona Lisa became so overrated". https://www.youtube.com/watch?v=d2wy7Fp2fqw

◇ 색의 비밀: 분홍색

- Anna Broadway. "Pink Wasn't Always Girly".《The Atlantic》. 2013.08.13.
- Anna Claire Mauney. "The Color Pink: A Cultural History". Art+Object. 2020.05.01.
- Marianna Cerini, "Refined, rebellious and not just for girls: A cultural history of pink". CNN. 2018.11.01.

7. 인간보다 더 인간처럼 〈민중을 이끄는 자유의 여신〉

- 박희숙. "역사적 사명감을 가지고 그림을 그렸던 화가『외젠 들라크루아』".《고시계》. 2008년 4월호
- In our time. "Delacroix's Liberty Leading the People". https://www.bbc.co.uk/sounds/play/b015zrrj

8. 〈생각하는 사람〉의 모델은 단테이다?

- 박희숙, "로댕 필생의 걸작 '지옥의 문'". 사이언스타임즈. 2009.06.09.
- 이철환, "사랑보다 예술을 선택한 조각가, 오귀스트 로댕". 뉴스핌. 2017.11.28.
- Bernard Barryte, Anna Tahinci. "Auguste Rodin-Art History". Oxford Bibliographies. https://www.oxfordbibliographies.com/view/document/obo-9780199920105/obo-9780199920105-0018.xml

9. 살인으로 영웅이 된 〈홀로페르네스의 목을 베는 유디트〉 속 여성들

- 김선지.《싸우는 여성들의 미술사》. 은행나무. 2020
- Mary D. Garrard. *Artemisia Gentileschi*. Princeton University Press. 1991

◇ 색의 비밀: 흰색

- 미셸 파스투로, 도미니크 시모네.《색의 인문학》. 미술문화. 2020
- Grace Fussell. "White Out: Everything You Need to Know About the Color White". Shutterstock. 2019.08.02.
- Stefano Zuffi. *Color in Art*. Abrams . 2012

10. 〈올램피아〉가 사람들을 화나게 한 진짜 이유

- 노은정. "에두아르 마네(Edouard Manet) 작품에 나타난 복합적 회화 공간". 이화여자대학교 대학원 석사학위논문. 2004
- 이주연. "마네(Edouard Manet)의 〈올램피아〉 연구". 홍익대학교 대학원 석사학위논문. 1998
- Meyers, Jeffrey. *Impressionist Quartet: The Intimate Genius of Manet and Morisot, Degas and Cassatt.* Harcourt. 2005

11. 인류 3대 사과 중 하나인 〈병과 사과 바구니가 있는 정물〉

- 미셸 오. 《세잔》. 시공사. 1996
- 이향미. "폴 세잔(Paul Cezanne) 회화의 현대적 특성 연구". 강원대학교 대학원 석사학위논문. 2014
- Lindsay, Jack. *Cézanne: His Life and Art. Evelyn,* Adams & Mackay. 1969

PART 2 ———————————————— 예술가의 이유
나와 닮은 예술가는 누구일까

1. 바스키아 작품에는 왜 왕관이 많을까?

- "Crowns". http://www.jean-michel-basquiat.org/crowns/
- Olivia Laing. "Race, power, money – the art of Jean-Michel Basquiat". The Guardian. 2017.9.8.
- "What does the crown in Basquiat's paintings mean?". https://publicdelivery.org/basquiat-crown/
- "What's the Meaning of Basquiat's Crown Motif?". https://www.incredibleart.com/basquiat-crown-meaning/

2. 로스코 작품을 보면 왜 눈물이 날까?
- 마크 로스코.《예술가의 리얼리티》. 다빈치. 2007
- 배철영, "로스코의 회화이미지와 실재의 확장".《대한철학회》. 2011.03.
- 안경화. "마크 로스코의 색면회화".《서양미술사학회》. 2007.08.
- Cohen-Solal, Annie. *Mark Rothko*. Yale Univ Press. 2015

3. 달리는 왜 녹아내리는 시계를 그렸을까?
- 살바도르 달리.《살바도르 달리》. 이마고. 2002
- 질 네레.《살바도르 달리》. 마로니에북스. 2020
- 한진화. "살바도르 달리(Salvador Dali)의 작품 연구". 단국대학교 대학원 석사학위논문. 2015
- Jessica Stewart. "18 Surreal Facts About Salvador Dalí". https://mymodernmet.com/salvador-dali-facts/
- Sarah Gottesman. "A Brief History of Surrealist Master Salvador Dalí". Artsy. 2016.06.30.
- Stanley Meisler. "The Surreal World of Salvador Dalí".《Smithsonian》. 2005.04.
- The Editors of Encyclopaedia Britannica. "Salvador Dalí". https://www.britannica.com/biography/Salvador-Dali

◇ 색의 비밀: 보라색
- Annalisa Barbieri. "The invention of the colour purple".《The Guardian》. 2015.03.12.
- Evan Andrews. "Why is purple considered the color of royalty?". HISTORY. 2018.08.22.
- Hannah Foskett. "A History of the Colour Purple".《Arts & Collections》.

4. 클림트 작품에는 왜 황금색이 많을까?
- 전원경.《클림트》. 아르테. 2018
- 질 네레.《구스타프 클림트》. 마로니에북스. 2020

5. 모네는 왜 수련을 그렸을까?

- 크리스토프 하인리히. 《클로드 모네》. 마로니에북스. 2005
- "Claude Monet". https://www.guggenheim.org/artwork/artist/claude-monet
- Rollins, Mark. "What Monet Meant: Intention and Attention in Understanding Art". The Journal of Aesthetics and Art Criticism. 62 (2): pp. 175~188. 2004
- Wildenstein, Daniel. *Monet's Years at Giverny: Beyond Impressionism.* Abrams Books. 1978

6. 마티스의 그림은 왜 행복해 보일까?

- 폴크마 에서스. 《앙리 마티스》. 마로니에북스. 2006
- Alfred H. Barr Jr. *Matisse, His Art and His Public.* Museum of Modern Art; Revised edition. 1974
- Hilary Spurling. *Matisse the Master: A Life of Henri Matisse, Vol. 2*, Hamish Hamilton. 2005

◇ 색의 비밀: 빨간색

- Abigail Cain, "The 20,000-Year-Old History of Red Pigments in Art". Artsy. 2017.02.13.
- Maude Bass-Krueger. "The Secret History of the Color Red". https://artsandculture.google.com/theme/the-secret-history-of-the-color-red/GwLyao99SLXVKg
- "Why the color red turns us on". https://edition.cnn.com/videos/arts/2017/03/17/colorscope-red-cnnstyle.cnn/video/playlists/cnn-style/

7. 뭉크는 왜 〈절규〉를 그렸을까?

- 박희숙. "현대인의 삶의 두려움을 그린 화가 『에드바르드 뭉크』". 《고시계》. 2009년 2월호
- 유성혜. 《뭉크》. 아르테. 2019
- Dr. Noelle Paulson. "Munch, The Scream". https://www.khanacademy.org/humanities/ap-art-history/later-europe-and-americas/modernity-ap/a/munch-the-scream

8. 호쿠사이는 왜 스스로를 미치광이 예술가라고 불렀을까?

- 강태웅. "우키요에 붐과 21세기 자포니슴".《일본비평》. 제20호
- 김현화, 정무정. "파리 근대사회, 근대미술, 호쿠사이(葛飾北齋)와의 만남".《미술사연구》. 제23호
- 이봉녀. "현대 만화의 관점에서 '카츠시카 호쿠사이 망가(漫畵)'에 표현된 만화적 요소에 대한 연구".《한국엔터테인먼트산업학회논문지》. 제8권 제1호
- Seiji Nagata. *Hokusai: Genius of the Japanese Ukiyo-e*. Kodansha Amer Inc. 1995

9. 쿠르베 작품은 왜 혁명적일까?

- 송남실. "19세기미술에 있어서 후원자에 관한 도상학적 이미지".《서양미술사학회논문집》, 제6집
- 박희숙. "사실주의 화가『귀스타브 쿠르베』".《고시계》. 2009년 8월호
- Gustave Courbet. *Letters of Gustave Courbet*. University of Chicago Press. 1992

◇ 색의 비밀: 초록색

- Emma Taggart. "The History of the Color Green: From a Poisonous Pigment to a Symbol of Environmentalism". https://mymodernmet.com/history-of-the-color-green/
- Maria Mellor. "A History of the Colour Green".《Arts & Collections》.

10. 뒤샹은 왜 체스 챔피언이 되었을까?

- 김광우.《마르셀 뒤샹 : 예술을 부정한 예술가》. 미술문화. 2019
- 김예경. "마르셀 뒤샹의〈큰 유리〉와 기계에 대한 소론_1".《프랑스학연구》. 2019
- 진은정. "마르셀 뒤샹(Marcel Duchamp)의 4차원에 대한 예술적 탐구".《미술과교육》. 제21집 제2호

11. 호퍼 작품은 왜 고독할까?

- 박희숙. "현대인의 고독과 공허감을 탁월하게 표현한『에드워드 호퍼』".《고시계》.

2008년 1월호

- 조광석. "에드워드 호퍼의 작품에서 사실성과 미국풍경회화〈밤을 새는 사람들〉중심
 으로".《기초조형학연구》. 제14권 제5호
- Alex Greenberger. "Everything You Always Wanted to Know About Edward Hopper
 But Were Afraid to Ask".《ARTnews》. 2020.03.31.

12. 발라동은 왜 누드화를 그린 최초의 여성 화가가 되었을까?

- 윤현희,《미술관에 간 심리학》. 믹스커피. 2019
- 이윤희. "수잔 발라동 66세 자화상 앞에서 모든 경계가 무너지다".《충청매일》.
 2020.05.31.
- 7ALimoges. "Valadon et ses contemporaines. Peintres et sculptrices, 1880~1940".
 https://youtu.be/eMTO3XHHe9M
- Hazel Smith. "Suzanne Valadon: Artist and Muse of Montmartre".《France Today》.
 2019.12.03.
- Jacqui Palumbo. "This rebellious female painter of bold nude portraits has been
 overlooked for a century". CNN. 2021.02.08
- Jean-François Lixon. "Suzanne Valadon, cette grande peintre qui a commencé comme
 modèle nu". Franceinfo. 2019.04.29.
- Juliette Cardinale. "Suzanne Valadon et Les Artistrs Oubliées du Tournant du 20E
 Siècle". Unidivers. 2020.12.02.
- Kerry Dooley Young. "Lush Flowers and Full Figures: Notes on Suzanne Valadon".
 https://dooleyyoung.medium.com/lush-flowers-and-full-figures-notes-on-suzanne-
 valadon-8e88daadcb16
- Pierre Reip. "Suzanne ou la transgression du genre".《Révolution Permanente》.
 2015.10.06.
- "Suzanne Valadon". https://365artistes.fr/spip.php?article292
- "Suzanne Valadon, French, 1865~1938". https://www.moma.org/artists/6055
- "Suzanne Valadon". https://www.lematrimoine.fr/suzanne-valadon/

- "Suzanne Valadon". https://nmwa.org/art/artists/suzanne-valadon/
- "Suzanne Valadon". https://www.sisilesfemmes.fr/2016/11/22/suzanne-valadon/
- "Suzanne Valadon, self-taught artist of Bohemian Paris". https://amazingwomeninhistory. com/suzanne-valadon-self-taught-artist-bohemian-paris/
- "Suzanne Valadon". The Art Story. https://www.theartstory.org/artist/valadon-suzanne/
- "The Defiant & Determined Suzanne Valadon". https://www.jtravelwithart.com/defiant-suzanne-valadon/
- "Zoom artiste : Suzanne Valadon, de la muse à la peintre reconnue". TALIVERA. 2021.03.27.

◇ **색의 비밀: 노란색**

- Kelly Grovier. "The murky history of the colour yellow". BBC. 2018.09.06.
- Maria Mellor. "A Brief History of the Colour Yellow".《Arts & Collections》.

13. 클로델은 왜 정신병원에 들어갔을까?

- 유경열. "오귀스트 로댕(August Rodin)과 까미유 끌로델(Camille Claudel)작품의 연관성에 관한 연구". 한남대학교 대학원 석사학위논문. 2012
- 정금희. "로댕과 끌로델 작품의 비애적 이미지 비교 분석".《유럽문화예술학논집》. 2011
- 차정옥. "까미유 끌로델 작품연구". 한남대학교 대학원 석사학위논문. 2008

4. 〈아르놀피니 부부의 초상〉이 말하는 진실은?

- 얀 반 에이크, 〈아르놀피니 부부의 초상(The Arnolfini Marriage)〉, 오크에 유채, 82×60cm, 1434

5. 논란의 중심에 선 〈비너스의 탄생〉

- 산드로 보티첼리, 〈비너스의 탄생(The Birth of Venus)〉, 캔버스에 템페라, 180×280cm, 1485년경
- 로히어르 판데르 베이던, 〈날개 달린 보닛을 쓴 여인의 초상(Portrait of a Woman with a Winged Bonnet)〉, 패널에 유채, 49.3×32.9cm, 1440년경
- 레오나르도 다 빈치, 안드레아 델 베로키오, 〈그리스도의 세례(Baptism of Christ)〉, 목판에 유채 및 템페라, 177×151cm, 1470~1475년경

6. 역주행의 아이콘이 된 〈모나리자〉

- 레오나르도 다 빈치, 〈모나리자(Mona Lisa)〉, 패널에 유채, 77×53cm, 1503
- 프랑스 일간지 《르 프티 파리지앵(Le Petit Parisien)》 1면, 1911 ⓒ THE STYLE FIBULA
- 루브르 박물관으로 반환되고 있는 〈모나리자〉
- 〈모나리자〉를 훔친 빈센초 페루자의 머그샷
- 피에로 델라 프란체스카, 〈페데리코 다 몬테펠트로와 바티스타 스포르차의 초상화(Portraits of Federico da Montefeltro and Battista Sforza)〉, 목판에 유채, 47×66cm, 1467~1472

7. 인간보다 더 인간처럼 〈민중을 이끄는 자유의 여신〉

- 외젠 들라크루아, 〈민중을 이끄는 자유의 여신(Liberty Leading the People)〉, 캔버스에 유채, 260×325cm, 1830
- 장 오귀스트 도미니크 앵그르, 〈니콜로 파가니니의 초상, 바이올린 연주자(The Violinist Niccolò Paganini)〉, 흑연, 29.5×21.6cm, 1819
- 외젠 들라크루아, 〈파가니니(Paganini)〉, 판지에 유채, 44.7×30.2cm, 1831

8. 〈생각하는 사람〉의 모델은 단테이다?

- 오귀스트 로댕, 〈생각하는 사람(The Thinker)〉, 조각, 청동, 180×98×145cm, 19세기경
- 오귀스트 로댕, 〈청동시대(The Bronze Age)〉, 조각, 청동, 101.5×32×27cm, 1875
- 오귀스트 로댕, 〈지옥의 문(The Gates of Hell)〉, 조각, 청동, 636.9×401.3×84.8cm, 1880~1917, Philadelphia Museum of Art: Bequest of Jules E. Mastbaum, 1929, F1929-7-128

9. 살인으로 영웅이 된 〈홀로페르네스의 목을 베는 유디트〉 속 여성들

- 아르테미시아 젠틸레스키, 〈홀로페르네스의 목을 베는 유디트(Judith Beheading Holofernes)〉, 캔버스에 유채, 146.5×108cm, 1620
- 구스타프 클림트, 〈홀로페르네스의 머리와 유디트(Judith and the Head of Holofernes)〉, 캔버스에 유채, 84×42cm, 1901
- 구스타프 클림트, 〈유디트 II – 살로메(Judith II-Salome)〉, 캔버스에 유채, 178×46cm, 1909
- 산드로 보티첼리, 〈베툴리아로 돌아가는 유디트(The Return of Judith to Bethulia)〉, 목판에 템페라, 31×24cm, 1472~1473
- 하르먼스 판레인 렘브란트, 〈아르테미시아(Artemisia)〉, 캔버스에 유채, 152×142cm, 1634
- 카라바조, 〈홀로페르네스의 목을 치는 유디트(Judith Beheading Holofernes)〉, 캔버스에 유채, 145×195cm, 1598~1599
- 아르테미시아 젠틸레스키, 〈자화상(Self-Portrait as the Allegory of Painting)〉, 캔버스에 유채, 98.6×75.2cm, 1630년경

10. 〈올랭피아〉가 사람들을 화나게 한 진짜 이유

- 에두아르 마네, 〈올랭피아(Olympia)〉, 캔버스에 유채, 130×190cm, 1863
- 에두아르 마네, 〈튈르리 정원의 음악회(Music in the Tuileries)〉, 캔버스에 유채, 76.2×118cm, 1862
- 베첼리오 티치아노, 〈우르비노 비너스(Venus of Urbino)〉, 캔버스에 유채, 119×165cm, 1538

11. 인류 3대 사과 중 하나인 〈병과 사과 바구니가 있는 정물〉

- 폴 세잔, 〈병과 사과 바구니가 있는 정물(The Basket of Apples)〉, 캔버스에 유채, 79×62㎝, 1890~1894
- 폴 세잔, 〈사과와 프림로즈 화분이 있는 정물(Still Life with Apples and a Pot of Primroses)〉, 캔버스에 유채, 58×91㎝, 1890
- 폴 세잔, 〈테이블 위의 사과 두 개(Two Apples on a Table)〉, 캔버스에 유채, 24.1×33.2㎝, 1890
- 윌렘 클라스존 헤다, 〈포도주 잔과 시계가 있는 정물화(Still Life with a Roemer and Watch)〉, 패널에 유채, 46×69.2㎝, 1629
- 폴 세잔, 〈체리와 복숭아가 있는 정물(Still Life with Cherries and Peaches)〉, 캔버스에 유채, 50.2×61㎝, 1885~1887

PART 2 ——————————————————————— **예술가의 이유**

나와 닮은 예술가는 누구일까

1. 바스키아 작품에는 왜 왕관이 많을까?

- 장 미셸 바스키아, 〈무제(Crown)〉, 종이에 아크릴릭, 잉크 및 종이 콜라주, 50.8×73.7㎝, 1982, ⓒ The estate of Jean-Michel Basquiat / ADAGP, Paris – SACK, Seoul, 2021
- 장 미셸 바스키아, 〈전사(Warrior)〉, 목판에 아크릴릭 및 오일스틱, 180×120㎝, 1982, ⓒ The estate of Jean-Michel Basquiat / ADAGP, Paris – SACK, Seoul, 2021
- 세이모는 죽었다(SAMO IS DEAD) ⓒ Widewalls
- 앤디 워홀, 장 미셸 바스키아, 브루노 비쇼프버거 그리고 프란체스코 클레멘테

2. 로스코 작품을 보면 왜 눈물이 날까?

- 마크 로스코, 〈무제(No. 13)〉, 캔버스에 유채 및 아크릴, 241.9×206.7㎝, 1958, ⓒ 1998 Kate Rothko Prizel and Christopher Rothko / ARS, NY / SACK, Seoul

- 마크 로스코, 요크타운 하이츠, 1949 ⓒ 브루클린미술관
- 마크 로스코, 〈자화상(Self-Portrait)〉, 버스에 유채, 81.9×65.4cm, 1936, ⓒ 1998 Kate Rothko Prizel and Christopher Rothko / ARS, NY / SACK, Seoul
- 마크 로스코, 〈지하철 판타지(Underground Fantasy)〉, 캔버스에 유채, 87.3×118.2cm, 1940년경, ⓒ 1998 Kate Rothko Prizel and Christopher Rothko / ARS, NY / SACK, Seoul
- 마크 로스코, 〈무제(No. 1)〉, 캔버스에 유채, 270.2×297.8cm, 1948, ⓒ 1998 Kate Rothko Prizel and Christopher Rothko / ARS, NY / SACK, Seoul

3. 달리는 왜 녹아내리는 시계를 그렸을까?

- 살바도르 달리, 〈기억의 지속(The Persistence of Memory)〉, 캔버스에 유채, 24×33cm, 1931, ⓒ Salvador Dalí, Fundació Gala-Salvador Dalí, SACK, 2021
- 살바도르 달리와 그의 애완동물 바부 ⓒ Salvador Dalí, Fundació Gala-Salvador Dalí, SACK, 2021
- 살바도르 달리, 〈아틀리에의 자화상(Self-Portrait in the Studio)〉, 캔버스에 유채, 26.7×21cm, 1919, ⓒ Salvador Dalí, Fundació Gala-Salvador Dalí, SACK, 2021
- 움베르토 보초니, 〈사이클 타는 사람의 역동성(Dynamism of a Cyclist)〉, 캔버스에 유채, 70×95cm, 1913
- 파블로 피카소, 〈만돌린을 켜는 소녀(Girl with a Mandolin)〉, 캔버스에 유채, 100.3×73.6cm, 1910, ⓒ 2021 - Succession Pablo Picasso - SACK (Korea)
- 살바도르 달리, 〈늦은 밤의 꿈(Late Night Dreams)〉, 판지에 유채, 1923, ⓒ Salvador Dalí, Fundació Gala-Salvador Dalí, SACK, 2021
- 살바도르 달리, 〈꿀은 피보다 달콤하다(Honey is Sweeter than Blood)〉, 1927, ⓒ Salvador Dalí, Fundació Gala-Salvador Dalí, SACK, 2021

4. 클림트 작품에는 왜 황금색이 많을까?

- 구스타프 클림트, 〈키스(The Kiss)〉, 캔버스에 유채 및 금, 180×180cm, 1907~1908
- 구스타프 클림트, 〈아델레 블로흐-바우어의 초상(Portrait of Adele Bloch-Bauer I)〉, 캔버

스에 유채, 금 및 은, 138×138cm, 1907
- 빈 부르크 극장에 있는 구스타프 클림트, 에른스트 클림트와 프란츠 마슈의 천장화
- 구스타프 클림트, 〈빈 부르크 극장에서 구스타프 클림트, 그의 동생 에른스트 클림 트와 프란츠 마슈의 천장화(Burgtheater: Ceiling panel of the State Staircase Landtmannseite)〉, 1886~1887
- 구스타프 클림트, 〈사랑(Love)〉, 캔버스에 유채, 60×44cm, 1895
- 벽화 '법학'의 구성 초안 스케치
- 구스타프 클림트, 〈빈 분리파 제1회 전시회 포스터(Poster for the first art e×hibition of the Secession Art Movement)〉, 종이에 석판, 97×70cm, 1898
- 구스타프 클림트, 〈죽음과 삶(Death and Life)〉, 캔버스에 유채, 178×198cm, 1910~1915

5. 모네는 왜 수련을 그렸을까?
- 클로드 모네, 〈수련(Water Lilies, 1906)〉, 캔버스에 유채, 89.9×94.1cm, 1906
- 사진작가 나다르가 찍은 클로드 모네, 1899
- 클로드 모네, 〈수련(Water Lilies, 1919)〉, 캔버스에 유채, 101×200cm, 1919
- 클로드 모네, 〈수련(Water Lilies, 1922)〉, 캔버스에 유채, 200.7×213.4cm, 1922
- 모네가 그린 캐리커처
- 클로드 모네, 〈채링 크로스 다리(Charing Cross Bridge, 1900)〉, 캔버스에 유채, 66×92.7cm, 1900년경
- 클로드 모네, 〈채링 크로스 다리(Charing Cross Bridge, 1903)〉, 캔버스에 유채, 73.5×100cm, 1903
- 에두아르 마네, 〈풀밭 위의 점심 식사(Luncheon on the Grass)〉, 캔버스에 유채, 208× 264.5cm, 1863
- 클로드 모네, 〈풀밭 위의 점심 식사(Luncheon on the Grass)〉, 캔버스에 유채, 248×217cm, 1865~1866
- 클로드 모네, 〈인상, 해돋이(Impression, Sunrise)〉, 캔버스에 유채, 48×63cm, 1872

6. **마티스의 그림은 왜 행복해 보일까?**

- 앙리 마티스, 〈춤II(Dance II)〉, 캔버스에 유채, 260×391 *cm*, 1910
- 앨빈 랭던 코번이 찍은 앙리 마티스, 1913
- 앙리 마티스, 〈모자를 쓴 여인(The Woman with the Hat)〉, 캔버스에 유채, 80.7×59.7 *cm*, 1905
- 앙리 마티스, 〈삶의 기쁨(The Joy of Life)〉, 캔버스에 유채, 176.5×240.7 *cm*, 1905~1906
- 파블로 피카소, 〈아비뇽의 처녀들(The Young Ladies of Avignon)〉, 캔버스에 유채, 243.9× 233.7 *cm*, 1907, © 2021 - Succession Pablo Picasso - SACK (Korea)

7. **뭉크는 왜 〈절규〉를 그렸을까?**

- 에드바르 뭉크, 〈절규(The Scream)〉, 마분지에 유채물감, 템페라, 파스텔, 91×73.5 *cm*, 1893
- 에드바르 뭉크의 모습
- 에드바르 뭉크, 〈마돈나(Madonna)〉, 캔버스에 유채, 90×68.5 *cm*, 1894
- 폴 고갱, 〈우리는 어디에서 와서 어디로 가는가(Where Do We Come From? What Are We? Where Are We Going?)〉, 캔버스에 유채, 139.1×374.6 *cm*, 1897~1898
- 에드바르 뭉크, 〈재(Ashes)〉, 캔버스에 유채, 120.5×141 *cm*, 1894
- 에드바르 뭉크, 〈멜랑콜리(Melancholy)〉, 캔버스에 유채, 81×100.5 *cm*, 1894

8. **호쿠사이는 왜 스스로를 미치광이 예술가라고 불렀을까?**

- 가츠시카 호쿠사이, 〈가나가와 해변의 높은 파도 아래(The Great Wave off Kanagawa)〉, 종이에 목판, 25.5×37.5 *cm*, 19세기경
- 가츠시카 호쿠사이, 〈세가와 기쿠노조 3세(Segawa Kikunojo III)〉, 종이에 목판, 1779
- 가츠시카 호쿠사이, 〈단오절(Boys' Festival)〉, 종이에 목판, 1824~1826
- 가츠시카 호쿠사이, 〈바킨 소설 삽화(One Hundred Views of Mount Fuji illustrated book)〉, 종이에 목판, 1834~1835
- 가츠시카 호쿠사이, 〈호쿠사이 만화(Hokusai Manga)〉, 종이에 목판, 1819
- 가츠시카 호쿠사이, 〈에도 니혼바시(Nihonbashi in Edo)〉, 목판화, 25.4×36.8 *cm*, 1831년경

9. 쿠르베 작품은 왜 혁명적일까?

- 귀스타브 쿠르베, 〈절망적인 남자(The Desperate Man)〉, 캔버스에 유채, 45×54cm, 1843~1845
- 귀스타브 쿠르베, 〈돌 깨는 사람들(The Stone Breakers)〉, 캔버스에 유채, 165×257cm, 1849
- 귀스타브 쿠르베, 〈검은 개를 데리고 있는 쿠르베(Self-Portrait with a Black Dog)〉, 캔버스에 유채, 46.3×55.5cm, 1842
- 귀스타브 쿠르베, 〈보들레르의 초상(Portrait de Baudelaire)〉, 캔버스에 유채, 54×65.5cm, 1848~1849
- 귀스타브 쿠르베, 〈프루동과 그의 아이들(Proudhon and His Children)〉, 캔버스에 유채, 147×198cm, 1865
- 귀스타브 쿠르베, 〈오르낭의 매장(A Burial at Ornans)〉, 캔버스에 유채, 311.5×668cm, 1849~1850
- 귀스타브 쿠르베, 〈화가의 작업실(The Painter's Studio)〉, 캔버스에 유채, 362×598cm, 1854~1855
- 귀스타브 쿠르베, 〈송어(The Trout)〉, 캔버스에 유채, 65.5×98.5cm, 1873
- 귀스타브 쿠르베, 〈안녕하세요 쿠르베 씨(Bonjour Monsieur Courbet)〉, 캔버스에 유채, 129×149cm, 1854

10. 뒤샹은 왜 체스 챔피언이 되었을까?

- 마르셀 뒤샹, 〈샘(Fountain)〉, 레디메이드, 61×36×48cm, 1917, © Association Marcel Duchamp / ADAGP, Paris – SACK, Seoul, 2021
- 맨 레이가 찍은 마르셀 뒤샹의 모습, 1920 © 예일 아트갤러리
- 마르셀 뒤샹, 〈계단을 내려가는 나체 No. 2(Nude Descending a Staircase No. 2)〉, 캔버스에 유채, 147×89.2cm, 1912, © Association Marcel Duchamp / ADAGP, Paris – SACK, Seoul, 2021
- 마르셀 뒤샹, 〈심지어, 그의 독신남들에 의해 발가벗겨진 신부(The Bride Stripped Bare by Her Bachelors, Even)〉, 2개의 유리 패널에 오일, 니스, 납지, 리드선 등, 277.5×177.8

×8.6*cm*, 1915~1923, Philadelphia Museum of Art: Bequest of Katherine S. Dreier, 1952, 1952-98-1 © Association Marcel Duchamp / ADAGP, Paris – SACK, Seoul, 2021

- 마르셀 뒤샹, 〈에탕 도네(Given: 1. The Waterfall, 2. The Illuminating Gas)〉, 나무 문, 벽돌, 벨벳, 목재, 유리, 가스등, 분필 등 조립, 242.6×177.8×124.5*cm*, 1946~1966, Philadelphia Museum of Art: Gift of the Cassandra Foundation, 1969, 1969-41-1 © Association Marcel Duchamp / ADAGP, Paris – SACK, Seoul, 2021

11. 호퍼 작품은 왜 고독할까?

- 에드워드 호퍼, 〈밤을 지새우는 사람들(Nighthawks)〉, 캔버스에 유채, 84.1×152.4*cm*, 1942
- 뉴욕 예술가 에드워드 호퍼, 1937
- 에드워드 호퍼, 〈여름 실내(Summer interior)〉, 캔버스에 유채, 61.6×74.1*cm*, 1909, © 2021 Heirs of Josephine Hopper / Licensed by ARS, NY - SACK, Seoul
- 에드워드 호퍼, 〈뉴욕의 방(Room in New York)〉, 캔버스에 유채, 73.7×91.4*cm*, 1932, © 2021 Heirs of Josephine Hopper / Licensed by ARS, NY - SACK, Seoul

12. 발라동은 왜 누드화를 그린 최초의 여성 화가가 되었을까?

- 수잔 발라동, 〈버려진 인형(The Abandoned Doll)〉, 캔버스에 유채, 129.5×81.2*cm*, 1921
- 수잔 발라동, 〈자화상(Self-Portrait)〉, 캔버스에 유채, 101.6×67.8*cm*, 1898
- 툴루즈 로트레크, 〈숙취(The Hangover)〉, 캔버스에 유채, 119×140*cm*, 1887~1889
- 오귀스트 르누아르, 〈부지발에서의 춤(Dance at Bougival)〉, 캔버스에 유채, 181.9×98.1*cm*, 1883
- 수잔 발라동, 〈서커스(The Circus)〉, 천에 유채, 48.8×60*cm*, 1889
- 수잔 발라동, 〈여성(Women)〉, 종이에 석판, 22.2×25.4*cm*, 1895년경
- 수잔 발라동, 〈아담과 이브(Adam and Eve)〉, 캔버스에 유채, 162×131*cm*, 1909
- 수잔 발라동, 〈푸른 방(The Blue Room)〉, 캔버스에 유채, 90×116*cm*, 1923

13. 클로델은 왜 정신병원에 들어갔을까?

- 카미유 클로델, 〈클로토(Cloto)〉, 석고, 90×49.3×43cm, 1893
- 카미유 클로델, 아틀리에에서 작업하고 있는 클로델
- 오귀스트 로댕, 〈불멸의 우상(Eternal Idol)〉, 대리석, 72.4×63.5×40cm, 1889
- 카미유 클로델, 〈사쿤탈라(Sakuntala)〉, 석고, 190×110×60cm, 1888
- 카미유 클로델, 〈늙은 헬렌(Old Helene)〉, 테라코타, 28×20×18.5cm, 1881~1882
- 카미유 클로델, 〈밀단을 진 소녀(Young Girl with a Sheaf)〉, 청동, 35.8×17.7×19cm, 1887년경
- 오귀스트 로댕, 〈갈라테아(Galatea)〉, 대리석, 60.8×40.6×39.5cm, 1889
- 카미유 클로델, 〈오로라(Aurora)〉, 청동, 32.5×27.2×31cm, 1893년경
- 카미유 클로델, 〈중년(The Mature Age)〉, 청동, 121×181.2×73cm, 1894~1900

널 위한 ── 문화예술

초판 1쇄 발행 2021년 7월 15일
초판 10쇄 발행 2024년 9월 10일

지은이 널위한문화예술 편집부
펴낸이 권미경
기획편집 김효단
마케팅 심지훈, 강소연, 김재이
디자인 [★]규
펴낸곳 ㈜ 웨일북
출판등록 2015년 10월 12일 제2015-000316호
주소 서울시 마포구 토정로 47, 서일빌딩 701호
전화 02-322-7187 **팩스** 02-337-8187
메일 sea@whalebook.co.kr **인스타그램** instagram.com/whalebooks

ⓒ 널위한문화예술 편집부, 2021
ISBN 979-11-90313-92-6 03600

구성에 참여해 주신 신강우 PD, 백준서 에디터, 채명신 에디터에게 감사드립니다.
소중한 원고를 보내주세요.
좋은 저자에게서 좋은 책이 나온다는 믿음으로, 항상 진심을 다해 구하겠습니다.